EJONG 수채화기법 10

매일매일
예쁜 꽃 수채화

EVERYDAY WATERCOLOR FLOWERS

매일매일
예쁜 꽃 수채화

초판 1쇄 발행 2020년 9월 1일

지은이 제나 레이니　**옮긴이** 정수영
발행인 백남기　**발행처** 도서출판 이종　**출판등록** 제313-1991-16호
주소 서울시 마포구 양화로3길 49
전화 02-701-1353　**팩스** 02-701-1354　**홈페이지** www.ejong.co.kr
책임편집 백명하　**편집** 권은주　**디자인** 오수연 안영신　**마케팅** 신상섭 이현신

ISBN 979-89-7929-313-5
979-89-7929-312-8 14650 (Set)

* 책값은 뒤표지에 표기되어 있습니다.
* 도서출판 이종은 작가님들의 참신한 원고를 기다리고 있습니다.
* 이 도서는 친환경 식물성 콩기름 잉크로 인쇄하였습니다.

이 도서의 국립중앙도서관 출판시도서목록(CIP)은 서지정보유통지원시스템 홈페이지
(http://seoji.nl.go.kr)와 국가자료공동목록시스템(www.nl.go.kr/kolisnet)에서
이용하실 수 있습니다. (CIP제어번호:CIP2020019934)

미술을 읽다, 도서출판 이종
WEB www.ejong.co.kr
BLOG ejongcokr.blog.me
INSTAGRAM @artejong

EVERYDAY WATERCOLOR FLOWERS

매일매일
예쁜 꽃 수채화

flowers

제나 레이니

EJONG

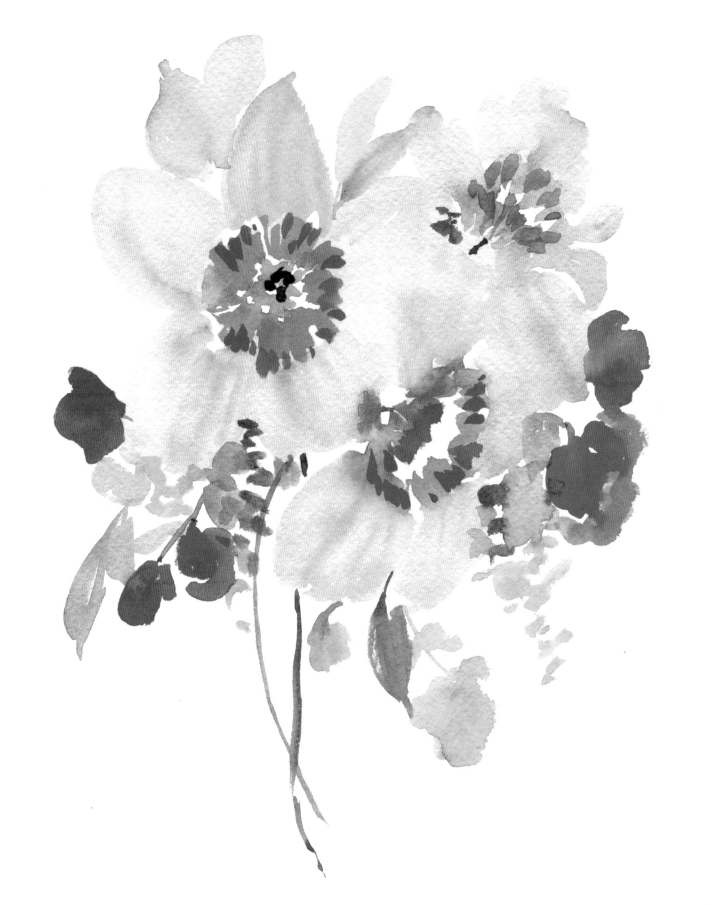

Contents 목차

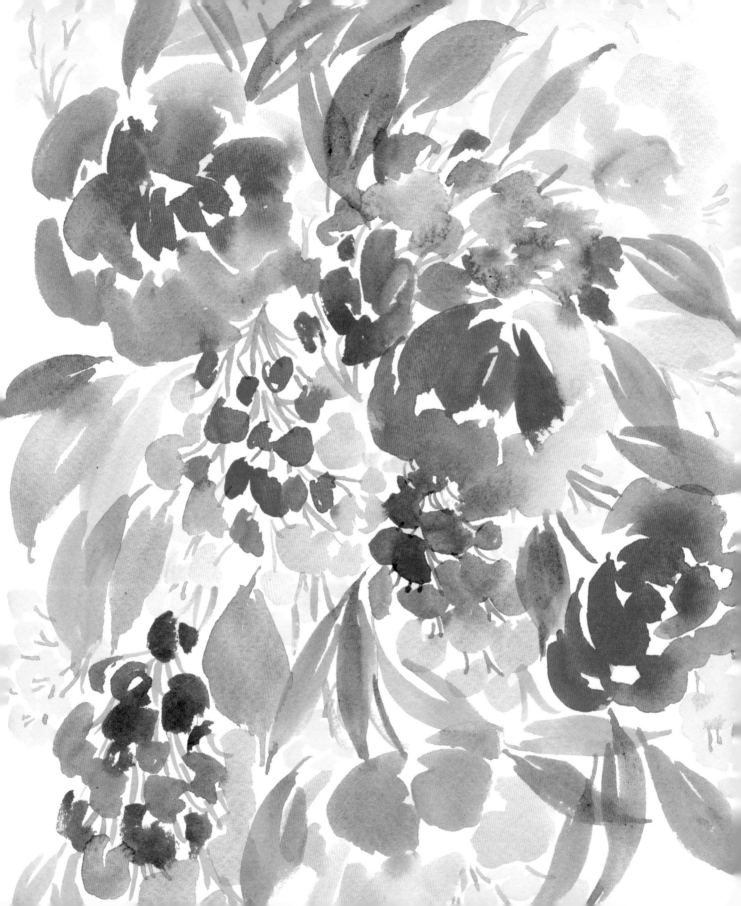

Introduction

들어가며

꽃이 지닌 자연스러운 아름다움만큼 숨 막히게 감동적인 장면도 없습니다. 작약 꽃잎이 주름지고 갈라진 모습이나 패럿 튤립의 화려한 무늬를 보면 숨죽이고 한참 동안 바라보게 되지요. 자연의 능력은 정말 놀라워서 꽃 한 송이에서도 보색의 미묘한 조화와 가녀린 몸에 응축된 힘을 느낄 수 있습니다.

수천 년 동안 화가와 작가들은 꽃을 소재삼아 아름다움과 성장, 그리고 행복을 표현해 왔습니다. 저도 그랬습니다. 어린 시절 저는 항상 꽃에 둘러싸여 있었어요. 저희 엄마는 식물을 아주 잘 키우셨고 제 방 창가에는 항상 백합이나 재스민, 양귀비와 초콜릿 코스모스, 또 셀 수 없이 다양한 장미가 피어있지요.

그때는 몰랐지만 어린 시절 경험 덕택에 꽃의 형태와 구조를 자연스럽게 익혔습니다. 어머니가 가꾼 정원에 앉아 꽃이 자라는 모습을 단계별로 지켜보며 봉오리 때는 구 모양이었다가 점차 꽃잎이 바깥으로 말리며 구나 반구, 원통형으로 변해가는 형태를 관찰했지요. 벚꽃처럼 꽃잎이 다섯 개 달린 꽃은 별 모양이 됐고 장미를 옆에서 보면 원뿔이나 반구 모양 같았어요. 꽃에 둘러싸인 데다 그림도 좋아하니 연필이나 물감으로 꽃을 수없이 많이 그리게 됐지요.

하지만 어느 화가에게든 꽃은 그리기 두려운 소재일 수도 있습니다. 다양한 색이 강렬하면서 조화롭게 상호작용하는 모습을 포착하고 또 한편으로 꽃잎의 여린 느낌을 표현하는 일은 녹록치 않습니다. 그래서 꽃을 그릴 때에는 대상을 기본 형태로 해석

하는 연습을 꼭 시작하는 것을 권합니다. 많은 화가들이 대상을 분석하는 과정에 쉽게 흥미를 잃고, 그 결과 그림의 비례가 흐트러집니다. 예를 들어 장미가 너무 길게 늘어지면 튤립처럼 보이고 꽃잎 한 개의 방향이 살짝만 어긋나면 꽃의 전체 모양을 망칠 수 있어요. 이 책에서는 꽃의 기본 모양을 쉽고 빠르게 읽는 방법을 가르쳐드리려 합니다. 함께 별이나 원, 종, 사발, 나팔, 그리고 이들의 조합 등 다양한 기본형을 들어 꽃 모양을 분석하고, 한편으로는 자유로운 스타일과 사실적인 스타일을 모두 그릴 수 있는 다양한 기법을 익히려고 합니다.

이 책의 구성

가장 먼저 기술적인 내용, 그러니까 수채화의 기초와 수채화로 꽃을 그리는 데 필요한 기법을 다루겠습니다. 여기서 배운 기초 기법을 뒷장에서 꽃을 그릴 때 활용할 것입니다. 수채화를 처음 접하거나 오랜만에 붓을 잡는 사람은 이 부분을 연습한 후 프로젝트를 시작하면 됩니다.

1장부터는 각 장마다 스케치를 연습하며 꽃의 기본형을 익히겠습니다. 그 다음엔 배운 기법을 실제 프로젝트에 적용하며 어떤 프로젝트는 조금 자유롭게, 어떤 프로젝트는 조금 더 사실적으로 그려보려고 합니다. 어떤 주제와 스타일을 선택하는가에 따라 필요한 기법이 다르며, 참을성도 있어야 합니다. 여러분이 책을 덮을 때는 꽃을 보며 기본 도형을 떠올릴 수 있고 붓으로 입체감을 표현하며 자신감까지 생긴다면 좋겠습니다.

꾸준히 연습한다면 마당이나 동네에서 어떤 꽃을 보더라도 그 꽃의 형태적 특성을 분석하는 눈뿐만 아니라 자신 있게 그림으로 옮기는 솜씨도 생길 거예요! 기본 형태에 대한 눈이 뜨이고 붓놀림이 손에 익으면 어떤 대상이든 그릴 수 있습니다. 저는 이 두 가지 능력 덕분에 사물을 보는 관점과 그리는 방식이 확실히 달라졌어요. 형태와 원근법과 스케치의 기초를 단단히 다지니 보는 눈과 그리는 실력이 급격히 좋아졌습

니다. 어느 분야든 마찬가지겠지만 수채화도 연습을 반복할수록 실력이 늘고 실수도 결국에는 도움이 돼요! 물론 요즘 소셜미디어에 올라오는 훌륭한 작품들을 수없이 접하다 보면 실수를 받아들이기 어려울 수도 있어요. 하지만 걸작이 하나 탄생하기까지는 수없이 많은 작품이 구겨져 휴지통에 들어간답니다. 창작하고 성장하려면 반드시 실패하고 그 결과를 받아들여 개선하는 과정을 거쳐야 해요. 끈기 있게 계속 작업하다 보면 크든 작든 어느 순간 무릎을 치며 "아하"라고 외치게 되고, 여기에 힘을 얻어 앞으로 나아갈 수 있을 거예요.

어떤 연습 과정은 어렵고 괴로울 수도 있습니다. 꽃을 세밀하게 그려본 경험이 없다면 시간도 들여야 하고 무엇보다 인내심이 많이 필요해요. 저도 처음으로 꽃을 극사실적인 방식으로 그릴 때 무엇을 어떻게 할지 전혀 감을 잡을 수 없었고 시간도 끝없이 오래 걸렸어요. 그래도 멈추지 않고 한 번 두 번 그려나가자 그림은 점점 좋아졌고 시간도 적게 걸리고 무엇보다 그리는 과정이 더욱 즐거워졌어요. 책에 소개한 꽃 중에는 생김새가 복잡해 첫눈에는 초보자가 그리기 어려워 보이는 것도 있지만, 스케치 방법을 익힌 다음 여유롭게 심호흡하고 기지개도 켜보고 시행착오에도 낙담하지 않는다면 결국 자랑스러운 작품을 만들어낼 거라 장담해요!

이제부터는 수채화로 꽃을 그릴 때 많이 사용하는 도구와 기법을 소개할게요. 물론 수채화가마다 도구와 기법은 모두 달라요! 수채화의 세계는 재료와 기법의 역사가 깊고 이런 전통도 책에서 소개하겠지만, 한편 저는 수채화를 독학으로 익혔기 때문에 여태껏 제가 시도해보고 실수해보고 계속 그리며 스스로 개발한 기법도 함께 다루려고 합니다. 제가 써봤을 때 효과가 좋았던 기법이고 이 책에서 제시한 스타일을 실제로 그려보는데 도움이 될 기법이에요. 하지만 주저하지 말고 다양한 재료와 기법을 시도해 보세요. 그리다 보면 브랜드나 색, 종이와 기법을 고르는 데 여러분만의 기준이나 취향이 생길 거예요. 화가에게 취향은 자유지요!

수채화 도구

무엇을 사야 할지 모르는 채 도구와 재료를 구입하러 화방이나 미술용품점에 들어서면 무척 당황할 수 있습니다. 하지만 제가 도울 테니 걱정 마세요! 여기 제가 사용하는 도구와 그 도구를 선호하는 이유를 소개해드릴게요.

물감

물감의 품질과 선명도가 작품의 질을 크게 좌우합니다. 이제부터 물감 이야기를 할게요.

품질

수채화물감은 액체인 튜브나 고체인 팬 형태로 구입할 수 있고 두 종류 모두 화가들이 많이 사용합니다. 수채화 물감에는 전문가용과 학생용 두 가지 등급이 있습니다. 학생용 물감은 가격표가 매우 매력적일지 모르지만 품질 면에서는 그다지 맑거나 선명하지 않아서 결과는 무척 불만족스러울 것입니다. 학생용 물감은 보통 입자가 크고 투명도가 약하고 전문가용에 비해 쉽게 탁해집니다. 반면 전문가용 물감은 가격이 높지만 물감의 품질이 좋아 그림 수준이 바로 달라질 것이고, 결과를 보면 전문가용을 더 구입하고 싶어질 것입니다. 물감이 좋으면 아마 더 많이 배우고 연습도 더 자주 하고 싶어질 거예요. 색을 너무 많이 갖추지 않아도 됩니다. 그저 삼원색에 두어 색 정도, 분홍이나 녹색 정도로 시작해보세요. 적은 색으로 시작하면 색을 혼합하는 법을 익힐 수 있고, 실제로 몇 개 안되는 색으로도 이차색과 삼차색을 잔뜩 만들 수 있어요.

저는 윈저 앤 뉴턴(Winsor & Newton)사의 전문가용 수채화물감을 쓰는데, 튜브형이어서 팔레트 칸마다 짜놓고 하룻밤 말린 후 사용합니다. 물감을 낭비하기 싫어서죠! 보통

A3용지 크기를 넘지 않는 제 작업 규모에서는 적은 물감으로도 많이 그릴 수 있습니다. 물감을 말려서 사용하면 젖은 붓에 물감을 조금만 묻혀도 되고 반면 튜브에서 막 짜낸 촉촉한 물감은 붓에 충분히 묻혀 넓은 영역을 칠할 때 유용합니다.

세트 제품이나 팬 물감을 사용하지 그러냐고 많이들 물어보긴 합니다. 이런 제품을 사용하지 않는 이유는 팔레트에 어떤 색을 넣을지, 각 칸에는 물감을 얼마나 짜 넣을지 내 마음대로 하고 싶기 때문입니다. 전문가용 튜브 물감을 구입해 건조시킨다면 전문가용 물감 세트를 구입하는 효과를 내면서도 색은 여러분이 직접 선택할 수 있습니다.

색 목록

아래 목록에는 꽃을 그릴 때 항상 사용하는 색이 표기되어 있습니다. 모두 윈저 앤 뉴턴 전문가용 수채화물감 제품입니다. 수채화를 그리며 점점 애착을 갖고 많이 사용한 색이라 소개하지만 여러분은 적극적으로 여러 가지 브랜드와 색을 시도해보세요. 화가마다 자기만의 작업방식이 있고 선호하는 색이 다를 것입니다. 제가 사용하는 색을 제 팔레트에 배치하는 순서대로 소개할게요.

386	마스 블랙 *Mars Black*		503	퍼머넌트 샙 그린 *Permanent Sap Green*
603	스칼렛 레이크 *Scarlet Lake*		538	프러시안 블루 *Prussian Blue*
448	오페라 로즈 *Opera Rose*		526	프탈로 튀르쿠아즈 *Phthalo Turquoise*
089	카드뮴 오렌지 *Cadmium Orange*		178	코발트 블루 *Cobalt Blue*
348	레몬 옐로 딥 *Lemon Yellow Deep*		672	울트라마린 바이올렛 *Ultramarine Violet*
744	옐로 오커 *Yellow Ochre*		076	번트 엄버 *Burnt Umber*

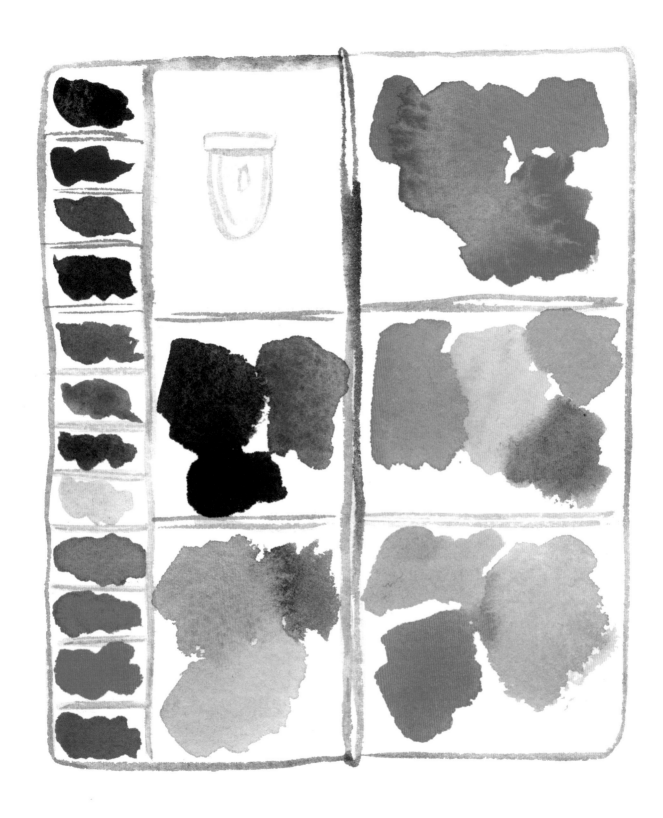

전문가 팁

마스킹 액

화이트 구아슈

소금

- **팔레트를 준비할 때:** 팔레트 칸마다 물감을 짜 넣고 하룻밤 말립니다. 한 번에 짜는 물감 양은 새 물감을 얼마나 자주 채우고자 하는지에 따라 정하면 됩니다. 저는 자주 채울 필요 없이 한 번에 칸에 꽉 찰 정도로 넉넉히 짜 넣는 편입니다. 또 11쪽에 나열한대로 무지개 색 순서로 배치하고 색상이 비슷해 자주 같이 섞는 색을 나란히 둡니다. 이 배열을 따르면 팔레트 한쪽에 따뜻한 색(난색)끼리, 다른 쪽에 차가운 색(한색)끼리 모아 놓게 됩니다. 저는 접어서 휴대하는 팔레트에도 똑같은 순서로 색을 배치합니다. 조색 공간도 왼쪽에는 차가운 색(파랑, 녹색, 보라 계열)을 섞고 오른쪽에는 따뜻한 색(빨강, 주황, 자주 계열)을 혼합합니다. 이렇게 조색 공간을 분리하면 서로 대비되는 색이 섞여 탁한 색으로 변하는 현상을 막을 수 있습니다.

- 전문가용이라 해도 레몬 옐로 딥 같은 색들은 입자가 더 굵기도 합니다. 입자가 굵으면 다른 색과 섞여있지 못하고 다시 분리되기도 하는데 이를 선호하는 수채화 화가도 있습니다. 이런 색을 부드럽게 칠하려면 종이에 칠한 다음에도 물감이 마를 때까지 계속 섞으면 됩니다.

- 마스킹 액은 하이라이트나 흰 부분을 만들어내기 위해 종이에 칠하는 수채화 보조제입니다. 하이라이트로 남길 부분에 마스킹 액으로 미리 보호막을 입혔다가 물감이 마른 후 벗겨내면 아래에 새하얀 부분이 드러나지요!

- 구아슈는 조금 더 진하고 불투명한 수채화물감이며 그림의 마지막 단계에서 하이라이트와 세부 묘사를 드러낼 때 유용합니다. 저는 주로 윈저 앤 뉴턴의 퍼머넌트 화이트 구아슈에 물을 약간 섞어 유리병에 보관해놓고 세밀한 작업에 사용합니다. 모든 작업에 필요하지는 않지만 여러 화가들이 그림을 조금 더 화사하게 만들 때 이런 구아슈를 사용합니다.

- 소금! 천일염이나 보통 식용소금도 수채화 작품에서 재미있고 신기한 질감을 낼 수 있습니다. 물감이 젖은 상태에서 소금을 살짝 뿌려 소금이 물감을 빨아들이게 두고, 어떤 현상이 일어나는지 살펴보세요! 물감이 마른 다음 소금을 털어내면 됩니다.

종이

수채화종이는 질감도 무게도 다양합니다. 좋은 수채화종이일수록 물을 잘 흡수하도록 면으로 만들어졌습니다. 다음에는 여러 가지 종이를 설명하고 제가 주로 사용하는 종이를 소개하겠습니다.

질감/표면

수채화종이는 세 가지 질감으로 분류하고 각각 다른 효과를 냅니다.

세목(hot-pressed paper)은 표면이 매끈합니다. 표면에 요철이 없어 물감과 물이 고정되지 않습니다. 물감이 웅덩이처럼 고이기도 하고 물감을 더 정교하게 다루는 능력이 필요해 초보자는 사용하기 어려울 수 있습니다. 하지만 표면이 매끈하면 물감이 말랐을 때 다양한 질감이 드러나고 채색 층이 확연히 보이기 때문에 이런 효과를 내려는 화가들이 사용합니다.

중목(cold-pressed paper)은 가장 널리 사용되는 종이이며, 저는 중목 종이 중에서도 리전 페이퍼(Legion Paper)에서 제조하는 스톤헨지 아쿠아(Stonehenge Aqua) 140lb(300gsm) 중목을 늘 사용합니다. 중목은 요철이 적당히 있어 붓이 부드럽게 움직이고 물감을 고루 칠하기 유리하면서도 세목만큼 매끈하지는 않아 물이 고일 정도는 아닙니다.

황목(rough paper)은 제조할 때 압축하지 않아 요철이 많은 종이입니다. 거친 표면 때문에 붓질이 중간에 끊어지기도 하여 특정한 주제를 표현하기 좋고 이런 느낌을 선호하는 화가도 있습니다.

두께와 무게

수채화종이의 두께도 다양하며, 다른 종이처럼 파운드(lb) 또는 제곱미터 당 그램(gsm)이라는 무게 단위로 나타냅니다. 수채화종이는 일기장이나 혼합재료 스케치북처럼

얇은 60lb(120gsm)부터 컵받침이나 판지처럼 두꺼운 300lb(600gsm)까지 여러 종류가 있습니다. 저는 보통 140lb(300gsm) 종이에 작업합니다.

제가 사용하는 물의 양을 생각할 때 딱 제가 원하는 만큼 물을 흡수해주기 때문입니다. 종이가 더 얇으면 쉽게 휘어지고 물감 닦아내기도 어려워집니다. 닦아내기 기법은 앞으로 이 책에서 충분히 다루겠지만, 물감이 착색력이 약한 색일 경우 살짝 빨아들여 부드럽게 만들거나 색을 완전히 닦아낼 때 종이가 잘 견뎌야 합니다! 한편 너무 두꺼운 종이도 제 작업에는 별로 필요 없고 오히려 물을 많이 쓰거나 색 층 또는 글레이즈를 여러 번 입히는 화가들에게 적합합니다.

자신이 생각하는 작업 종류와 방식에 맞는 종이를 고르는 일은 매우 중요하니 여러 가지 종이를 사용해보세요. 종이를 고를 때 고려할만한 사항을 몇 개 소개할게요.

전문가 팁

- 140lb(300gsm)보다 얇은 종이는 물을 흡수했을 때 휘거나 울지 않도록 스트레칭을 거쳐야 합니다(종이 스트레칭 방법은 인터넷에서 다양한 동영상 참고).

- 수채화종이는 낱장이나 패드, 블록 형태로 판매합니다. 종이 블록은 작은 틈이나 한 면 정도 남기고 두면 이상이 풀 제본돼 물감을 칠할 때 종이가 휘거나 울지 않고 평평하게 유지됩니다. 저는 블록을 선호합니다. 작품이 마르면 블록에서 떼어 그 아래 종이에 작업합니다. 만약에 낱장이나 패드(한 면만 풀 제본되어 한 장씩 떼어내 작업)를 구입한다면 꼭 3M 아티스트 테이프로 네 면을 모두 고정하고 시작하세요. 그러면 물이 닿았을 때 종이가 울지 않아요.

- 어떤 브랜드나 두께, 표면의 수채화종이든 반드시 면 함량 100%인 코튼지에 중성지로 구입하시기 바랍니다. 물 흡수와 보존에 유리하고 문지르기 등의 기법을 사용할 때도 종이가 견딜 수 있습니다.

- 수채화를 처음 그려본다면 연습용 종이를 준비하는 것도 좋습니다. 제가 선호하는 스톤헨지 아쿠아 중목 140lb(300gsm)도 비교적 저렴해 연습용 종이로 좋습니다. 하지만 이런 종이를 연습용으로 사용하기 부담스럽다면 90lb의 얇은 종이나 스트래스모어(Strathmore)나 캔손(Canson)에서 제조하는 좀 더 저렴한 종이를 연습용으로 사용해도 좋습니다. 다만 고품질 종이에 비해 결과가 좋지 않아 연습과정에서 좌절할 수도 있기 때문에 적극적으로 추천하지는 않습니다.

- 품질이 좋은 수채화종이는 닦아내기가 잘됩니다. 만약 스톤헨지 아쿠아 또는 파브리아노(Fabriano) 중목을 사용한다면 작업하다가 실수를 해서 색을 지우고자 할 때 젖은 상태의 물감을 키친타월이나 마른 붓으로 닦아내면 종이의 본래 흰 색을 거의 되살릴 수 있습니다. 실수를 대비해 키친타월도 항상 옆에 두고 사용하세요.

붓

제 생각에 수채화 그리는 경험을 가장 크게 좌우하는 요소가 붓입니다. 물론 물감이 아슬아슬하게 2위를 차지하지만 붓이 좋아야 종이에 물감을 쉽게 바를 수 있습니다. 붓은 가격이 높지만 관리만 잘하면 오래 사용할 수 있습니다. 붓의 굵기나 붓털의 종류, 모양이 매우 다양하지만 꽃을 그려보니 둥근붓이 가장 적합하고 다른 붓은 필요하지 않습니다.

붓 모양

종이 전체를 덮는 넓은 워시를 입힐 때는 납작붓이나 워시브러시(윈저앤뉴튼)가 좋고 세밀한 묘사에는 세필붓이 적합하지만 제 생각에는 둥근붓이 꽃 그리기에 가장 유리합니다. 둥근붓은 굵은 부분이 끝에서 한 점으로 모이기 때문에 두 종류의 붓을 하나로 쓰는 효과가 있습니다. 꽃 그리는데 꼭 필요한 굵은 선과 얇은 선 모두 한 붓으로 그릴 수 있어 다른 붓이 필요 없습니다.

붓 털

콜린스키 세이블 자연모부터 합성모, 합성과 천연 혼합모까지 수채화 붓은 털 종류가 다양합니다. 붓털에 따라 물과 물감을 머금는 능력이나 유연성, 내구성이 크게 달라집니다. 넓은 선을 그리다가 붓을 들어 얇은 선으로 전환할 때 붓이 탄력 있게 튕겨 올라와야 합니다. 콜린스키 세이블이야말로 화가들이 가장 좋아하고 탐내는 붓이고 이런 붓은 평생 사용할 수 있지만 엄청나게 가격이 높기도 합니다. 제 경험으로는 프린스턴(Princeton) 헤리티지(Heritage) 4050 시리즈 중 합성 세이블 붓이 콜린스키 세이블과 매우 비슷하면서도 파산은 면할 수 있습니다. 둥근붓을 사용하면 굵기를 다양하게 갖출 필요 없고 저는 꽃그림에 2호, 6호, 16호만 사용합니다. 이 세 가지면 충분하죠!

전문가 팁

- 붓을 잘 관리하면 평생 사용할 수 있습니다. 매번 사용 후에 물감이 전혀 남지 않도록 철저하면서도 부드럽게 헹궈야 합니다. 한 손바닥을 펼쳐 흐르는 물에 넣고 손바닥에 붓을 돌려 문지르며 물감을 풀어준 다음 털을 완전히 헹굽니다. 전용 세제나 순한 세제를 사용하는 화가도 있지만 제가 해보니 물만 사용해도 깨끗이 헹궈집니다. 붓을 보관할 때는 항상 뉘여서 보관하고 붓 모양이 일정하게 유지되도록 털을 펼치거나 구부려놓지 않아야 합니다. 둥근붓은 붓끝이 뭉툭해 보인다면 적셔서 끝을 한 점으로 모아 뾰족한 상태로 말려야 합니다.

- 둥근붓을 구입할 때는 끝이 뭉툭하거나 망가지지 않은 매끈한 모양을 선택해야 합니다. 대부분은 플라스틱 보호 마개를 씌워놨으니 마개를 잘 보관했다가 붓을 휴대할 때 사용하고 붓이 젖은 상태에서 씌워주세요. 붓 보관함도 유용합니다. 제가 사용하는 보관함은 대나무로 된 두루마리 형태여서 돌돌 말아 휴대하기 편리합니다.

• 작업할 때는 물통에 붓끝을 아래로 담가두지 마세요. 붓을 소홀히 관리하는 습관이 들고 갈수록 붓이 망가지는 슬픈 사태가 벌어집니다.

그 외 도구

물감과 종이, 붓 외에도 팔레트와 물통, 스케치용 미술 연필이 필요합니다.

팔레트

저는 휴대용 팔레트를 사용합니다. 팔레트는 보통 표면이 매끄럽고 방수가 잘되는 도자기나 플라스틱을 재료로 합니다. 팔레트를 처음 사용하면 발수성이 너무 좋아 물이 겉돌지만 오래 사용할수록 이런 현상은 적어집니다. 제가 사용하는 휴대용 팔레트는 물감 칸이 열두 개 있고 조색 칸이 다섯 개 있습니다. 작게 접어서 휴대할 수도 있습니다. 팔레트에 대해 정보를 수집해보고 자신이 선호할만한 팔레트 특성을 생각해보세요. 둥근 모양, 납작한 모양, 접이식 등 다양한 팔레트가 있지만 저는 크기가 크면서도 접을 수 있는 팔레트를 가장 좋아합니다.

물통

수채화에는 물이 중요한 재료이고 저는 항상 높이가 13cm 정도 되는 컵 두 개에 수돗물을 채워 준비합니다. 여러분도 물통 두 개를 사용하라고 권해드려요. 물은 물감을 묻히기 전에 적시고 물감을 씻어내고 물감 색을 옅게 만들 때도 사용하기 때문에 더럽거나 탁해지지 않도록 관리해야 합니다. 빨강과 녹색, 주황과 파랑, 노랑과 보라 같은 보색끼리 섞이면 늘 탁한 갈색이 되니 한 물통에서 보색끼리 섞이지 않아야 합니다. 물 두 컵 중 한 컵에는 차가운 색, 다른 컵에는 따뜻한 색만 헹구세요(색 혼합은 바로 뒤 색채 이론 부분에서 더 자세히 다루겠습니다).

연필

연습할 때와 꽃을 사실적으로 표현하는 프로젝트에서는 스케치용 미술 연필을 사용하겠습니다. 저는 수채화용 밑그림을 그릴 때 HB나 2B처럼 심이 연한 연필을 좋아합니다. 수채화 물감은 투명하게 표현되기 때문에 채색한 부분 아래로 연필선이 보이지 않으려면 매우 옅은 선으로 그려야 합니다. 연필 밑그림 위에 물감을 한번 칠하면 연필선을 완전히 지우기는 어려워져요! 또 종이에 자국이 남을 정도로 연필을 눌러 그리면 안 됩니다. 저는 항상 파버카스텔(Faber-Castell)의 HB와 2B 연필을 사용하지만 다른 브랜드에서도 얼마든지 좋은 미술 연필을 구입할 수 있습니다.

색채 이론

색채 이론을 최소한 기초 수준이라도 익히면 원하는 색을 만드는 데 도움이 될 뿐 아니라 자신감도 생길 것입니다. 어떤 색 조합이 조화롭거나 대비되는지 이해할 때 색상환이 유용합니다.

왼쪽 그림은 항상 삼각형 형태로 놓이는 삼원색(빨간색, 노란색, 파란색)이 담긴 기본 색상환입니다. 삼원색 사이에는 이차색(보라색, 녹색, 주황색)이 있으며 각 삼원색을 같은 양으로 혼합한 색입니다. 예를 들어 파란색과 노란색을 같은 양만큼 섞으면 녹색이 되지요! 이차색의 양 옆에는 삼차색(자주색-레드바이올렛, 남색-블루바이올렛, 청록색-블루그린, 연두색-옐로그린, 귤색-옐로오렌지, 다홍색-레드오렌지)이 있습니다.

삼차색은 색상환에서 서로 멀리 떨어진 색을 어울리게 칠할 때 유용합니다. 예를 들어 파란색과 빨간색의 조합보다는 파란색과 남색(빨간색이 섞인 삼차색)의 조합이 대비가 적습니다. 따라서 대비가 심한 색이나 보색이 많이 포함된 작품에 삼차색을 사용하면 작품 전체 색을 서로 연결하고 조화로운 느낌을 만들어낼 수 있습니다.

보색은 색상환에서 서로 반대편에 있는 색입니다. 반대라는 개념을 인간관계 관점에서 생각하면 환상적인 조합(땅콩버터와 잼처럼)이거나 끔찍한 조합(저녁모임에 함께 부를 수 없는 두 사람처럼)이겠지요. 보색도 마찬가지여서 '보완'과 '대조'라는 두 가지 의미를 지니고 있지요! 만약 빨간색과 녹색을 잘못 조합한다면 너무 요란해서 사람들이 작품에서 눈을 돌릴 것입니다. 항상 보색 중 한 색은 따뜻한 색, 다른 색은 차가운 색이 됩니다. 색상환을 보라색과 노란색 기준으로 반 나누면 자주색부터 노란색까지 따뜻한 색이고 남색부터 연두색까지는 차가운 색입니다. 작업하다가 붓을 어느 물에 헹궈야 할지 고민된다면 색상환의 따뜻한 색과 차가운 색을 다시 참고해보세요.

이 책에서는 앞으로 색이 서로 조화를 이룰 수 있도록 색을 효과적으로 다루는 방법을 꾸준히 찾아내고 연습할 것입니다. 이때 색의 선명도와 통일감 같은 개념도 알아보고 색을 활용해 관람자의 시선을 작품 속에서 의도대로 이끌어가는 방법을 다룰 것입니다. 하지만 바로 뛰어들어 꽃을 그리기 전에 먼저 기본적인 수채화 기법을 살펴보고 수채화 용어를 공유하려고 합니다. 이미 알고 계신 분도 있지만 한 번 더 복습해도 괜찮겠지요?

색 혼합

때로는 실제 그리는 행위보다 색 이론을 작품에 적용하는 일이 중요할 수도 있습니다. 어떤 색은 섞으면 이상해질 줄 알았는데 의외로 매력적인 보라색이나 하얀 꽃에 그림자로 넣기 좋은 색이 될 수도 있습니다. 이번 장에서는 색 혼합 연습을 몇 가지 해보겠습니다. 연습을 통해 색의 기본 성질과 혼합을 통해 색채나 밝기에 조금씩 변화를 주는 방법을 익힐 것입니다. 수채화를 그릴 때는 색을 밝고 투명하게 만들 때 항상 물을 사용합니다. 흰색 물감을 섞으면 물감이 흐려질 뿐 아니라 투명도도 떨어지고 결국 색이 탁해집니다. 뒤에는 몇 장에 걸쳐 제가 사용하는 색상표를 명도 따라 구성했습니다. 각 색상마다 명도 변화가 얼마나 섬세한지 보이나요? 이런 방식으로 작품에 입체감을 살릴 것입니다.

명도 단계를 표로 만들 때는 가장 어두운 색부터 시작하겠습니다. 붓에 물을 적셔 물통 가장자리에 닦거나 키친타월에 살짝 두드려 물을 덜어냅니다. 붓에 물기가 충분해 물감이 잘 묻어야겠지만 종이에 고일 정도로 물이 넘쳐서는 안 됩니다. 붓에 물을 얼마나 묻힐지는 연습과 경험이 쌓여야 어느 정도 감을 잡게 됩니다. 일반적으로 중간 이하의 얇은 선을 그릴 때는 붓에서 물방울이 떨어질 정도면 곤란합니다. 크고 넓은 선을 그리거나 워시를 바를 때는 물이 조금 더 필요하겠지만 물 양 조절은 시행착오를 통해 익히며 시간이 지날수록 쉬워질 거예요. 여러분 붓에 팔레트 위 아무 색이나 골고루 묻혀 진한 상태 그대로 종이에 칠해보세요. 다음에는 점차 색을 밝게 만들겠습니다. 물통(따뜻한 색이면 따뜻한 색 물통에, 차가운 색이면 차가운 색 물통에)에 붓을 서너 번 휘젓거나 앞뒤로 튕겨 물감을 헹구세요. 여기서 너무 철저히 헹구면 물감이 너무 많이 빠져 어두운 색에서 매우 밝은 색으로 급격히 바뀌고 너무 소심하게 헹구면 물감이 충분히 빠지지 않아 명도변화를 느끼지 못할 것입니다.

그러니 처음 헹구고 다음 색을 칠해본 다음 농도를 조금씩 바꿔보세요. 그 색의 가장 밝은 명도, 즉 원래 종이 색 위에 물감을 살짝 입힌 정도가 될 때까지 붓을 씻고 칠하기를 반복해보세요. 명도 단계 표는 물 조절을 연습하고 한 가지 색을 깊이 있게 이해하기 좋아 특히 사실적인 작품을 시작하기 전에 그려보면 도움이 됩니다.

명도 단계와 마찬가지로 색을 어울리게 조합하거나 색을 섞어 새로운 색을 만드는 원리를 이해해야 합니다. 보통 팔레트마다 색을 섞는 조색 공간이 있습니다. 제 직사각형 팔레트에서 왼쪽 조색 칸에는 차가운 색끼리 오른쪽 조색 칸에는 따뜻한 색끼리 섞습니다. 예를 들어 따뜻한 색인 자주색을 만들 때는 붓에 물과 빨강 물감을 묻혀 오른쪽 조색 칸에 묻힙니다. 그다음 빨강 물에 파랑이나 보라 혹은 두 색 모두 서서히 더해갑니다. 바탕색인 빨강에 거품이 올라오고 양이 적어 보이면 물을 더해 전체적인 양을 늘려주세요. 대신 색이 옅어질 테니 진하게 만들고자 하면 물감도 추가해야겠지요. 조색에 대한 이해를 넓히도록 뒤에 색상표 몇 개를 소개할게요. 일반적으로 녹색이든 분홍이든 꽃이나 대상에 한 가지 색조만 보이는 경우는 없습니다. 빛과 그림자의 작용으로 여러 가지 색이 나타나 같은 꽃잎에서도 어떤 부분에는 노란빛이, 다른 부분에는 푸른빛이 보인답니다! 색상표의 색들을 하나씩 살펴보며 다양한 조합마다 어떤 색조가 있는지 확인하고, 나중에 사진이나 실제 대상의 색을 맞춰볼 때 참고해보세요. 여러분이 가진 물감으로 직접 색상표를 만드는 것도 좋은 훈련과정이니 직접 해보고 작업할 때 참고할 수 있도록 곁에 두세요.

빨강 계열

제 팔레트에는 빨강이 스칼렛 레이크 딱 한 종류만 있습니다. 그렇다고 해서 제 그림에 이 색한 가지만 사용하지는 않습니다. 예를 들어 더톡톡 튀는 선명한 빨강을 만들려면 오페라 로즈를 약간 더합니다. 오페라 로즈의 밝은 속성이스칼렛 레이크의 주황 기운을 한껏 끌어올려줍니다. 스칼렛 레이크나 오페라 로즈에 번트 엄버를 살짝 더하면 더 은은하고 풍부한 색조를만들 수 있고 카드뮴 오렌지와 스칼렛 레이크를섞으면 진한 산호색이 됩니다.

파랑 계열

저는 파랑 계열을 섞을 때 프러시안 블루를 가장 많이 사용하고 거기에 울트라마린 바이올렛이나 프탈로 튀르쿠아즈처럼 다른 파랑을 추가하지만, 코발트 블루나 프탈로 블루 등 여러 가지 파랑을 섞어도 자연에서 만나는 아름다운 색을 수없이 많이 만들 수 있습니다. 우선 칠하고싶은 파랑의 밝고 어두운 정도(**명도**)를 정한 다음차가운 느낌을 유지할지 보라를 섞어 조금 따뜻하게 만들지 생각해 보세요.

주황과 노랑 계열

주황과 노랑 계열은 정말 아름답고 꽃 그릴 때
많이 사용하지만 다루기는 쉽지 않은 색이며,
특히 사실적인 그림을 그릴 때 더 어렵습니다.
예를 들어 수선화처럼 노란 꽃을 그릴 때는 우
선 그림자를 중간 톤의 따뜻한 회색으로(하얀 꽃
을 그릴 때처럼) 칠하는 것이 가장 좋습니다. 회색
물감이 마르면 꽃의 고유색인 노랑을 더하며
조금씩 진하게 한 층씩 쌓아갑니다. 주황 계열
도 같은 방법으로 그리지만 주황 꽃에는 갈색
과 빨강을 추가하며 더 진한 그림자를 만들 수
있습니다.

분홍 계열

분홍은 꽃을 그리기에 정말 어여쁜 색입니다.
분홍 특유의 밝고 강렬한 느낌을 유지하려면
파랑과 보라를 조금씩 섞거나 좀 더 은은한 색
을 만들려면 번트 엄버 또는 옐로 오커를 섞어
도 됩니다. 다만 분홍과 노랑 물감은 입자가
굵은 편이니 주의하세요. 이 색들은 연필선
위에 한번 칠하면 연필자국을 없애기 어려우
니 스케치할 때 아주 연하게 그려야 합니다.

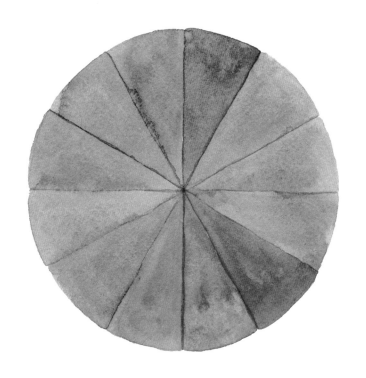

보라 계열

꽃을 그릴 때 보라색이 표현할 수 있는 범위는 대단히 넓습니다. 코발트 블루와 오페라 로즈로 만든 선명한 청보라 색조부터 초콜릿색에 가까운 진한 보라까지 보라색 꽃은 저마다 개성을 자랑합니다.

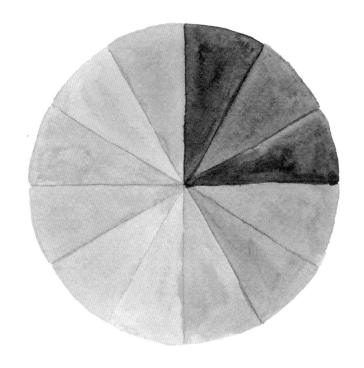

갈색 계열

꽃 그림에서 갈색은 줄기에만 어울린다고 생각해서는 안 됩니다. 더 진하고 풍성한 색을 만들기 위해 종종 꽃잎이나 다른 부분에 연한 갈색 워시를 바를 때도 있습니다. 제 팔레트에는 비록 번트 엄버 한 가지만 갖췄지만 삼원색끼리 또는 보색끼리 섞거나 아니면 번트 엄버에 노랑이나 검정 등을 더해 다양한 갈색을 만들어 낼 수 있습니다.

검정 계열

검정 꽃을 그릴 때는 하이라이트나 중간색, 그림자 모두 물감이 완전히 마른 후에 다음 단계를 칠해야 합니다. 같은 검정도 밑색이 다양해 빛을 반사하는 모습을 표현할 때 주의해야 합니다. 예를 들어 검정 꽃 대부분이 빛을 비춰보면 진한 갈색조의 보라이거나 갈색조의 빨강인 경우가 많고 꽃잎마다 조금씩 다른 밑색을 띠고 있습니다.

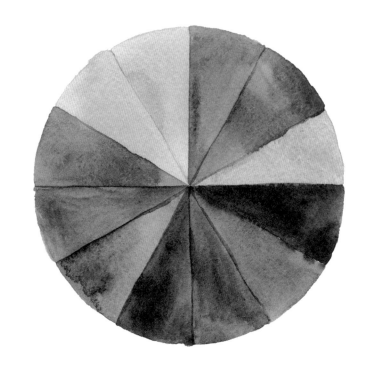

색상, 색조, 채도, 명도

각 색은 네 가지 기본 성질을 지니고 있습니다.

색상: 삼차색 색상환에서 볼 수 있는 가장 순수한 형태의 열두 가지 색으로, 채도나 명도를 조정하지 않은 상태입니다.

색조: 색상에 회색을 더해 만듭니다. 각 색상 안에서도 색조마다 미묘한 변화를 보여줍니다.

채도 또는 음영: 색의 선명도를 뜻합니다. 색의 명도가 변하면 채도가 떨어지고 덜 선명해집니다. 검정을 섞으면 색의 채도가 떨어지거나 그림자 색이 됩니다.

명도: 명도는 색이 밝거나 어두운 정도를 나타냅니다. 물감에 물을 많이 섞을수록 색상이 밝아지고 투명해집니다. 물을 적게 섞어 붓에 물감이 진하게 묻을수록 색이 진하고 풍부해집니다.

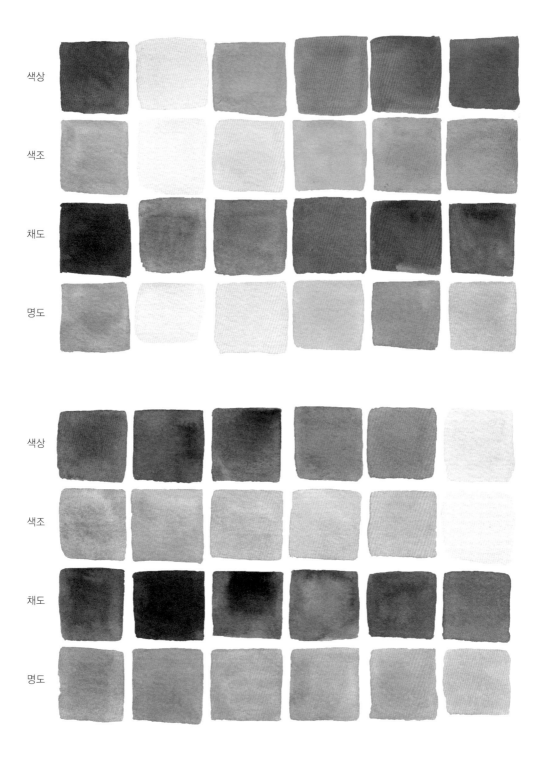

색상

색조

채도

명도

색상

색조

채도

명도

명도 단계

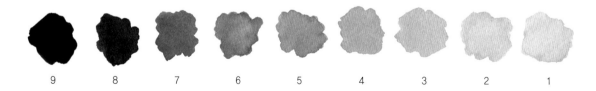

보통은 한 색상에서 가장 밝은 색을 하이라이트로 표현하고 가장 어두운 색을 그림자로 나타내지만, 그 사이에는 다양한 밝기를 활용해 작품의 형태와 입체감을 강조할 수 있습니다. 자신만의 명도 단계 표를 만들어 이 책으로 연습하는 동안 참고해보세요. 여기에 나오는 명도 단계를 예로 들어볼게요.

가장 왼쪽 9번에는 윈저 앤 뉴턴의 마스 블랙 수채화물감을 가장 진하게 칠했습니다. 한 단계 내려갈 때마다 물을 조금씩 섞어 밝게 만들고 마지막에는 가장 오른쪽 1번 색이나 순수한 종이 색을 칠해보세요. 스스로 명도 단계 색상표를 만든 다음 한 줄 잘라서 실제 사물이나 사진에서 명도를 찾아내는 척도로 사용할 수 있습니다. 실물이나 사진에서 대상의 명도를 읽어내고자 할 때 색상표를 비교해보면 됩니다.

색채 이론을 충분히 이해하면 색을 조화롭게 선택하는 능력이 길러집니다. 색상의 조화를 인식하고 각각의 색 조합을 신중하게 고를수록 더 강렬하고 매력적인 작품을 그릴 수 있습니다. 작품마다 색과 구성에서 통일감과 변화 사이에 균형을 맞춰야 합니다. 이제부터는 우리가 매일 함께 수채화를 그릴 때 참고할 만한 조화로운 컬러팔레트를 몇 가지 살펴보겠습니다.

단색: 색상 하나에 명도와 선명도, 온도 변화를 주는 것

유사색: 색상환에서 서로 인접한 서너 가지 색상

아래 색상 표에서는 위에서 아래로 내려가며 원색인 빨강과 노랑(왼쪽 예시), 또는 분홍과 노랑(오른쪽 예시)으로 시작해 윈저 앤 뉴턴의 스칼렛 레이크와 오페라 로즈에 각각 레몬 옐로 딥을 서서히 더해갔습니다. 그 결과 색상이 한 가지 순색에서 다른 순색으로 미묘하게 변하는 과정이 보입니다. 왼쪽 예시에는 빨강에서 노랑으로, 오른쪽 예시에는 분홍에서 노랑으로 변화하는 과정이지요. 오른쪽으로 한 줄마다 물을 조금씩 추가해 명도가 변하거나 밝아지는 모습을 만들었습니다.

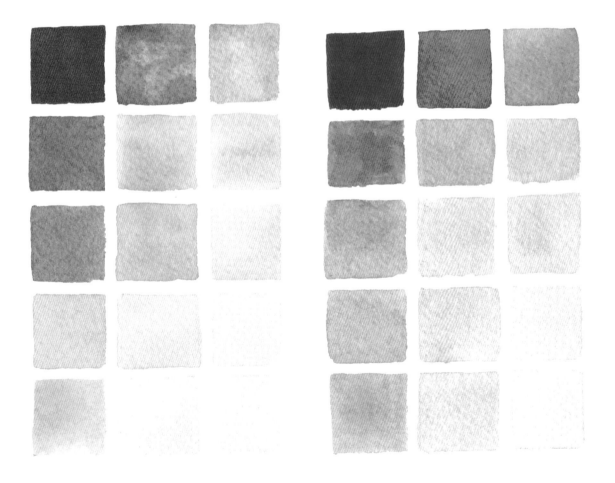

보색: 색상환에서 서로 마주보는 두 색상

보색은 대비가 가장 심해서 잘못 사용하면 보기에 상당히 부담스럽습니다. 보다 조화롭고 섬세하게 그리려면 아래 예시처럼 컬러팔레트를 구성해보세요. 여기에 사용한 색은 파랑과 주황입니다. 명도를 낮춰 부드러워진 파랑으로 균형을 살리고 눈을 편안하게 했습니다. 노랑도 이 구성에 잘 어울리는 색으로, 파랑과 주황에 각각 섞어 대비되는 두 색을 좀 더 어울리게 묶어줄 수 있습니다.

분열 보색: 원색과 이차색, 삼차색 중 하나와 그 보색의 양 옆에 있는 두 색

분열 보색은 빨강과 그 보색인 녹색의 인접색인 연두색과 청록의 관계를 예로 들 수 있습니다. 파랑과 주황 구성처럼 이 분열 보색 구성에도 대비가 심한 색 사이를 부드럽게 이어주는 혼합색이 있습니다. 완전한 보색만큼 대비가 심하지는 않지만 여전히 보기 불편할 수 있습니다. 따라서 아래 예시에서는 가장 왼쪽에 자주색 계열을 배치해 가장 오른쪽의 청록색이 지닌 푸른빛과 연결했습니다.

구성

어떤 주제를 그리든 저는 보통 실제 대상을 보고 그립니다. 어떤 꽃을 구하기 어려울 때는 사진을 인쇄합니다. 대상을 앞에 놓고 색과 그림자, 꽃잎과 잎에 드러나는 세밀한 맥, 그리고 꽃이 자라는 구조를 관찰해보세요. 줄기는 어떤 모양으로 뻗어나가고 구부러지며 곁가지들은 어떤 모양으로 갈라져 나오나요? 상세히 관찰할수록 작품을 균형 있게 구성하고 실물을 보든 사진을 보든 자연스러운 구조를 만들 수 있습니다. 다음은 어떤 수채화 방식이든지 화면 구성에 꼭 필요한 요소를 소개하겠습니다.

균형: 화가라면 누구든지 화면 안에 균형을 만들어내는 방법을 익혀야 합니다. 작품에 균형이 없으면 관람자가 시선을 집중하지 못하고 헤매다가 결국 눈에 부담을 느낍니다. 화면 요소를 구획에 따라 배치하는 '삼등분의 법칙'을 따라 구성해 균형을 만들어 보세요. 삼등분의 법칙을 활용하려면 화면에 수평선 두 개와 수직선 두 개가 같은 간격으로 놓인 화면을 상상해보세요. 수평선과 수직선이 교차하는 곳에 초점을 맞추거나 대비를 만들어내면 가장 효과적입니다. 다음 쪽 한련화 그림에서는 중심 요소 또는 큰 꽃세 개가 화면 안에서 각각 다른 구역에 놓여 있습니다. 이런 배치로 작품속에서 시선을 매끄럽게 유도할 수 있습니다. 작품에서 중심 요소를 한꺼번에 묶는 일은 좋지 않습니다. 조언을 드리자면, 화면의 중심 요소를 홀수로 배치해 완벽한 대칭을 피하고 운동감을 주세요.

배치: 대상을 화면 한가운데에 배치하는 일은 피해야 합니다. 시선이 그 대상에 꽂혔다가 화면의 다른 곳으로 이동하지 못하기 때문입니다. 작품 안에서 시선을 계속 움직이게 하려면 중앙에서 벗어난 자리에 초점을 놓고 눈이 차례로 따라갈 수 있도록 중심 요소를 알파벳 Z자 형태나 S자 형태로 구성하며 여러 가지 각도와 구도를 시도해보세요. 작품 앞에서 한 발 물러나 마음속으로 전체 윤곽선을 그려보세요. 딱딱한 직선인가요? 선이 구불거리며 공간 안에서 움직이나요? 구성이 잘되면 종이를 가로지르는 S형 곡선이나 지그재그 형태가 되어 시선을 한 요소에서 다른 요소로 부드럽게 유도합니다.

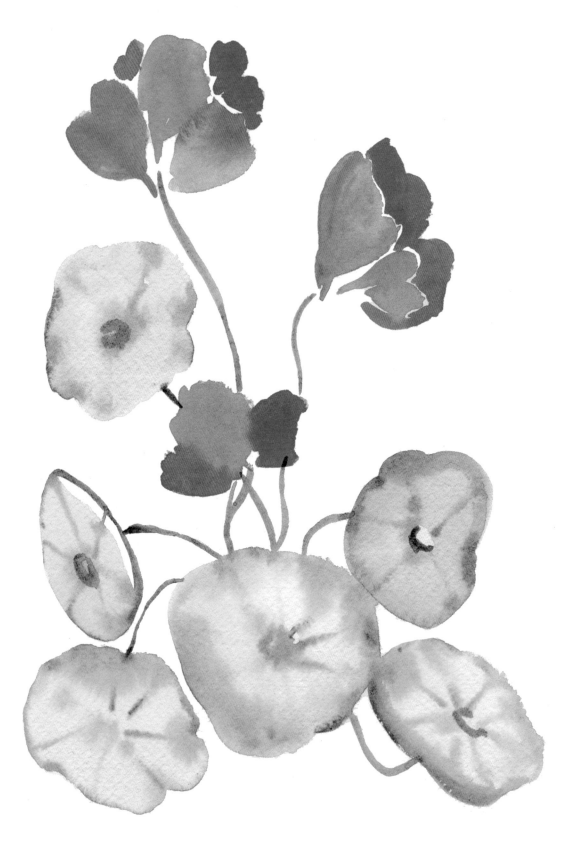

　매일매일 예쁜 꽃 수채화

여백: 색을 칠하는 공간만큼이나 주변 빈 공간도 중요합니다. 여백의 모양으로 운동감, 균형, 흥미요소를 만들어 중심 소재를 뒷받침해줍니다.

스케치와 채색 과정에서 한 번씩 뒤로 물러나 그림을 전체적으로 조망하며 강점과 보완점을 분석해야 늦기 전에 잘못을 수정할 수 있습니다.

스케치하기

스케치의 기초를 이해하면 대상을 더 자신 있게 볼 뿐 아니라 채색도 더 잘될 것입니다.

형태

이 책에서는 느슨한 스타일과 사실적인 스타일 두 가지를 연습하며 꽃의 여섯 가지 기본형을 살펴보겠습니다. 어떤 꽃이든 분석하면 기본형 중 하나 또는 그 이상을 띠고 있습니다. 저는 느슨하게 그릴 때 보통 스케치를 하지 않지만, 여러분이 형태를 바탕으로 스케치를 연습한다면 느슨하게 그리든 사실적으로 그리든 대상을 관찰하고 그리는 관점이 크게 달라질 것입니다. 이 책에서 사실적인 수채화를 연습할 때는 대상의 윤곽선을 함께 그리겠습니다. 이런 방식으로 스케치하려면 참을성을 발휘해야 하고 사진이나 실제 대상을 계속 참고하며 모양이 정확한지 점검해야 합니다.

아래는 우리가 앞으로 살펴볼 기본형이에요!

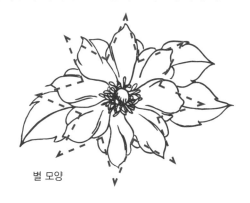

별 모양

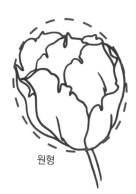

원형

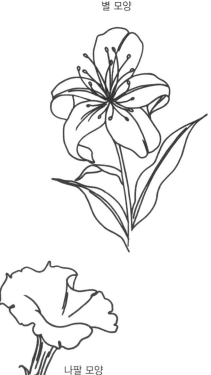

별 모양

나팔 모양

앞으로 별과 원, 종과 사발, 나팔과 복합 모양 꽃을 배워보겠습니다. 관찰자의 시점에 따라 꽃 모양이 결정되고, 시점이 바뀌면 기본형이 달라질 수 있습니다. 예를 들어 벚꽃을 수술이 드러나는 정면에서 보면 별 모양이지만 눈높이로 들어 올리면 컵이나 사발 형태가 됩니다. 나팔 모양 꽃을 정면에서 보면 원형이지만 측면에서 보면 좁은 목 부분이 넓게 벌어지며 나팔 모양이 됩니다.

꽃을 그릴 때는 참고자료를 갖춰야 합니다. 스케치가 익숙하지 않다면 사진을 인쇄해서 라이트박스 위에 놓거나 창문에 붙여놓고 수채화종이에 선을 따라 그리며 연습하면 됩니다. 제가 선호하는 스케치 방법은 아니지만 정확한 밑그림을 비교적 쉽고 빠르게 그릴 수 있지요! 저는 느슨한 꽃 수채화에서 보통 밑그림을 생략하지만 여러분이 그리고 싶다면 지나치게 사실적으로 그리지 않아도 됩니다. 채색을 위한 경계선 정도로 느슨하게 그리세요. 손스케치는 불규칙한 면이 있지만 오히려 그래서 더 개성 있으니 연습할 때 여러 가지 방식을 시도해보세요.

곡선과 구부러진 모양과 단축법

식물을 그릴 때 꽃잎과 잎이 구부러지고 접힌 모양을 이해하거나 만들어내기 어려울 수 있습니다. 저는 사진이나 실제 대상을 볼 때 각각의 요소들을 뜯어 보며 잎이 어느 쪽으로 구부러졌는지 분석하려 합니다. 구부러진 모양이 C형 곡선인지 아니면 S형 곡선인지? 한번 구부러진다면 C형 곡선이고 두 번 구부 러진다면 S형 곡선입니다. 아래 예시로 곡선의 흐름을 시각적으로 분석하고 작품에 적용하는 방법을 알려드릴게요.

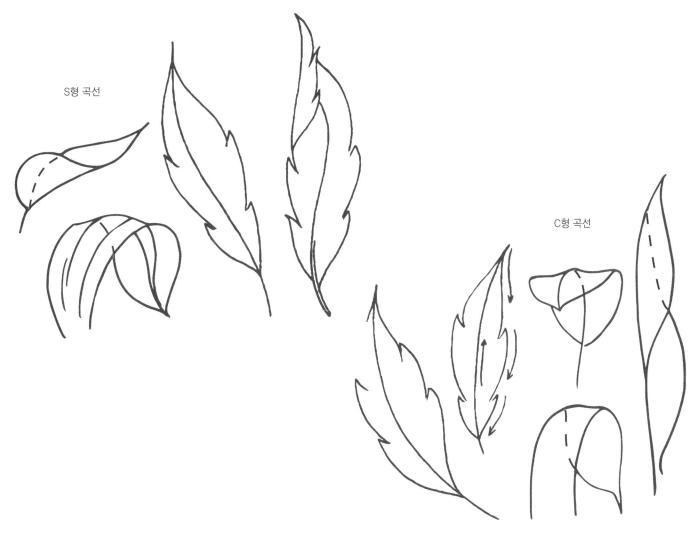

S형 곡선

C형 곡선

토널 스케치

무언가를 처음으로 그려볼 때는 종종 토널 스케치(Tonal sketching)로 대상을 연구합니다. 톤(tone)이란 대상의 밝고 어두운 속성을 단계로 나타낸 것입니다. 토널 스케치를 하며 대상을 볼 때는 대상이 빛을 어떻게 받는지 관찰합니다. 빛은 형태와 입체감에 어떤 영향을 주며, 하이라이트와 중간 톤과 그림자는 어느 부분인지 확인합니다. 우선 옅은 연필(저는 HB를 사용합니다)으로 대상의 윤곽을 흐리게 그립니다. 다음에는 그림자부터 중간 톤까지 칠해 나가고 대상의 곡선을 따라 손에 힘을 빼며 하이라이트 부분까지 넣습니다. 예를 들어 아래 원통 형태는 표면이 곡면이지요. 보통 형태의 가장 끝부분에 가장 어두운 그림자가 지고 곡면을 따라 그림자가 가늘어지며 밝아지다가 중앙까지 오면 하얗게 하이라이트가 보입니다. 만약 음영을 직선으로 그려준다면 원통이 어색하게 평면처럼 보일 거예요. 꽃잎이나 잎에 음영을 넣을 때도 마찬가지예요. 꽃이나 잎 같은 소재는 곡면으로 이루어지고 여기저기 구부러져 있으니 이 곡면을 따라 그림자 선과 세부 묘사를 표현해야 합니다. 원통형을 스케치하고 명암 넣는 연습을 반복하면 꽃잎의 곡면 모양이나 그림자와 하이라이트의 위치를 이해할 수 있고 수채화 실력도 더욱 좋아질 것입니다.

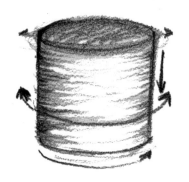

꽃의 구조

이 책에서는 프로젝트마다 꽃의 구조를 계속 다룹니다. 어떤 부분은 생소할 수 있으니 필요할 때마다 아래 꽃 구조 그림을 참고하세요.

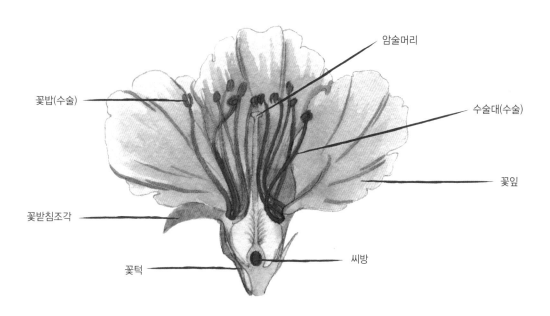

꽃밥(수술)

암술머리

수술대(수술)

꽃잎

꽃받침조각

꽃턱

씨방

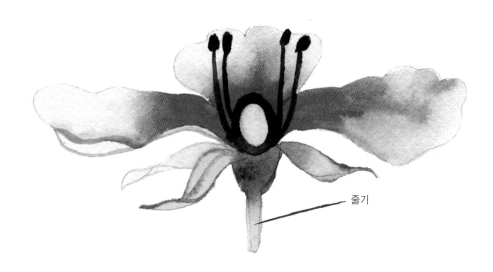

줄기

수채화 기법

여러분도 저와 비슷하다면 아마 책에서 '기법' 부분은 건너뛰고 곧바로 그리기 시작하려 할 것입니다. 그러시면 안돼요! 뒤에 느슨한 수채화와 사실적인 수채화 모두 그려보기 때문에 두 가지 방식에 모두 사용할 만큼 물감과 물을 뜻대로 통제하는 방법을 제대로 이해하려면 먼저 기법을 공부해야 합니다.

웨트 온 웨트

웨트 온 웨트(Wet-on-Wet: 젖은 데 젖은 칠하기)는 물감이나 물이 아직 젖은 상태에서 젖은 물감이나 물을 더하는 기법입니다. 제가 느슨한 수채화와 사실적인 수채화 모두에 가장 자주 사용하는 기법이며 이 책에서도 많이 다룰 것입니다. 웨트 온 웨트 기법은 숙달하기 어렵고 특히 많은 초보 수채화가들이 물 조절을 힘들어합니다. 물이 너무 많으면 색이 흐려지고 번짐 효과를 내기 어려운 반면 물이 너무 적으면 색에 경계가 뚜렷해지고 물감이 자연스럽게 움직이지 않아요. 하지만 충분히 연습한다면 물을 알맞게 사용할 수 있고 마법 같은 일이 일어난답니다! 물감이 번지고 퍼지면서 경계가 부드러워져 색을 섞거나 그림자를 넣거나 질감을 표현하고, 그밖에 이 책에서 연습할 수채화 효과를 다양하게 만들 수 있습니다.

웨트 온 드라이

웨트 온 드라이(Wet-on-Dry: 마른 데 젖은 칠하기)는 마른 종이 위에 젖은 물감을 칠하는 기법입니다. 채색 층(layer)을 활용해 입체감을 표현할 때 사용합니다. 수채화를 그릴 때 대부분의 경우는 밝은 색에서 어두운 색 순서로 층을 입히며 색과 무늬와 질감을 만들어갑니다. 이 기법은 사실적인 수채화에 더 많이 사용하며, 실제로 연습해보면 한 층이 다 마른 후에 다음 층을 칠하기 때문에 인내심을 기르게 됩니다. 사실적인 수채화는 시간이 많이 들고 끈기 있는 자세가 필요해요.

질감 만들기

수채화 물감 자체는 질감이 없습니다. 하지만 의외의 재료를 사용해 재미있는 질감을 만들 수 있어요.

물감 닦아내기

물감이 젖은 상태에서는 다양한 재료로 닦아낼 수 있습니다. 이 기법은 보통 질감을 만들거나 하이라이트를 강조하기 위해 어떤 부분을 연하게 만들 때 사용합니다. 다음은 물감을 닦아낼 때 사용하는 방법과 도구입니다.

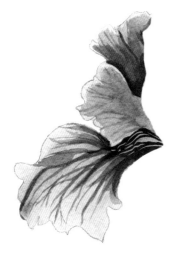

찍어내기: 물감을 부드럽게 덜어내고 싶을 때는 마른 붓이나 면봉, 키친타월이 제격입니다. 수채화를 그릴 때 항상 이 중 한 가지를 준비했다가 한 부분을 너무 어둡게 칠했을 때 물감이 마르기 전에 찍어내면 해결되지요!

하이라이트: 보통은 그림을 그리면서 옅은 색으로 하이라이트 부분을 칠하지만, 저는 가끔 작품을 완성한 다음에도 흰색 구아슈로 미세한 점이나 맥을 그려 넣기도 합니다. 구아슈는 불투명 수채화 물감이며 이 저면 아이리스에서처럼 밝은 흰색이 필요한 곳에 살짝 칠하면 그림이 더욱 살아나지요.

긁어내기: 날카로운 하이라이트 부분은 이쑤시개나 커터칼처럼 예리한 칼을 사용해 얇거나 작게 긁어냅니다.

붓 다루기

멋진 붓을 갖췄지만 그다음에는 어떻게 하지요? 본격적으로 그림을 그리기 전에 기본이 되는 붓 잡는 자세와 기법을 익히겠습니다.

세워 잡기: 가는 선과 세부 묘사에는 붓을 똑바로 들어야 합니다. 붓에 힘을 많이 줄수록 선이 굵어집니다. 손 바깥쪽과 팔뚝을 종이에 올려놓아 손을 단단히 고정한 채 붓을 움직입니다.

기울여 잡기: 워시나 굵은 붓질에는 붓을 옆으로 들고 불룩한 배 부분을 사용합니다. 책상과 종이에 손을 대고 고정한 다음에 붓을 움직입니다.

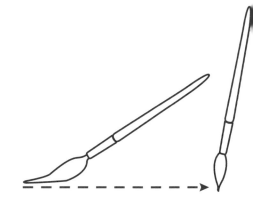

복합 곡선

복합 곡선이 무엇인지 설명하기 전에 우선 기본 곡선을 소개할게요. 이 책에는 C형 곡선과 S형 곡선이 계속 등장하며 두 곡선 모두 밑그림과 채색에 매우 중요합니다. C형 곡선은 한 번 구부러지는 곡선입니다. 알파벳 C자처럼 보이지요! 한편 S형 곡선은 두 번 구부러져 알파벳 S처럼 보입니다. 별로 어렵지 않지요? 그림을 그릴 때는 대상을 단순화해서 접근할 수 있고, 또 그래야 합니다. 오른쪽 그림에 보이는 복합 곡선은 이 책에 계속 등장하며 복합 곡선을 연습하면 형태를 단순하게 보게 되고 점차 수채화 작업에 필요한 기술과 손의 감각을 익힐 것입니다.

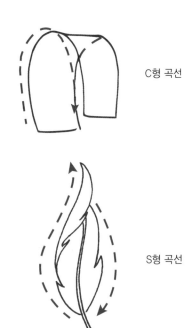

C형 곡선

S형 곡선

복합 곡선을 그릴 때는 붓을 떼지 않고 기울여 잡았다가 수직으로 세워 잡아야 합니다. 제가 느슨한 스타일로 그릴 때 늘 이 방법으로 잎을 그리기 때문에 이 곡선은 연습해두면 좋겠습니다. 보기보다는 그리기 어려우니 시간을 넉넉히 들여 연습해보세요. 처음에는 붓이 곡선의 진행 방향을 향하도록 기울여 잡으세요. 붓을 눌러 붓털이 부채처럼 펼쳐지고 색이 넓게 퍼지도록 합니다. 붓을 끌어당기며 힘을 조금씩 빼고 붓의 각도를 높여 세워 잡으세요.

넓게 시작해서 점점 좁아져 한 점으로 모이는 선이 나와야 합니다. 튤립 잎처럼 좀 더 긴 잎을 그릴 때는 선을 길게 늘이고 장미 잎을 그릴 때는 신도 짧게 그리면 됩니다.

잎 모양

붓 잡는 방법과 곡선을 다양하게 조합하고 여러 가지 길이로 만들어 아래 잎 모양을 만들어보세요!

핀 모양

튤립이나 작약 잎을 표현하기 좋은 모양입니다. 길쭉한 모양이 작약과 튤립 잎을 닮았고 붓을 들어 올릴 필요도 없어요! 6호 붓을 세워 잡아 힘을 거의 주지 않고 가느다란 선을 그리기 시작합니다. 붓을 눌러 부채처럼 펼치고 C형 곡선 모양으로 붓을 끌어 올려 잎의 배 부분을 만들어줍니다. 끝부분에서는 붓을 들어 가늘게 만들어 주세요! 부담 없이 누르고 들어 올리세요! 아래 중 왼쪽 잎은 매우 가볍게 눌렀고 오른쪽 잎은 배 부분에서 좀 더 깊이 눌렀습니다.

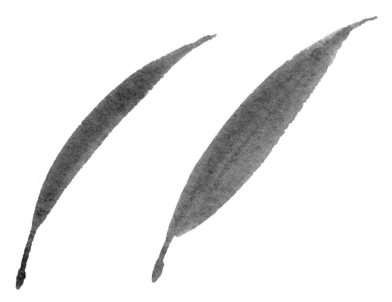

눈 모양

제가 수도 없이 많이 그리는 모양입니다. 핀 모양과 달리 두 면을 그려야 하고 배 부
분이 짧습니다. 핀 모양과 똑같이 살짝 댔다가 배 부분에서 눌러줬다가 다시 들어 올
리는 세 단계를 거치지만 길이를 짧게 하고 옆쪽에 선을 하나 더 그리면 좀 더 통통
한 눈 모양이 되지요! 아래 왼쪽 잎은 두 곡선 모두 같은 지점에서 시작해 두 선 사이
에 틈이 없는 반면 오른쪽 잎은 두 번째 선을 살짝 비껴가 사이에 틈을 남겼습니다.
틈이 하이라이트처럼 보여 모양이 재미있지요!

하트 모양

눈 모양 잎과 동일한 곡선을 긋지만 가운데 부분에서 더 깊이 눌러 배 부분이 넓어진
하트모양을 만들어주세요!

타원형

하트 모양 잎과 같은 방식으로 그리지만 잎 끝을 가늘게 뽑는 대신 잎 중간에 왔을 때 붓을 들어 올리면 됩니다.

색조에 대해 한마디: 몇 가지 잎 모양을 연습했지만 같은 모양에 색감을 살짝만 바꿔도 전혀 다른 잎이 될 수 있습니다. 위의 타원형 잎에서는 퍼머넌트 샙 그린만으로 물을 다양하게 섞어 밝고 어두운 정도를 나타냈지만 아래쪽 잎을 보면 색조가 훨씬 차분하고 갈색 기운이 돕니다. 번트 엄버나 녹색의 보색인 빨강(스칼렛 레이크)을 조금만 추가해 더 어둡고 차분한 색을 만들어 보세요!

별 모양

기술적인 이야기를 마쳤으니 이제 재미있는 부분으로 넘어가 직접 수채화를 그리겠습니다! 첫 번째로 별 모양 꽃을 분석해 느슨한 스타일과 사실적인 스타일 모두 그려볼게요. 각각의 꽃 프로젝트에는 앞장에서 소개한 기법을 적용하고 다양한 꽃잎과 잎 등의 모양에 맞는 붓 놀림을 활용할 것입니다.

가장 먼저 별 모양 꽃을 간단히 분석하고 밑그림을 그리겠습니다. 별 모양 꽃은 저마다 꽃 잎과 수술의 모양이나 크기는 다르지만 비례는 모두 같습니다.

미술 연필로 연습종이에 별을 연하게 그려보세요. 이제 별의 뾰족한 부분마다 꽃잎을 둘러 싸보겠습니다.

별은 꽃의 비례가 정확히 표현되도록 각 꽃잎의 자리를 잡아주는 안내 역할을 합니다. 별의 뾰족한 꼭지 아랫부분이 중심의 오각형 부분과 만나는 곳에서 시작해 연필로 S형 곡선을 그려 꼭지를 감싸며 꽃잎 모양을 만듭니다. 다시 S형 곡선으로 꽃 중심으로 갈수록 꽃잎이 좁아지게 그려 꽃잎 끝이 꽃받침조각을 향하게 합니다. 마치 별의 꼭지가 거꾸로 중심을 가 리키는 것 같죠! 이 두 단계를 계속 연습해 숙달한 후 꽃잎마다 질감과 굴곡을 표현합니다.

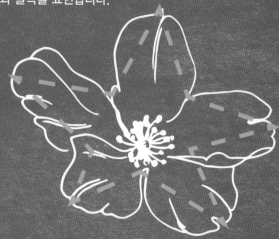

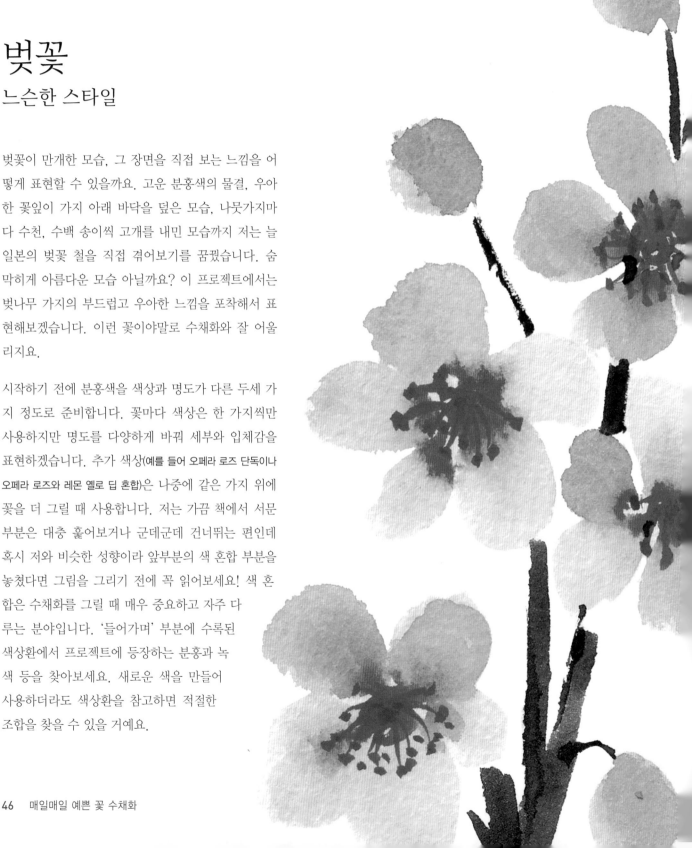

벚꽃
느슨한 스타일

벚꽃이 만개한 모습, 그 장면을 직접 보는 느낌을 어떻게 표현할 수 있을까요. 고운 분홍색의 물결, 우아한 꽃잎이 가지 아래 바닥을 덮은 모습, 나뭇가지마다 수천, 수백 송이씩 고개를 내민 모습까지 저는 늘 일본의 벚꽃 철을 직접 겪어보기를 꿈꿨습니다. 숨막히게 아름다운 모습 아닐까요? 이 프로젝트에서는 벚나무 가지의 부드럽고 우아한 느낌을 포착해서 표현해보겠습니다. 이런 꽃이야말로 수채화와 잘 어울리지요.

시작하기 전에 분홍색을 색상과 명도가 다른 두세 가지 정도로 준비합니다. 꽃마다 색상은 한 가지씩만 사용하지만 명도를 다양하게 바꿔 세부와 입체감을 표현하겠습니다. 추가 색상(예를 들어 오페라 로즈 단독이나 오페라 로즈와 레몬 옐로 딥 혼합)은 나중에 같은 가지 위에 꽃을 더 그릴 때 사용합니다. 저는 가끔 책에서 서문 부분은 대충 훑어보거나 군데군데 건너뛰는 편인데 혹시 저와 비슷한 성향이라 앞부분의 색 혼합 부분을 놓쳤다면 그림을 그리기 전에 꼭 읽어보세요! 색 혼합은 수채화를 그릴 때 매우 중요하고 자주 다루는 분야입니다. '들어가며' 부분에 수록된 색상환에서 프로젝트에 등장하는 분홍과 녹색 등을 찾아보세요. 새로운 색을 만들어 사용하더라도 색상환을 참고하면 적절한 조합을 찾을 수 있을 거예요.

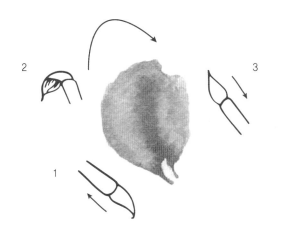

Step 1. 물방울 모양 꽃잎

분홍색 물감을 혼합했으면 다음엔 꽃잎을 그릴 차례입니다. 6호 둥근붓에 연한 오페라 로즈로 거꾸로 선 물방울 모양을 만들어보세요. 붓끝이 꽃 중심을 향하게 잡고 붓의 볼록한 부분이 종이에 닿도록 눌러주세요. 두세 번 반복해 꽃잎을 전부 그립니다. 다음 단계에는 웨트 온 웨트 기법을 사용할 테니 붓에 물을 충분히 묻혀 그립니다.

Step 2. 웨트 온 웨트로 별 모양 채우기

꽃잎에 바탕색을 다 채웠으면 붓에 물감을 더 묻혀 진하게 만듭니다. 예를 들어 바탕색이 연한 오페라 로즈 색상이라면 팔레트 위 오페라 로즈 색을 한 번 더 묻혀주세요. 그다음 종이 위에서 꽃잎이 모이는 중심부에 붓 끝을 살짝 찍어 진한 색을 추가합니다. 꽃잎 색이 아직 마르지 않았으면 새로 칠한 색이 번져 들어가며 부드러운 그러데이션 효과를 낼 것입니다. 만약 색이 퍼지지 않았다면 첫 단계에 물을 충분히 묻히지 않았거나 너무 천천히 작업해 종이가 말라버렸기 때문입니다. 괜찮아요, 기억해뒀다가 다음에 잘하면 되죠! 수채화를 그리다보면 가끔 이런 일이 일어날 수도 있고, 또 우연히 색다른 결과가 나오기도 합니다. 하지만 기본적으로 웨트 온 웨트 기법을 활용하려면 빨리 결정하고 그려야 해요.

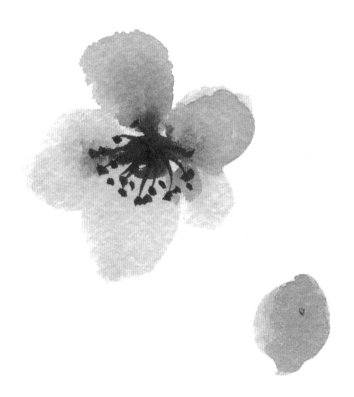

꽃 한 송이를 완성해본 다음에는 위의 두 단계를 몇 번 더 반복해 몇 송이를 더 그리고 벚꽃 봉오리도 추가해보세요. 1단계에서 꽃잎 한 개만 완성하면 됩니다. 정말 꽃봉오리처럼 보이지요?

꽃송이와 봉오리를 추가할 때는 작품 전체의 구성을 생각해보세요. 우리는 벚꽃이 달린 가지를 그리고 있어요. 아직 가지를 채워 넣지 않았으니 나중에 꽃 사이로 가지가 조금씩 보일 수 있도록 공간을 비워둬야 해요. 꽃들이 가지를 춤추듯 에워싸야 운동감을 표현할 수 있습니다. 보통은 꽃을 세 송이씩 아니면 홀수 송이로 묶는 것이 가장 보기 좋습니다. 꽃 개수가 짝수거나 둘씩 나란히 달려있으면 우리 눈은 각 쌍을 보며 자연스레 다른 요소들도 둘씩 짝지으려 합니다. 홀수는 우리 눈이 계속 작품 위를 돌아다니며 다른 요소를 찾게 유도하므로 작품에서 운동감과 전체적인 흐름이 만들어집니다.

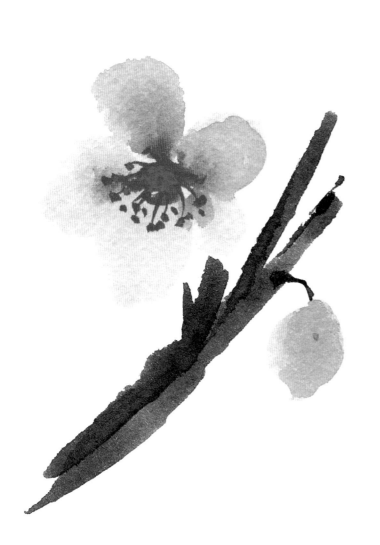

Step 3. 가지

중심가지 색을 만들 때는 별도 접시나 팔레트의 새로운 조색 칸에 번트 엄버를 충분히 풀고 마스 블랙을 약간 섞어 더 차분하고 어둡게 만듭니다. 또 방금 혼합한 색을 옆에 조금 덜고 마스 블랙을 조금 더 추가해 한층 어두운 색을 만들어 두세요. 이 색은 가지에 그림자를 넣을 때 사용하겠습니다.

벚나무 가지 색을 전부 준비했으니 둘 중 밝은 색(번트 엄버에 마스 블랙을 아주 조금 섞은 색)을 6호 붓에 충분히 묻힙니다.

가지를 그리기 전에 꽃의 전체 흐름을 점검해보는 것이 좋습니다. 제 그림을 보니 오른쪽으로 갈수록 꽃이 작아지다가 봉오리가 되거나 조금 더 듬성듬성 놓인 반면 왼쪽은 좀 더 풍성합니다. 저는 이 흐름을 가지 모양에도 그대로 반영하려고 합니다. 오른쪽에서(저와 반대로 그리셨다면 왼쪽에서) 시작해 6호 붓의 불룩한 배 부분으로 넓게 선을 그립니다. 제 선은 처음 그렸던 꽃까지 곧게 그렸습니다. 가지가 지나치게 많이 구부러지면 조금 이상해 보일 수 있어요. 여기서부터 선을 점점 얇게 그려 꽃 뒤쪽으로 연결하다가 꽃 끝부분까지 이어주세요. 가지를 그릴 때는 꽃이 자라나는 모양새를 생각해야 합니다. 모든 꽃잎은 우리가 바로 다음 단계에 그릴 수술 쪽으로 모여야 하며 꽃은 가지에서 뻗어 나옵니다. 지금 그리는 가지와 꽃이 이런 상식에 맞게 배열되고 가지 끝이 꽃 중심의 수술을 향해야 합니다. 가지 끝은 6호 붓 끝으로 얇게 마무리하면 됩니다. 그다음 준비한 색 중 어두운 번트 엄버 색을 묻혀 가지 하단이나 그림자 부분을 칠하면 가지가 더 입체적으로 보일 것입니다. 단, 모든 가지와 곁가지에도 같은 방향에 칠해야 실제 그림자로 보인답니다.

Step 4. 수술

꽃 수술은 수술대와 꽃밥, 아니면 제가 애정을 담아 부르듯이 속눈썹과 꽃가루로 이뤄져 있습니다. 수술 그리기는 제가 느슨한 수채화로 꽃을 그릴 때 보통 마지막 단계이기도 하고, 여기서 꽃에 생기가 확 돌지요! 여기서는 진한 오페라 로즈에 스칼렛 레이크를 살짝 섞어 수술을 칠하면 정말 사랑스러울 것 같아요. 벚꽃의 종류도 다양하고, 방금 만든 진한 분홍색처럼 벚꽃 종류마다 꽃잎이나 수술 색이 제각각이지요.

오페라 로즈와 스칼렛 레이크를 진하고 되직하게 혼합해 2호 붓 끝으로 수술대를 그린 다음 작게 점을 찍어 꽃밥을 표현합니다. 수술대는 모두 꽃 중심에서 뻗어 나와야 하며, 직선을 그리지 않도록 주의해야 합니다. C형 곡선이 가장 무난해요!

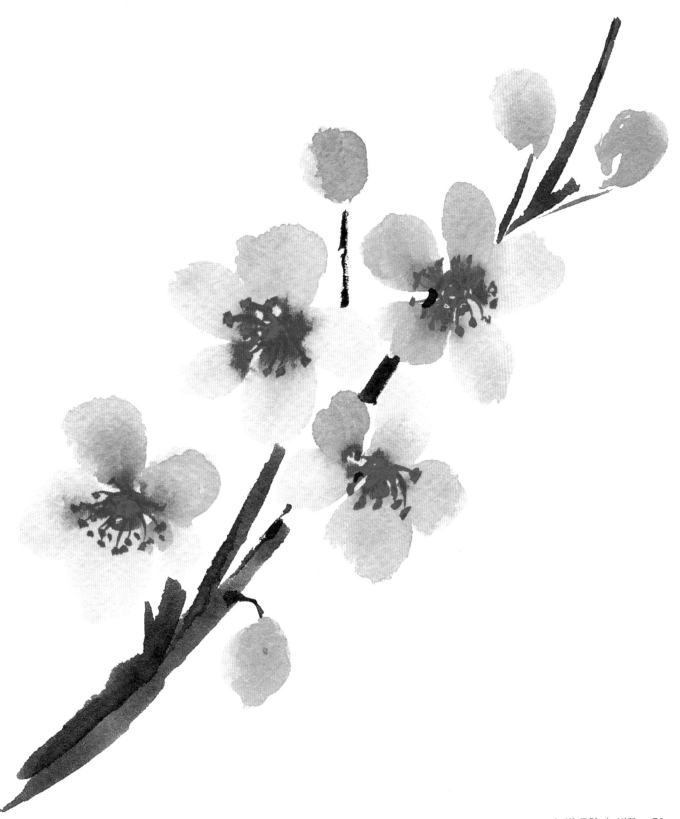

아네모네

느슨한 스타일

아네모네도 다른 꽃과 마찬가지로 다양한 색상이 있습니다. 진한 보라나 파랑, 빨강, 흰색이 가장 많으며 여러 색이 꽃밭에 함께 피어있기도 합니다.

아네모네는 특히 제가 수채화로 가장 그리기 좋아하는 꽃입니다. 꽃잎의 흰색, 분홍, 빨강, 보라 등 화려한 색이 가운데 수술의 검정색과 대비되는 모습은 눈길을 확 끌지요. 아네모네도 벚꽃처럼 별 모양에 대입할 수 있습니다. 느슨하거나 추상적인 스타일로 작업할 때에 늘 연필 밑그림을 놓고 그리지는 못할 수도 있고, 이 때문에 조금 두려울 수도 있습니다.

하지만 반복해서 연습할수록 숙달되니 너무 걱정 마세요. 우선은 비례 잡는데 도움이 필요하다면 다섯 꼭지짜리 별을 연필로 흐릿하게 그린 다음 꽃잎을 덧그려 보세요. 하지만 너무 깊이 생각하지 말고 기본 형태를 따라 다소 느슨하게 그려보세요.

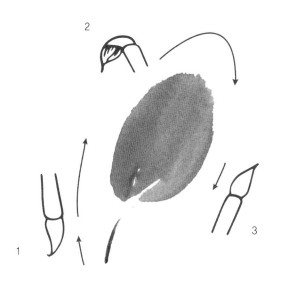

Step 1. 찍고 누르고 돌려 꽃잎 그리기

꽃잎을 그릴 때는 6호 붓 한 가지만 사용하겠습니다. 붓끝으로 꽃잎 하단을 만들고 붓의 불룩한 배 부분으로 꽃잎 중간과 윗부분 모양을 만들 것입니다. 물을 적당히 섞은 연한 울트라마린 바이올렛과 오페라 로즈를 붓의 끝부분과 배 부분에 골고루 적셔주세요. 붓끝이 꽃 중심을 향하게 붓을 기울여 잡은 다음 가는 선을 그렸다가 붓을 눌러 부채처럼 펴고 넓게 그리세요. 꽃잎 위쪽에서 붓을 고리모양으로 돌려 하단 시작점으로 돌아오면 됩니다. 꽃잎이 아직 촉촉할 때 붓을 울트라마린 바이올렛 물감에 찍어 더 진하고 어두운 색을 만듭니다. 붓끝을 꽃잎 하단에 찍어 연한 보라색 바탕에 진한 색을 퍼뜨립니다. 꽃잎 하단이 벌써 마르기 시작했다면 번짐 효과를 내기 어려우니 처음 칠한 물감이 아직 젖어있는지 확인하세요!

Step 2. 꽃 전체 형태

자, 준비 됐죠? 앞 단계의 간단한 붓놀림과 웨트 온 웨트 기법을 함께 적용해 꽃 전체 모양을 잡겠습니다. 수채화를 특히 현대적이고 느슨한 스타일로 그릴 때는 붓을 과하게 놀리거나 너무 복잡하게 생각하지 않도록 주의해야 합니다. 여기 아네모네를 그릴 때 최종 목표는 별 형태를 따라 그리는 것이죠. 물론 아네모네에 꽃잎이 다섯 개만 달리지는 않았지만, 지금은 가장 단순한 모양으로 그릴 거예요. 꾸준히 연습한다면 이 방법도 손에 익고 자연스레 꽃잎이나 세부 묘사를 추가할 수 있습니다.

첫 번째 꽃잎을 그린 다음에는 색이나 모양. 크기 등에 조금씩 변화를 주며 별 모양을 따라 꽃잎을 네 개 더 추가하고 중심에 빈 공간을 원형으로 남겨두세요. 저는 보통 종이 블록에 작업하기 때문에 블록을 조금씩 회전시키며 별 모양대로 그리면 편리합니다. 필요하면 각 꽃잎 중심 쪽에 좀 더 어두운 색을 칠해 꽃을 돋보이게 해주세요. 단 이때도 의욕이 앞서지 않도록 조심하세요. 느슨한 수채화에서는 꽃을 정확히 재현하는 것보다 꽃의 형태와 특징을 잡아내는 것이 중요합니다.

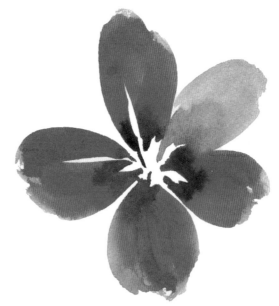

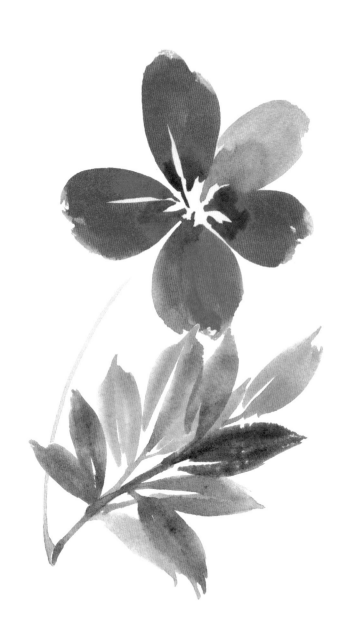

Step 3. 꽃봉오리와 수술, 잎

꽃잎이 마르는 동안 퍼머넌트 샙 그린에 레몬 옐로 딥을 조금만 혼합해 연두색을 만들고 6호 붓에 고루 적십니다. 꽃잎이 보라색 계열이니 보색은 노랑이 될 것이고, 노랑이 포함된 연두색을 사용하면 보라색 꽃잎과 대조효과를 이뤄 꽃이 더욱 생기 있어 보인답니다! 우선 붓을 세워 잡아 붓끝으로 줄기를 그린 다음 잎을 덧붙이겠습니다. 줄기가 꽃 중심에서부터 곡선으로 뻗어 나오도록 방향을 잡아주세요. 실제 꽃에서는 각각의 꽃잎이 줄기와 연결되고 꽃 중심에서 수술이 올라옵니다. 그림에서 줄기가 이 중심을 가리키지 않는다면 꽃이 어색해 보일 거예요.

잎이 달릴 줄기를 그린 다음에는 복합 곡선(40쪽)을 사용해 잎을 그립니다. 붓놀림이 꽃잎을 그릴 때와 비슷하지만 위에서 둥글게 돌리는 대신 붓을 세워 가볍게 잡고 붓을 길게 끌어 끝부분을 아주 가늘고 뾰족하게 만들어주세요. 크기와 밝기, 색상을 조금씩 바꾸며 운동감을 만들고, 이 과정을 여러 번 반복해 줄기를 채워주세요.

실제 아네모네 꽃을 실물이나 사진으로 보면 잎이 톱니처럼 뾰족하고 조각조각 나뉘어 있습니다. 꽃이나 사진을 정확히 재현하려고 하는 것보다 대상을 재해석하고 상상력을 더해주세요. 이런 방식으로 그리다 보면 시간은 좀 걸리겠지만 개성 있는 그림을 만들 수 있어요. 원하는 만큼 잎을 추가하되 느슨함을 계속 유지하고 지나치게 빽빽이 채우지는 마세요. 나중에 언제라도 더 그려 넣을 수 있답니다.

Step 4. 세부 묘사

6호 붓에 마스 블랙을 진하고 두텁게 묻혀주세요. 꽃 중심을 그리기 전에 우선 꽃잎이 모두 완전히 말라야 합니다! 꽃잎이 젖어있다면 검정 물감이 꽃잎에 번져 들어가 검은 덩어리가 되어버릴 거예요. 꽃잎이 완전히 말랐다면 꽃잎이 모인 중심에 수술 부분을 바로 그립니다. 정확하게 원의 테두리를 그린 후 채워 넣어도 되고 느슨하게 두 번 정도 붓질해 원 비슷하게 만들어도 됩니다. 연습용 종이에 두 가지 방법을 시도해보고 마음에 드는 방법으로 그려보세요. 그다음 붓을 세워 잡아 종이에 살짝 닿을 정도로만 누르며 수술대를 그립니다. 이 단계에서 2호 붓으로 바꾸면 얇은 선을 더 쉽게 그릴 수도 있지만 붓을 잘 다루면 6호 붓을 그대로 사용해도 괜찮습니다. 마지막으로 붓 끝을 살짝 눌러 수술에 꽃밥을 붙여주세요. 짜잔, 완성입니다!

위 단계를 반복해 꽃 여러 송이를 그립니다.

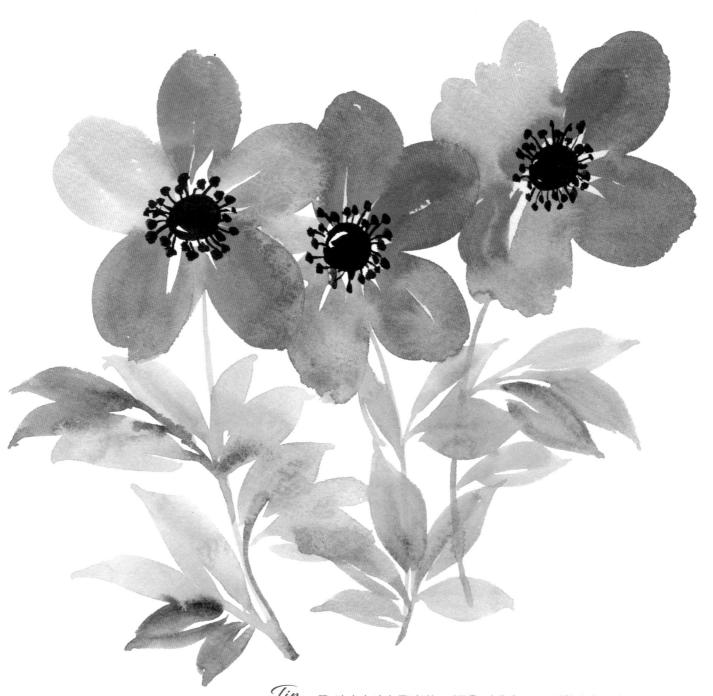

Tip 꽃 여러 송이가 등장하는 작품을 전체적으로 구성한다면 우선 종이에 아네모네를 세 송이 정도 채우며 각 송이마다 색과 명도와 전체 형태를 조금씩 다르게 그려보세요. 저는 보통 꽃부터 전부 그린 다음, 여백에 줄기와 잎, 열매 등을 채워 넣고 마지막 단계에 수술을 추가합니다. 이런 순서로 작업하면 큰 덩어리를 먼저 배치하고 나머지 요소로 운동감을 줄 수 있기 때문에 전체 화면을 구성하기 유리합니다.

클레마티스
사실적인 스타일

첫 사실적인 수채화를 그려볼 준비 됐나요? 제 생각에는
수채화를 제대로 이해하고 끈기 있게 그린다면 사실적인
수채화가 보기보다 훨씬 쉽습니다. 작품 전체를 생각하면
벅차다고 느낄 수 있지만, 한 번에 꽃잎이나 잎 하나씩만
생각하며 차근차근 그려보세요.

첫 소재는 클레마티스입니다. 이 꽃이 한 덩굴 가득 피어
있는 모습은 정말 아름다운 광경이에요. 제가 어릴 적에는
옆 마당 울타리를 타고 올라간 덩굴에서 클레마티스가
필 때면 엄마는 언제나 저희들을 불러 이 광
경을 바라보고 감탄하게 하셨어요. 클레
마티스 꽃잎은 제법 길고 뾰족한데다 색과 모양이
화려하게 폭발하고 녹색 잎과 함께 빙글빙글 감아 올라가
며 춤을 추는 것 같았답니다.

벚꽃과 아네모네 그릴 때처럼 이 꽃도 가만히 들여다보면
쉽게 별 모양이 떠오를 것입니다. 마치 불가사리 팔처
럼 꽃잎이 모두 연결된 중심부가 있습니다. 클레마
티스 꽃송이에 꽃잎이 다섯 개만 달리지는 않았지만,
그건 별도 마찬가지지요. 또한 다른 꽃처럼 클레마티스도
종류와 색이 다양합니다. 여기서는 저희 부모님 댁 정원에
피는 클레마티스 잭매니(Clematis Jackmanii) 종류를 함께 그
리겠습니다. 꽃의 주요색은 보라와 자주, 잎과 덩굴색은
녹색 그리고 연두색예요. 자, 그릴 준비 됐나요?

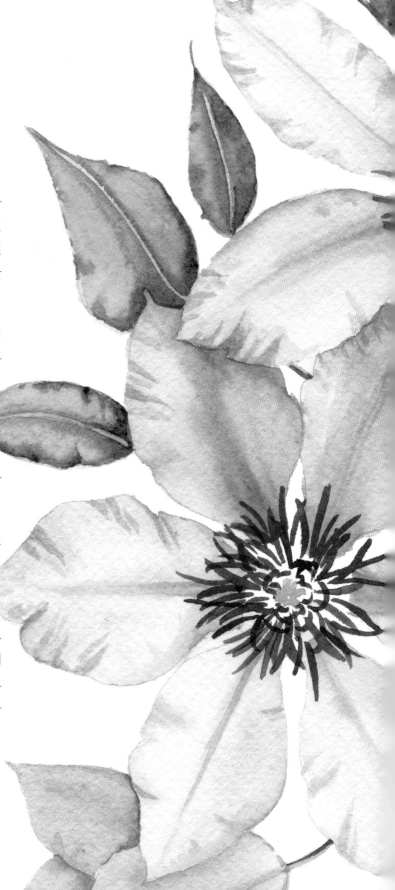

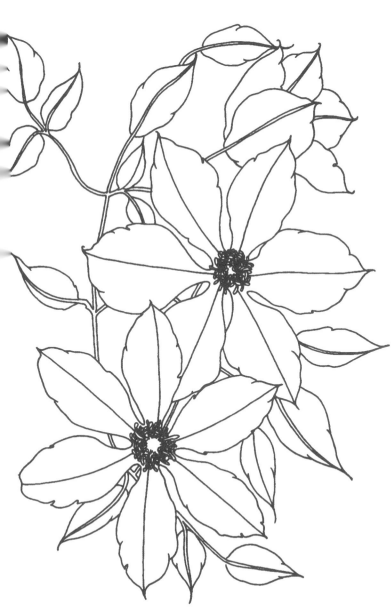

Step 1. 스케치

클레마티스를 비롯한 사실적인 수채화 프로젝트에는 형태를 잡는 데 도움이 될 만한 이미지를 보여드리겠습니다.

스케치 첫 단계에서는 S형 곡선으로 전체 덩굴 모양을 잡습니다. 그다음 클레마티스 꽃 부분을 세 개 그립니다. 두 송이는 정면을 보고 있어 별 모양을 띠고 세 번째 송이는 막 피기 시작한 봉오리에 가까운 꽃으로 옆에서 봤을 때 컵이나 사발 모양입니다.

덩굴 꼭대기에 핀 꽃은 오른쪽을 보고 있으니 이 꽃을 그릴 때는 별을 옆으로 돌려놓고 꼭지를 하나씩 중심 쪽으로 잡아당기는 모습을 떠올리며 스케치합니다. 먼 쪽에 위치한 꼭지는 가까운 쪽 꼭지 위로 간신히 고개를 내미는 모양일 거예요. 꽃잎마다 맥을 그려 넣습니다. C형 곡선 모양으로 모든 맥이 꽃 중심을 가리키게 그립니다.

나머지 두 송이를 그릴 때는 실제 별을 그리는 대신 C형 곡선으로 전체 모양을 잡아보겠습니다. C형 곡선으로 꽃잎 모양을 잡은 다음에는 S형 곡선과 C형 곡선으로 끝이 뾰족한 타원이나 마름모 모양을 그려 꽃잎의 윤곽을 표현합니다. 꽃마다 위 단계를 반복하며 꽃잎마다 각도를 달리해 운동감을 만듭니다. 군데군데 꽃잎이 겹치게 두기도 하고, 뒤쪽에는 잎끼리 서로 얽히고 겹치게 그립니다. 잎 모양이 꽃잎과 매우 비슷하므로, 가운데 잎맥을 먼저 그린 다음 꽃잎과 같은 방식으로 전체 모양을 S형과 C형 곡선으로 그립니다.

Step 2. 하이라이트

이 책을 따라 가다보면 특히 사실적인 수채화를 그릴 때 스케치, 하이라이트, 중간 톤, 음영의 단계로 일정한 작업순서가 반복될 것입니다. 수채화는 보통 그리기 어렵고 특히 사실적인 수채화는 더욱 난이도가 높다고 생각하는 분도 종종 있습니다. 다른 재료와는 반대로 연한 색부터 진한 색의 순서로 작업하기 때문이지요. 사실 수채화를 그릴 때는 어떤 영역을 한번 너무 어둡게 칠해버리면 키친타월이나 마른 붓으로 일부 닦아내지 않는 한 특별히 되돌릴 방법이 없습니다. 명도나 색조에 변화를 주는 일은 매우 중요하며, 미리 계획하고 끈기 있게 채색하면 세밀하고 사실적인 효과를 낼 수 있습니다. 사실적인 수채화 그리는 단계는 대상에 따라 조금씩 차이가 있을 뿐 전반적으로는 같습니다.

대상에 맞는 색상을 조색한 다음에는 각 색상마다 입체감을 표현하기 위한 명도 단계를 만들어 밝은 색, 중간 색, 어두운 색 세 가지 단계를 정합니다. 이렇게 만든 색은 웨트 온 드라이 기법으로 한 층씩 입히고, 때로 부드러운 효과를 원할 때는 웨트 온 웨트 기법으로도 채색해보겠습니다.

우선 보라색에 물기를 많이 더해 가장 엷은 색을 만든 다음 6호 붓으로 모든 꽃잎에 고르게 워시를 입힙니다. 이색에 변화를 주면 색이 다채로워지기 때문에 저는 자주색이나 중간 정도 보라색, 남색을 조금씩 섞어 사용했습니다. 이 바탕색 위에 조금 더 진한 색으로 꽃잎의 주름진 부분이나 맥을 드러냈습니다. 꽃잎이 아직 촉촉할 때에 칠해 세부 부분이 약간씩 번지게 두세요. 이 부분은 이후 단계에서 더 어둡게 만들 거예요.

꽃잎을 전부 칠하면 잎과 덩굴에도 같은 방식으로 잎에는 연두색을, 덩굴에는 갈색을 엷게 칠합니다.

Step 3. 중간 톤

하이라이트 층이 마르면 이제 꽃잎에 맥과 주름진 부분도 그려 넣고 그림자 영역을 잡을 차례입니다. 꽃잎마다 곡면이 잘 드러나야 하니 중간 톤을 칠하고 웨트 온 웨트 기법으로 경계를 부드럽게 흐려주세요. 꽃잎 가장자리에 중간 톤으로 작게 그려 잔잔하게 주름진 모습을 표현하면 질감이 살아납니다. 주름색은 꽃잎과 비슷한 색상으로 은은하게 넣습니다. 이런 세밀한 부분은 2호 붓을 사용하면 편리합니다. 하이라이트 층에서는 색상을 여러 가지 조화시켜 서로 부드럽게 섞이게 해주세요.

잎과 덩굴도 같은 방법을 따르며, 잎에는 잎맥 주위에 중간 톤을 칠해 맥이 도드라지게 해주세요.

Step 4. 그림자와 세부 묘사

이번에는 맥과 세세한 부분이 빛나게 만드는 단계예요.
2호 붓에 가장 어두운 색으로 꽃 주위를 돌아가며 그림
자 윤곽을 뚜렷하게 다듬거나 맥과 곡선을 강조합니다.
꽃과 잎, 줄기에 그림자를 더한 다음에는 2호 붓에 연
두색으로 꽃 중심마다 공 모양을 그립니다. 물감이 마
르면 번트 엄버와 울트라마린 바이올렛을 기본으로 마
스 블랙을 조금만 섞어 수술을 그립니다. 꽃 중심에 가
시로 덮인 공 모양으로 가는 선을 촘촘하게 그리며 가
는 선은 모두 중심의 연두색 모양에 붙어있거나 그 방
향을 가리켜야 합니다. 실제 꽃처럼 수술이 서로 자연
스럽게 겹치거나 구부러지게 표현합니다.

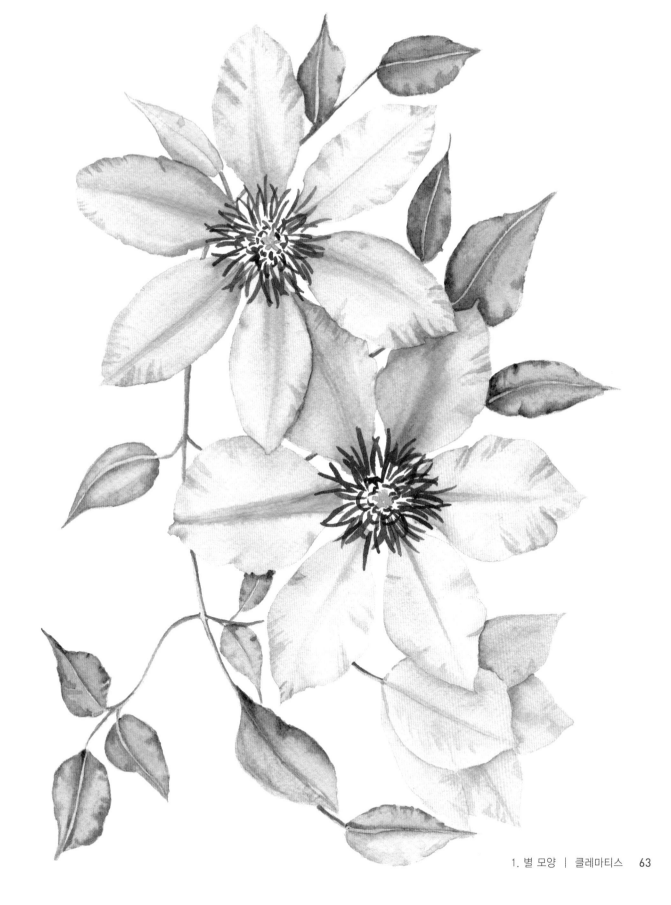

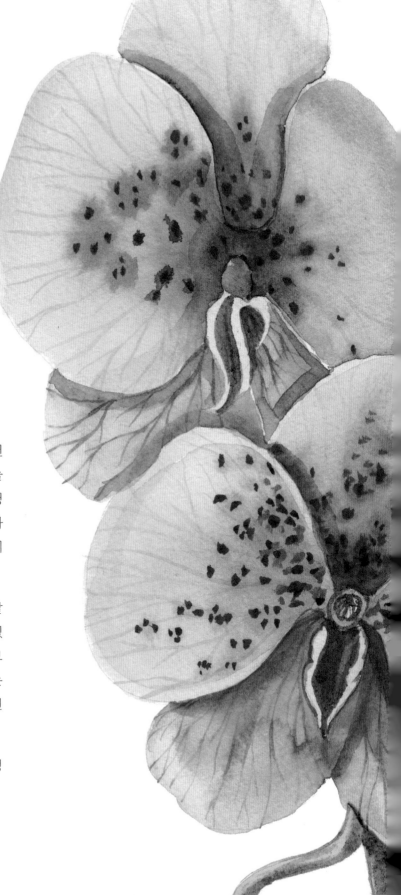

난
사실적인 스타일

난은 모양도 색도 크기도 정말 다양합니다. 종류도 1천 가지가 넘고 각각 개성이 넘치며 아름답지요. 저는 늘 난을 좋아하지는 않았고, 오히려 처음에는 기이하게 생겼다고 생각했어요. 하지만 난을 가까이서 본다면 변화무쌍하게 굴곡진 모습과 은은하게 그러데이션 되는 색에 놀라실 거예요.

이 프로젝트에서는 난 중에서도 '필리핀의 여왕'으로 알려진 반다 산데리아나(Vanda Sanderiana) 종류를 그려보겠습니다. 이 꽃 색은 보통 난에서 많이 보는 흰색이나 보라, 노랑, 분홍 등과 조금 다릅니다. 반다 산데리아나는 회색조의 은은한 분홍과 연분홍, 회갈색 옷을 입었고 진한 갈색조의 보라색 주근깨점이 있습니다.

이 난 자체가 예술작품 같아서 여러분이 그릴 작품이 정말 기대됩니다!

Step 1. 스케치

별 모양 꽃 중 마지막인 난에서는 순서에 조금 변화를 줘볼게요. 여러분도 지금쯤은 스케치와 하이라이트, 중간 톤, 음영의 순서에 익숙하시겠지만 이번에는 조금 다른 방식으로 그려보겠습니다. 여기서도 대체로 같은 순서를 유지하지만 가장 먼저 꽃잎 맥부터 진한 색으로 그린 다음 맥이 마르면 그 위에 하이라이트와 중간 톤을 올립니다. 하지만 우선 밑그림부터 그리겠습니다.

이 프로젝트에서는 일부러 꽃송이를 더 키워 종이 위쪽 삼분의 이 공간을 꽉 채웠습니다. 몇몇 송이는 윗부분 절반이 잘려있으니 관람자가 안 보이는 부분을 마음속으로 상상하게 만들어 조금 특이한 구성이지요. 이런 구성 때문에 시선이 위쪽 귀퉁이에서 시작해 꽃봉오리와 줄기를 타고 내려오다가 구부러지며 대각선 방향 귀퉁이로 내려오지요. 밑그림을 그릴 때는 제 예시를 따라 해도 좋지만 언제든 자신의 느낌대로 바꿔도 괜찮습니다.

제일 먼저 오른쪽 위 귀퉁이에 난 세 송이를 큼직하게 그립니다. 이 꽃도 별 모양을 토대로 꽃잎과 꽃받침조각은 타원형으로 그리며 꽃받침은 꽃잎 뒤에 배치하세요. 모든 꽃잎과 꽃받침은 꽃의 중심점으로 모여야 해요. 타원을 전부 그린 다음 전체 윤곽을 다듬고 마지막에 타원을 지우면 됩니다.

Step 2. 꽃잎 맥

자! 이제 이 어여쁜 식물을 함께 칠해보겠습니다. 연보라에 가까운 회색조의 분홍을 진하게 혼합해 2호 붓으로 꽃한 송이에서 아래쪽 꽃잎 두 개에 맥을 그립니다. 이 색에 번트 엄버나 스칼렛 레이크, 오페라 로즈, 심지어 옐로 오커도 섞을 수 있어요! 반다 산데리아나 난을 보면 위쪽은 훨씬 연한 단색인데 반해 아래쪽은 노랑이나 회갈색이 도는 꽃잎에 맥이 진하게 드러납니다. 이 아래쪽 맥부터 그린 다음 물을 많이 섞은 색으로 위쪽 맥을 엷게 그립니다. 다른 꽃에도 같은 순서를 반복하며 맥은 꽃잎과 꽃받침에만 그려 넣고 입술꽃잎(입)과 줄기는 피해주세요.

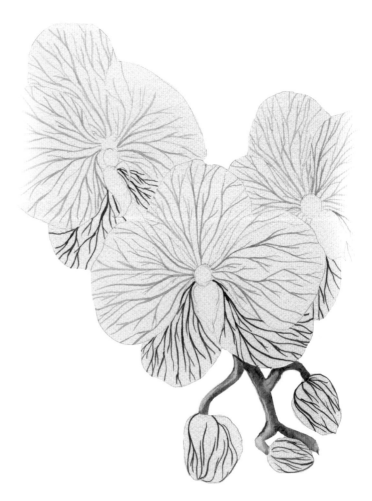

Step 3. 중간 톤

맞아요! 우리가 하이라이트 단계를 건너뛰었지요. 하이라이트 층을 칠하는 대신 중간 톤을 칠하고 하이라이트 부분은 물감이 마르기 전 키친타월로 닦아 밝게 만들겠습니다.

중간 톤으로 입을 제외한 꽃 아랫부분용으로 회갈색조의 분홍을 만들고 윗부분용으로는 연분홍을 혼합합니다. 6호 붓을 적셔 꽃잎을 하나씩 채워주며 필요한 곳마다 웨트 온 웨트 기법으로 어두운 색을 덧칠합니다. 예를 들어 가장 아래에 있는 꽃에서 오른쪽 아래 꽃잎을 칠할 때는 회갈색조의 분홍을 연하게 입힌 후 위쪽 꽃잎과 겹치는 부분의 가장자리를 따라 같은 색을 어둡게 덧칠합니다. 웨트 온 웨트 기법 덕분에 어두운 색에서 밝은 색으로 부드럽게 이어집니다. 꽃잎 두 개가 맞닿는 곳에서는 한쪽이 완전히 마를 때까지 기다렸다가 다음 꽃잎을 칠해야 합니다.

그동안 조금 떨어져 있는 꽃잎을 먼저 칠하고 돌아오면 되지요. 한쪽 꽃잎이 마르기 전 바로 옆 꽃잎을 칠한다면 색이 마구 뒤섞일 거예요.

모든 꽃잎에 중간 톤을 채울 때까지 단계를 반복하세요.

밝은 연두색으로 줄기를 칠하고 그림자 부분에는 웨트 온 웨트로 조금 더 어두운 녹색을 더합니다.

Step 4. 세부 묘사

앞 단계 채색이 마르면 입술을 칠할 차례입니다. 2호 붓으로 입 위쪽부터 아래로 내려가며 연두색을 칠하다가 서서히 회갈색을 섞고, 또 회갈색에 회색조의 분홍을 섞어가며 칠합니다. 입 아래쪽은 거의 회색조의 분홍색이어야 하지만 기계로 찍은 듯 똑같아 보이지 않도록 송이마다 색을 조금씩 다르게 칠합니다. 그다음엔 줄기에 울퉁불퉁한 부분이나 어두운 그늘 등 세부 묘사를 추가하고, 한발 물러나 그림 전체를 보며 추가할 부분이 있는지 생각해보세요. 어두운 연보라 혼합색을 만들어 2호 붓 끝으로 꽃잎 위에 주근깨 같은 점을 찍어주세요.

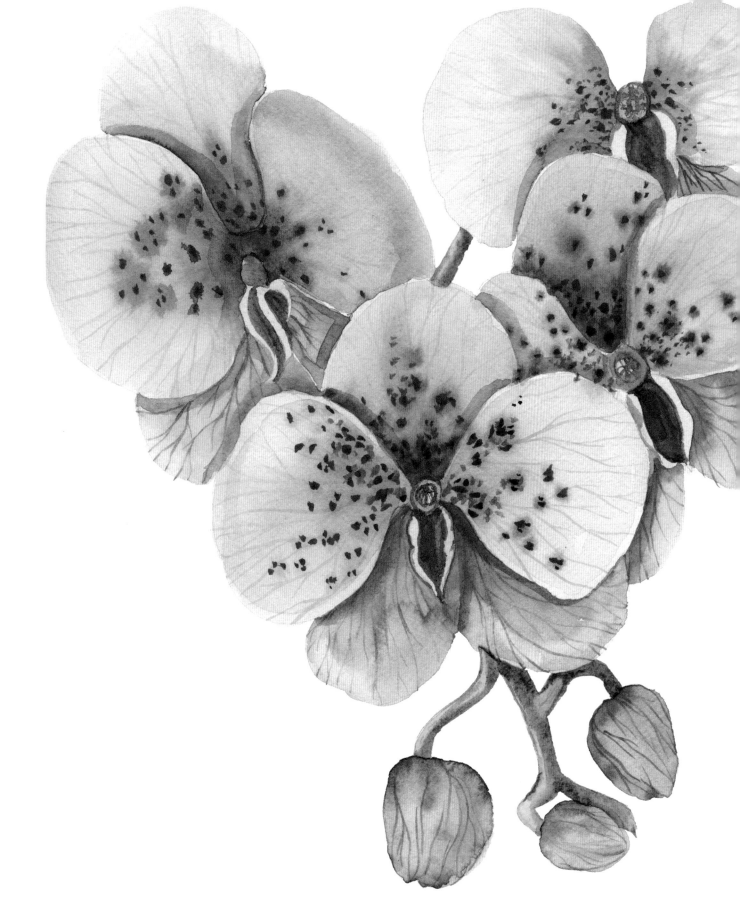

Chapter Two

원형

이 장에서는 1장에서 익힌 내용을 토대로 한걸음 더 나아가겠습니다. 그림을 그리는 순서와 기술적인 내용은 동일하겠지만 새로운 기본 형태를 연습해서 손에 익힐 것입니다.

원형 꽃은 제가 스케치나 수채화로 그릴 때 가장 선호하지만, 종류에 따라 꽃잎이나 복잡한 부분이 많은 꽃은 어려워 보일 수 있습니다. 하지만 기본 형태인 원을 먼저 그린 다음 세부 묘사를 추가하는 등 몇 가지 요령만 익히면 잘할 수 있어요! 실제 프로젝트를 시작하기 전 먼저 스케치 연습으로 손을 풀며 원형 꽃의 구성을 익혀볼게요.

가장 먼저 미술 연필로 연습종이에 흐리게 타원을 그립니다. 원이나 타원은 한 번에 모양이 잡히지 않으니 손을 둥글게 서너 번 돌리며 모양을 만들어주세요. 그다음 타원의 하단에서 시작해 약간 왼쪽이나 오른쪽으로 접하도록 타원을 추가합니다. 두 타원의 외곽선이 붙어있어야 합니다. 몇 번 반복하며 타원을 네다섯 개 그립니다. 이 타원이 꽃잎을 그릴 때 안내선 역할을 할 거예요! 이제 타원 윤곽을 따라 꽃잎을 그리며 질감과 갈라진 부분, 옴폭 들어간 부분과 뾰족한 부분을 상세히 묘사합니다.

이런 스케치 연습을 여러 번 반복해 손에 익히기를 권합니다. 이 스케치 실력을 바탕으로 앞으로 네 가지 꽃을 그리며 느슨하게 시작해 점차 에덴 장미처럼 복잡하고 여러 번 채색하는 꽃까지 소화할 수 있습니다.

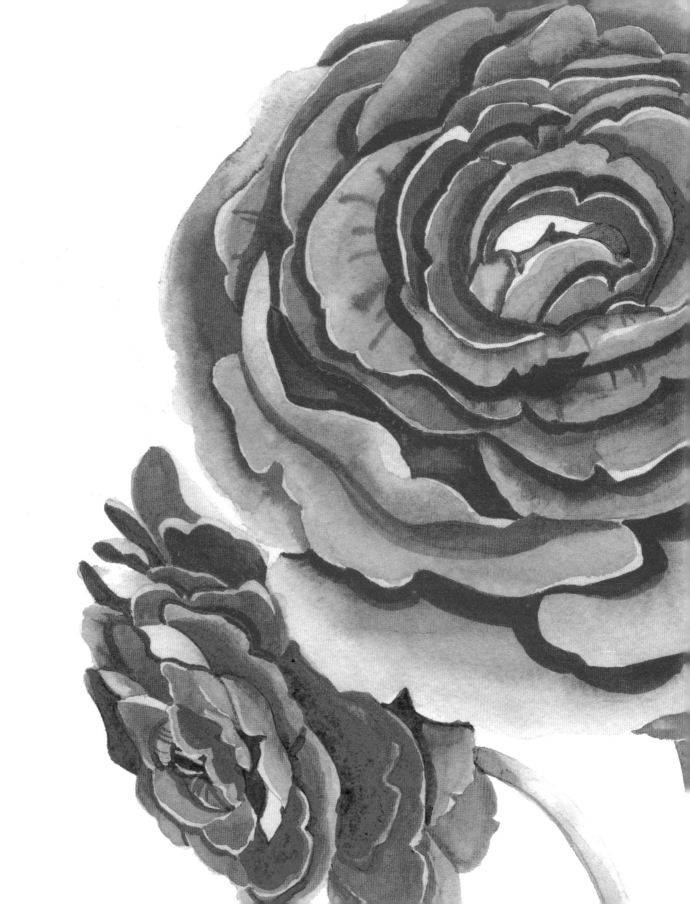

해바라기
느슨한 스타일

첫 번째 원형 꽃은 밝고 강렬한 해바라기입니다. 제가
자란 동네에는 해바라기가 워낙 흔해서 전에는 크게 관
심을 두지 않았습니다. 하지만 프랑스 시골을 여행하
다가 우연히 해바라기가 핀 들판을 본 다음에는 정말
좋아하게 됐어요. 해바라기는 수채화로 그리기 쉬우면
서도 우아한 꽃잎에는 노을빛을 가득 담고 있지요.

해바라기의 전체 윤곽은 원형을 따르고 꽃잎
길이는 대부분 일정합니다.

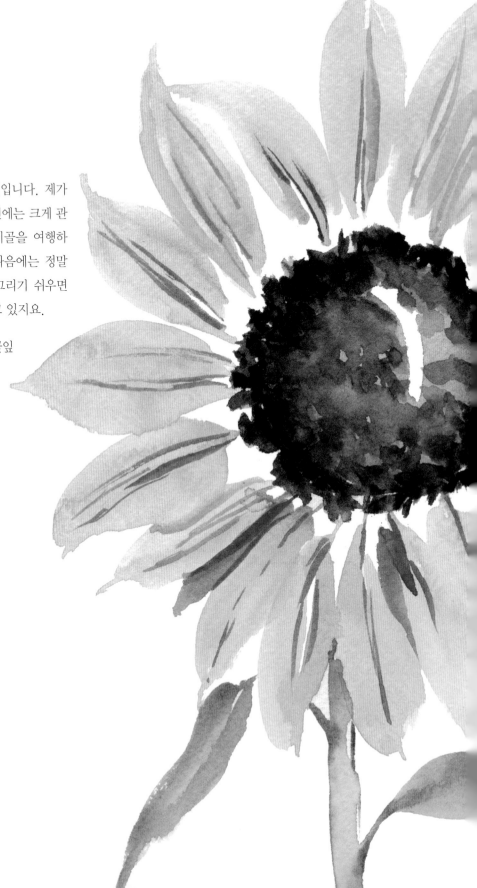

Step 1. 중심꽃

이 꽃을 그릴 때는 16호 붓 하나만 사용할게요! 붓 하나로 완성하는 그림이지요! 이 꽃은 중심과 꽃잎, 줄기 등 모든 부분이 큼직해서 특별히 얇은 붓으로 세부를 그리지 않아도 됩니다.

우선 코발트 블루를 하이라이트만큼 엷게 만들고 마스 블랙을 약간 더해 물기 많은 붓으로 종이 중앙에 3~5cm 지름의 원을 그려 중심꽃을 나타냅니다. 원 전체를 꽉 채워 채색하거나 하이라이트처럼 틈을 약간 남겨도 되지만, 원 안쪽을 거의 채우고 물의 농도도 충분히 촉촉하게 유지해 다음 단계에 수술을 추가할 수 있게 해주세요. 물감에 코발트 블루를 더 섞어 원 둘레를 따라 불규칙하게 툭툭 찍어 엷게 그림자와 광택을 표현하고, 윤곽에 번트 엄버를 칠한 후 마스 블랙으로 점을 찍어 수술을 표현해 주세요.

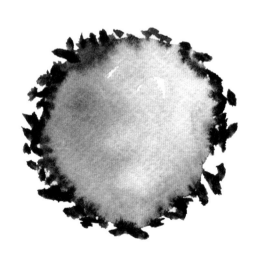

Step 2. 꽃잎과 줄기와 잎

가운데 중심꽃이 마르기 전에 붓을 완전히 헹궈내고 레몬 옐로 딥을 묻혀 해바라기 꽃잎을 그립니다. 꽃잎을 그릴 때는 붓끝으로 중심꽃을 건드릴 듯 말 듯 얇은 선을 끌어와 바깥쪽으로 곡선을 만듭니다. 붓을 아래로 누르며 C형 곡선을 만든 후 붓을 들어 꽃잎 끝을 얇게 마무리합니다. 잎 기본형을 그릴 때와 비슷하면서 조금 더 긴 모양이 됩니다. 맞은편에 처음과 끝이 만나도록 똑같은 곡선을 대칭으로 그려 꽃잎을 완성합니다. 꽃잎 모양과 크기, 명도, 색상에 조금씩 변화를 주며 중심꽃 주위를 채워주세요. 마음속으로 외곽에 원을 그리며 꽃잎 몇 개는 끝에 주황이나 빨강 계열을 조금씩 칠해 변화를 주고 입체감을 나타냅니다.

꽃 부분을 그린 후에는 연두색 혼합을 만들어 16호 붓에 묻힙니다. 붓끝으로 해바라기 줄기를 그리되 줄기의 연장선이 꽃 중심과 연결되게 그립니다. 꽃잎과 같은 방식으로 줄기에 잎을 몇 개 추가합니다. 군데군데 샙 그린으로 음영을 넣어 입체감을 주세요.

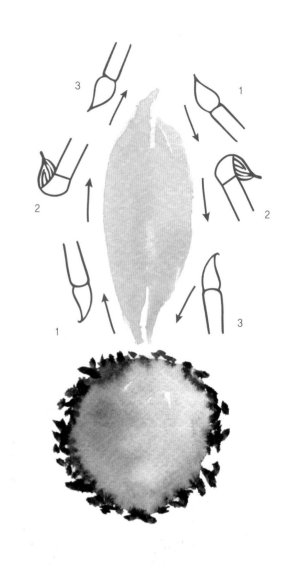

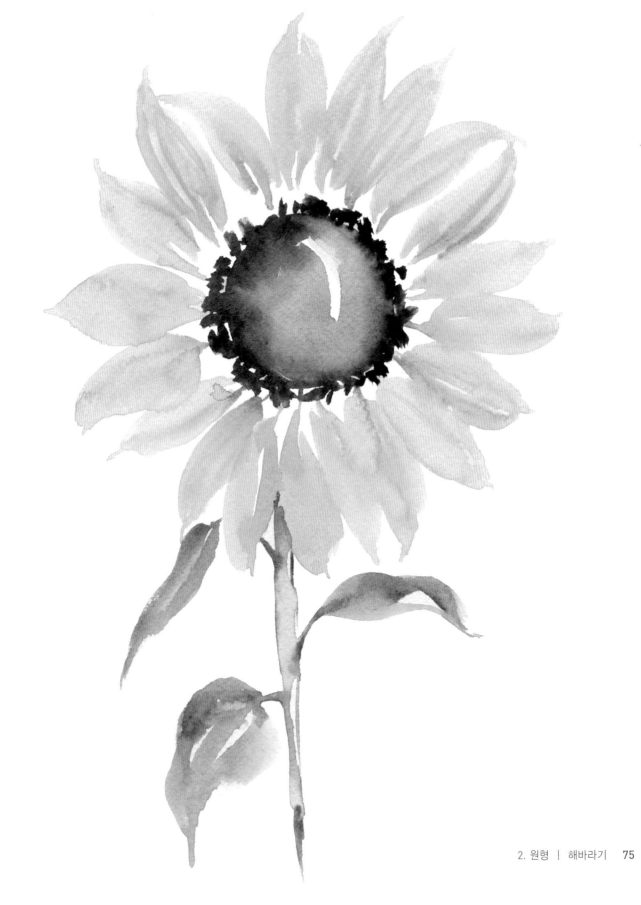

Step 3. 세부 묘사

마지막 단계로 중심꽃과 꽃잎의 세부 묘사를 합니다.
중심꽃 아래 바탕색은 조금 남겨두고 곳곳에 어두운 색
상으로 점을 찍은 후 수술에도 어두운 색을 더합니다.
중심꽃에서 코발트 블루와 마스 블랙 부분에 세부 묘사
를 할 때에는 해당 색을 더 어둡게 만들어 사용하고 가
장 아래 바탕색이 보이도록 빈 공간을 남깁니다.

만약 갈색 계열을 칠했다면 번트 엄버를 어둡게 섞어
그립니다. 카드뮴 오렌지와 번트 엄버 혼합색을 만들어
붓끝으로 꽃잎마다 주름진 부분을 표현합니다. 한편,
이런 세부 묘사는 최소화해 느슨한 아름다움이 돋보이
게 합니다.

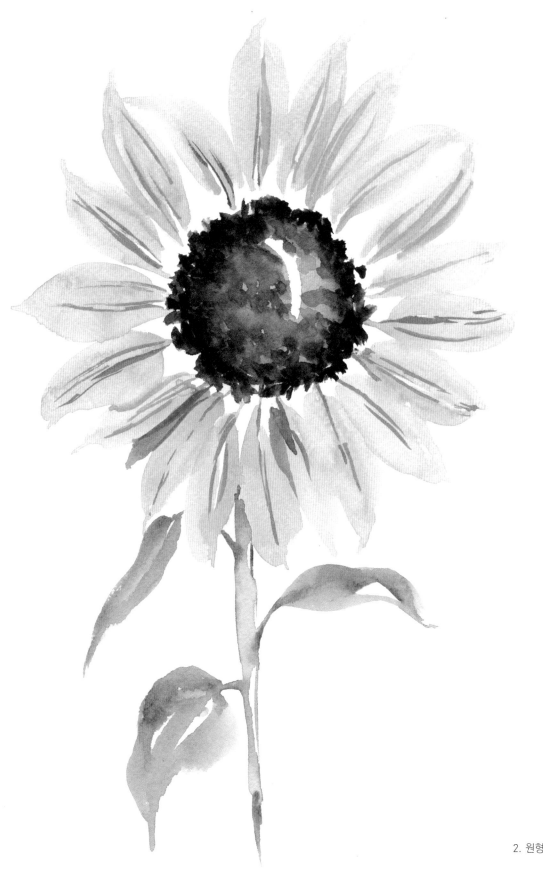

달리아 스커라
느슨한 스타일

달리아 스커라는 눈부시게 아름다운 꽃입니다. 보통 달리아 하면 꽃잎이 여러 겹으로 보송보송하게 붙어있는 모습을 떠올리지만 오늘은 꽃잎이 단 한 겹만 있는 꽃 한 송이만 그릴게요. 이 꽃도 해바라기처럼 원형이며 가운데에 공 모양으로 수술이 달려있습니다. 웨트 온 웨트 번짐 기법으로 두 가지 색을 조합한 투톤 효과를 내려고 합니다. 색은 매력적인 빨강과 회색조의 주황을 사용하며 두 색 사이에 강하게 그러데이션 효과를 만들어낼 것입니다.

Step 1. 수술과 꽃잎

이 달리아는 수술을 가장 먼저 그리겠습니다. 수술 색은 꽃잎 색을 가장 진하게 만들어 사용합니다. 여러분이 인터넷에서 영어로 'Single Dahlia Scura'를 검색하면 우리가 그리는 이 꽃 이미지가 잔뜩 보일 거예요.

스칼렛 레이크와 번트 엄버로 진한 빨강을 만들어 6호 붓에 충분히 바른 다음 점을 촘촘하게 찍어 큰 원을 만듭니다.

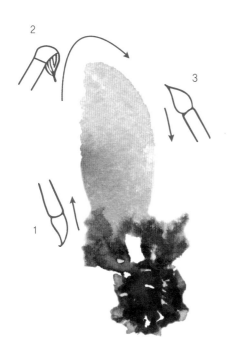

붓을 말끔히 헹구고 오페라 로즈와 옐로 오커 혼합을 묻혀 꽃잎을 칠합니다. 방금 그린 수술과 살짝 닿을 정도로 꽃잎을 그려 수술의 물감 색이 꽃잎에 번져 들어가야 합니다. 이런 웨트 온 웨트 기법으로 특유의 느슨한 아름다움과 독특한 색 그러데이션 효과를 만듭니다.

꽃잎은 해바라기와 비슷하지만 위쪽에서 구부러지며 붓놀림 한 번에 그려야 합니다. 모양은 타원형이라고 할 수 있지요. 수술을 둘러싸고 꽃잎을 한 장씩 그리되 어떤 꽃잎에는 어두운 색을 조금 더하고 다른 꽃잎에는 노랑을 살짝 찍어 꽃잎마다 색에 조금씩 변화를 줘야 합니다.

Step 2. 꽃봉오리

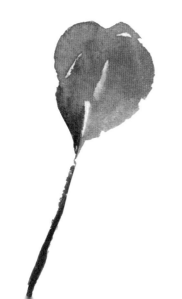

줄기와 잎을 채우기 전에 꽃봉오리를 그려 작품 전체의 흐름과 방향을 잡아보겠습니다. 저는 꽃을 그릴 때 보통 종이 위에 큰 S자 구도를 만들며, 꽃과 봉오리를 배치하고 나면 줄기와 잎을 어디에 넣을지 잘 보입니다. 제 꽃 수채화 수업을 듣는 학생들이 종종 꽃을 한 송이만 그린 상태에서 줄기와 잎의 위치를 물어보곤 합니다. 그보다는 중심이 되는 꽃과 봉오리를 모두 그린 다음에 잎을 어디에 추가해야 전체 구성이 살아날지 결정하는 것이 좋습니다.

Step 3. 줄기와 잎

꽃을 모두 해결했으니 여백에 줄기와 잎을 채워보겠습니다.
번트 엄버와 울트라마린 바이올렛 혼합색을 만들어 붓을 세
워 들고 줄기를 그리되 가볍게 휘면서 각각의 꽃송이와 봉오
리를 연결하는 모양을 만듭니다. 잎은 같은 색에 샙 그린을
조금만 섞어 그립니다. 전체 구성에 변화와 재미를 주려면
꽃 뒤쪽에도 잎을 조금 그려 넣어 겹치는 효과를 내보세요.

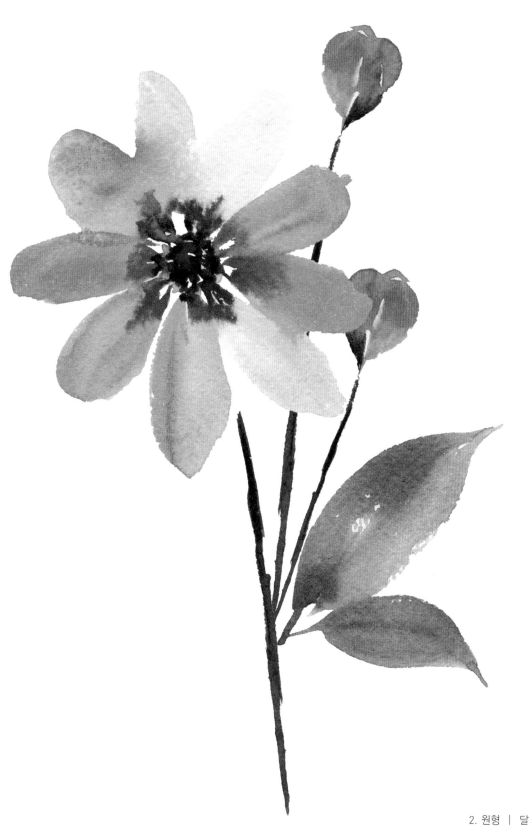

라넌큘러스

사실적인 스타일

우연히도 제가 수채화로 그리기 가장 좋아하는 꽃이 라넌큘러스입니다. 이 꽃은 종류가 정말 많지만 꽃집이나 신부 부케에서 흔히 볼 수 있는 품종은 가장 사랑받는 페르시안 버터컵(Persian Buttercup)이지요. 동그란 이 꽃은 꽃잎이 매우 많고 자세히 보면 중심을 둘러싸고 나선형으로 퍼져 있습니다.

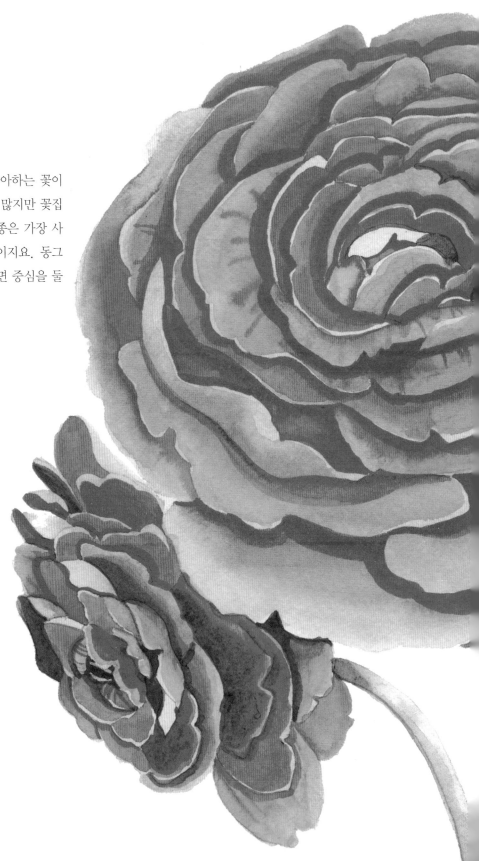

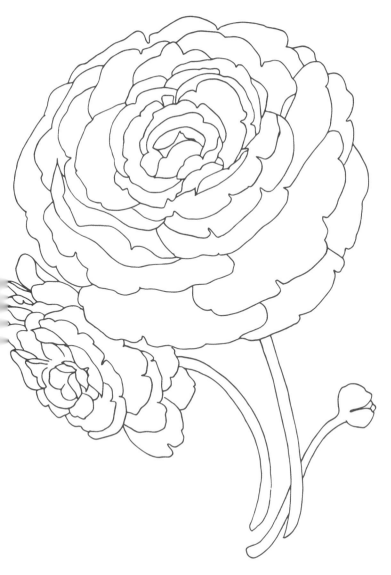

Step 1. 스케치

여태까지 원형 꽃을 두 가지 그려봤으니 한 단계 더 나가 이 모양으로 더 정밀한 수채화를 그려보겠습니다. 우선 연필로 흐리게 큰 원을 그리고 가운데 작은 원을 추가합니다. 안쪽 원에서 시작해 줄기를 그린 후 안쪽 원부터 동심원 형태로 꽃잎을 더해줍니다. 틀로 찍어낸 것처럼 보이지 않도록 꽃잎 길이와 윤곽 모양을 달리하며 큰 원 가장자리까지 꽃잎을 채워주세요. 모든 꽃잎은 안쪽 원을 향해야 합니다. 줄기가 꽃과 연결되는 지점이니 모든 꽃잎이 여기서 자라 나와야지요!

이처럼 크고 작은 원 두 개를 놓고 시작하면 복잡한 꽃을 그리는 동안 모양과 비례를 유지하고 모양을 단순화하는 데 유리하지만, 손 가는대로 스케치하는 것이 마음 편하다면 굳이 원을 그릴 필요 없습니다.

꽃과 봉오리를 하나 더 추가하고 C형 곡선으로 줄기를 연결합니다.

Step 2. 하이라이트

연한 오페라 로즈에 울트라마린 바이올렛을 살짝 섞어
6호 붓으로 꽃 한 송이 전체에 워시를 입힙니다. 중심
쪽에 레몬 옐로 딥과 연한 샙 그린 혼합색을 칠하면 새
로 돋아나오는 꽃잎의 신선한 느낌을 나타내고 색이 다
양해집니다. 윤곽선 밖으로 튀어나가지 않도록 주의하
며 다음 꽃을 칠할 때는 색상을 조금 바꿔 두 송이가 너
무 똑같아 보이지 않게 합니다.

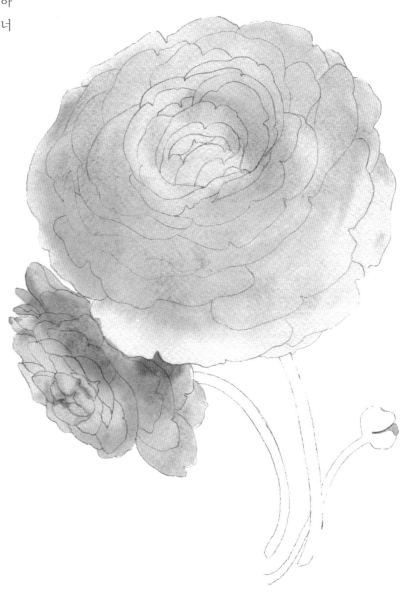

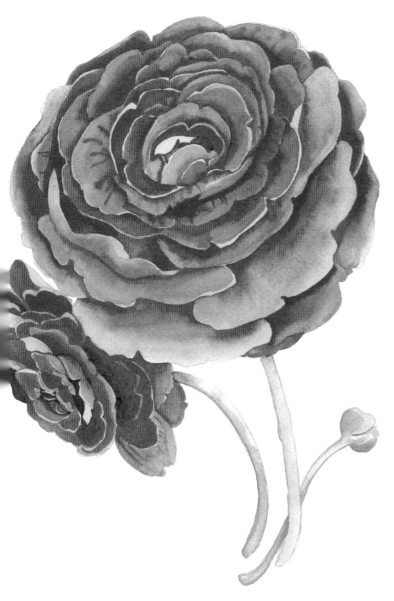

Step 3. 중간 톤

하이라이트 층이 마르면 바탕색을 어둡게 만들어 꽃잎에 주름지고 접힌 느낌을 표현합니다. 빛을 받는 큰 꽃잎에는 웨트 온 웨트 기법으로 중간 톤에서 하이라이트까지 그러데이션 효과를 줍니다. 꽃잎 위 어두운 부분에서 중간 톤으로 시작해 바깥 부분의 하이라이트 색이 될 때까지 물을 더하고 붓으로 물감을 끌어오며 색을 퍼뜨려줍니다. 중간 톤 영역에는 주로 6호 붓을 사용하고 세밀한 부분에는 2호 붓을 사용하세요.

웨트 온 웨트 기법은 꽃잎의 맥이나 주름 같은 부분을 은은하게 표현하기 좋습니다. 꽃잎 바탕색이 아직 촉촉할 때 꽃잎 윤곽을 따라 얇게 C형 곡선을 그려 색이 번지는 모양대로 두세요.

같은 기법으로 줄기와 잎도 추가하되 꽃의 분홍 계열 물감이 녹색 부분에 번져 들어가지 않도록 먼저 꽃 부분이 완전히 마른 다음에 시작해야 합니다.

Step 4. 음영과 세부 묘사

마지막 음영과 세부를 표현할 때는 2호 붓에 가장 어두운 색을 사용하세요. 꽃잎이 가장 촘촘하게 모인 부분과 빛이 닿지 않는 부분, 꽃과 잎의 맥 부분, 아니면 꽃잎 위 미세한 점도 표현합니다.

이렇게 꽃잎이 수없이 많은 꽃이 그림으로 재탄생하다니 정말 설레네요! 아름답고 사실적인 수채화를 그리려면 끈기만 충분히 있으면 되지요!

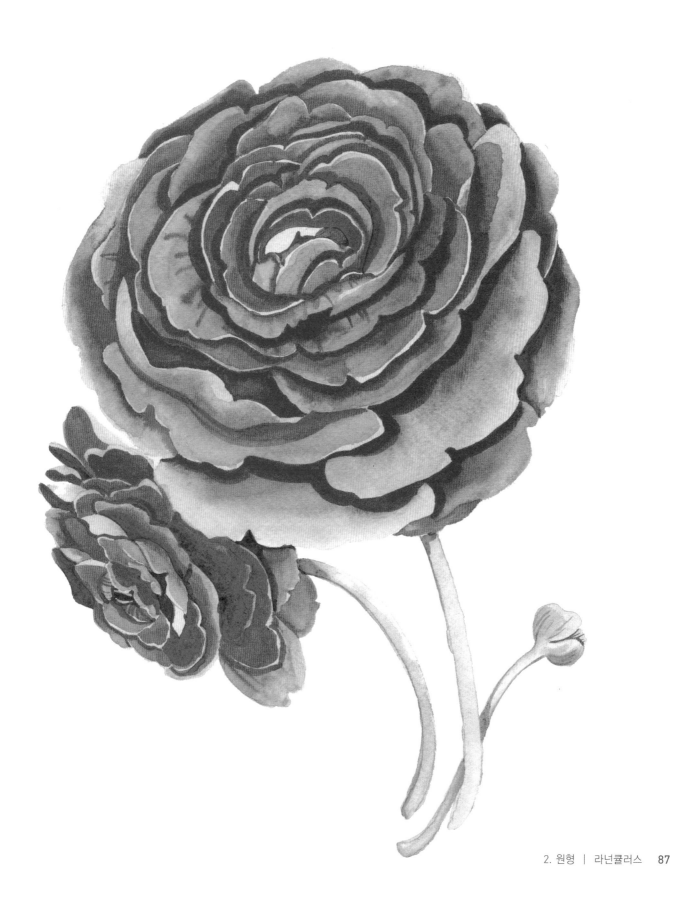

에덴 장미
사실적인 스타일

덩굴성 품종인 에덴 장미는 중심 쪽이 강렬한 분홍색을
띠고 바깥으로 갈수록 색이 연해집니다. 이 꽃은 구조와
모양이 라넌큘러스와 비슷하지만 여기서는 꽃잎 바깥쪽
그림자를 강조하기 위해 보라와 파랑 계열로 그림자를
넣으려 합니다.

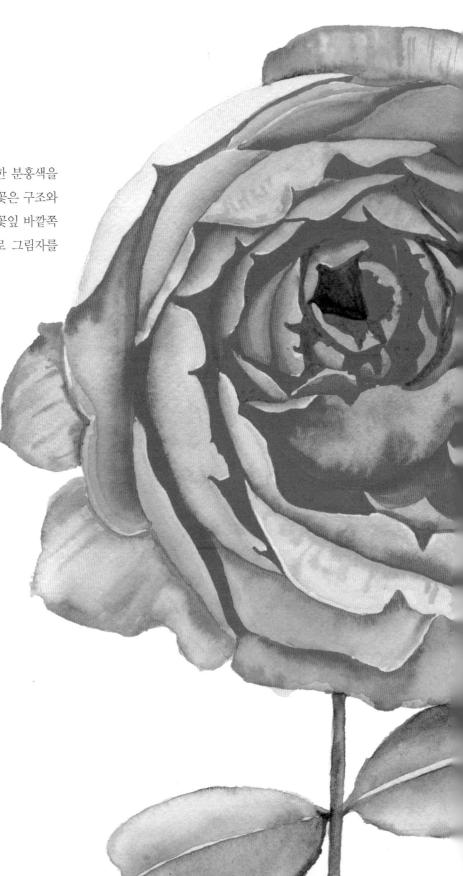

Step 1. 스케치

이 단계에서는 라넌큘러스를 그릴 때와 똑같은 기본 형태와 꽃잎 모양으로 시작합니다. 하지만 꽃 바깥쪽 윤곽에서는 꽃잎 모양을 더 삼각형 형태로 그립니다. 마지막으로 줄기를 그리고 C형 곡선으로 잎을 추가합니다.

Step 2. 하이라이트

에덴 장미의 중심 부분은 색이 굉장히 선명하고 바깥으로 확장할수록 꽃잎 색이 무척 연해질 뿐 아니라 흰색이 되기도 합니다. 따라서 하이라이트 또한 바깥으로 갈수록 점차 연해져야 합니다. 오페라 로즈를 가장 연하게 만들어 가운데에 칠하고 바깥으로 갈수록 붓에 물을 더해 색을 점점 더 엷게 만듭니다. 웨트 온 웨트 기법으로 분홍과 노랑을 툭툭 찍어 번지게 두세요. 큰 꽃잎 위쪽 끝은 조금 더 어두운 분홍을 띠니 바깥쪽 꽃잎에도 색을 추가합니다. 물감이 서로 섞이지 않도록 꽃에 칠한 물감이 완전히 마르기를 기다렸다가 줄기와 잎을 칠합니다.

잎에는 연한 연두색을 바탕에 칠하고 가장자리에 연한 갈색과 약간 어두운 녹색을 조금씩 찍어주세요.

Step 3. 중간 톤

꽃 중심에서부터 중간 톤을 칠합니다. 이번 층은 지우기 매우 어려우니 너무 어둡게 칠하지 않도록 주의하세요. 2호 붓에 중간 톤 분홍과 옐로 오커를 섞은 따뜻한 분홍을 사용해 채색합니다.

바깥쪽 꽃잎을 칠할 때는 파랑을 바탕으로 한 차가운 회색 계열로 연한 색을 강조해줍니다. 차가운 회색을 매우 엷게 희석해 꽃잎에 드리운 그림자와 맥 주변에 칠합니다. 웨트 온 웨트 기법으로 분홍과 노랑을 살짝 찍으면 꽃잎이 더욱 도드라져 보입니다. 다른 꽃잎에 가리거나 주름져 겹친 부분, 그리고 안쪽 부분에는 좀 더 진한 분홍을 사용합니다. 잎에 중간 톤을 칠할 때는 굵기가 얇은 마른 붓을 옆에 두고 물감을 얇게 닦아내며 잎맥을 만들어 주세요. 물감에 물기가 너무 많지 않은 상태에서 닦아내야 선이 다시 채워지지 않고 유지됩니다. 닦아내기를 활용하면 잎맥을 은은하고 우아하게 표현할 수 있습니다.

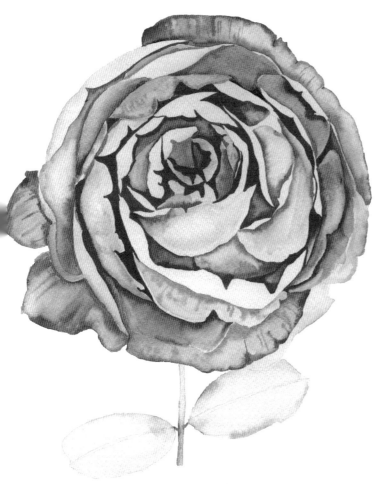

Step 4. 그림자와 세부 묘사

물감이 마르면 하이라이트 주변에 맥과 세부를 표현하고 필요한 곳에 중간 톤을 더 진하게 칠합니다. 가장 어두운 녹색으로 잎맥 주변에 음영을 넣으면 잎맥이 도드라져 보입니다. 그다음 차가운 회색을 좀 더 어둡게 만들어 꽃잎 중 연한 색 꽃잎에 얇게 맥과 점을 표현합니다. 단, 과하게 그리지 않아야 이 부분을 밝게 유지할 수 있습니다.

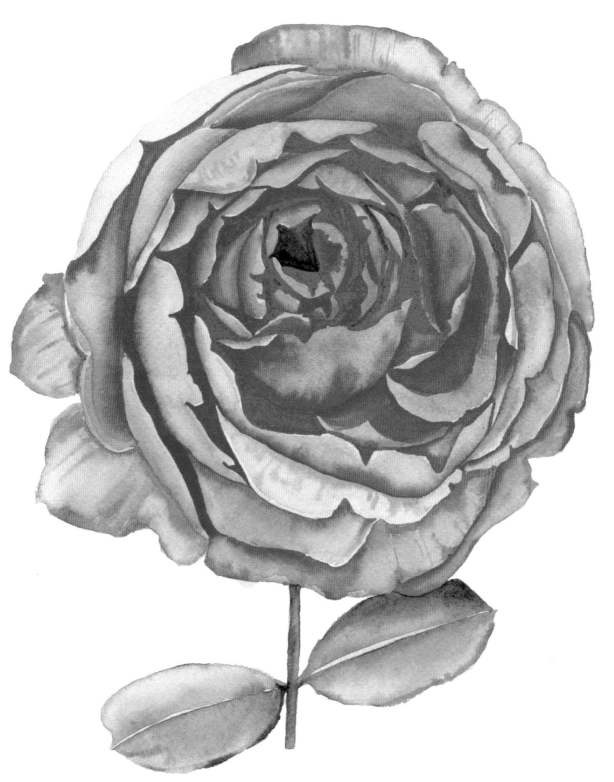

Chapter Three

종 모양

종 모양 꽃은 정확하게 표현하기 어려울 수 있습니다. 오목하기도 하고 볼록하기도 한 곡면 모양이지요. 종 안쪽에 공이나 구가 달린 모습을 상상해보세요. 꽃 모양을 잡을 때는 공 윤곽을 따라 S형 곡선을 그리기 시작해 안쪽으로 구부렸다가 다시 바깥으로 구부려 꽃의 입 부분을 형성하는 큰 타원을 감싸줍니다. 종 모양 꽃을 스케치하거나 느슨하게 채색하는 일은 그다지 어렵지 않습니다. 다만 사실적인 수채화를 그릴 때 음영 넣는 작업이 까다로우며, 위에서 연습한 S형 곡선 모양을 따라 칠해야 종 형태를 실감나게 표현할 수 있습니다.

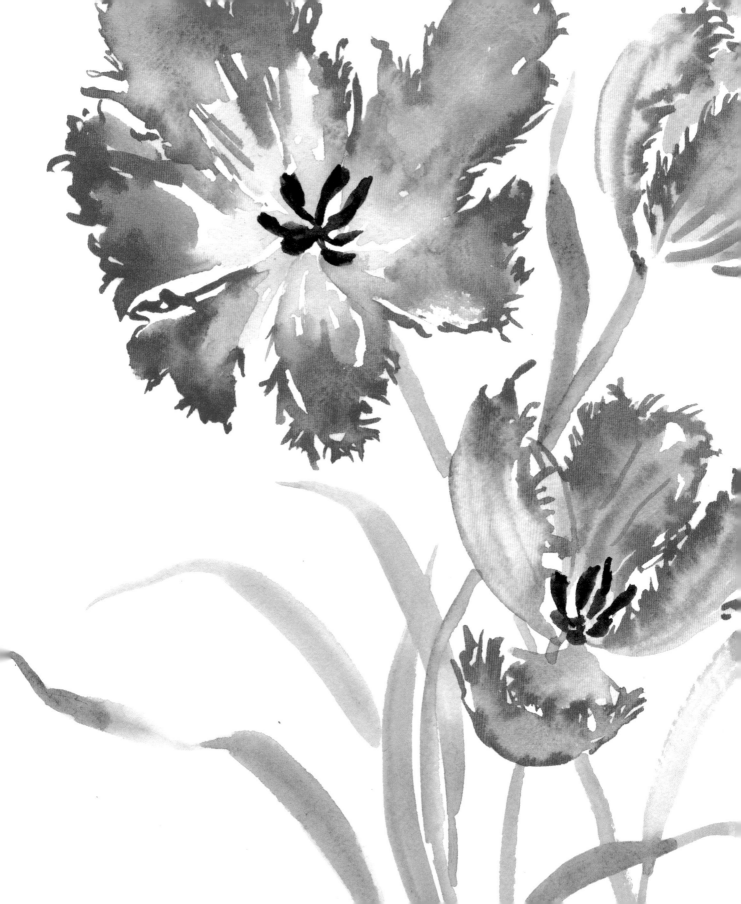

패럿 튤립
느슨한 스타일

첫 프로젝트로 패럿 튤립을 그리겠습니다. 예전에 저는 튤립을 별로 좋아하지 않았습니다. 동네에서 굉장히 흔히 접할 수 있는 꽃이라서 그저 따분해 보였어요. 그러다가 패럿 튤립을 알게 됐지요. 봄에 피는 이 꽃은 아름답고 무늬도 화려해 이제는 제가 가장 좋아하는 꽃이 됐어요. 이 꽃 그리는 법을 가르쳐드리게 돼서 얼마나 기쁜지 몰라요!

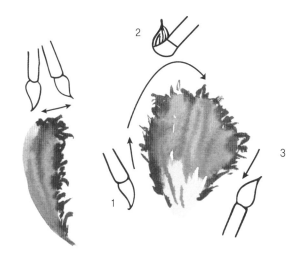

Step 1. 찍고 누르고 돌리기

오페라 로즈와 스칼렛 레이크를 혼합해 묽게 한 후 6호 붓으로 옆을 보는 꽃잎을 먼저 그립니다. 붓을 기울여 잡고 꽃 하단에 붓끝을 찍어 붓이 부채처럼 펼치도록 누른 다음 위쪽으로 끌어올렸다가 방향을 돌려 시작점으로 내려옵니다. 찍고 누르고 돌리면 돼요! 꽃잎이 아직 촉촉할 때 좀 전의 분홍 또는 바탕색을 좀 더 진하게 만들어 꽃잎 가장자리를 따라 털 모양을 만들어주세요. 패럿 튤립은 꼭 자다 일어난 머리모양을 닮았으니 마구잡이로 삐죽삐죽 뻗게 그리되 과하지 않도록 조심하세요. 꽃잎 하단에 레몬 옐로 딥을 가볍게 더해 그러데이션 효과를 만듭니다.

Step 2. 꽃봉오리 첫째도 형태, 둘째도 형태

이제 나머지 꽃잎도 같은 방법으로 그립니다.

항상 기본 형태인 종 모양을 염두에 둬야합니다. 마음속으로 꽃 하단에 공이 들어 있고 꽃잎이 그 주위를 받치고 있다고 상상해보세요. 꽃이 필 때 꽃잎이 뒤로 벌어지는 모습과 떨어지는 모습도 떠올려보세요. 꽃잎은 모두 아래쪽 한 점으로 모여 그 주위를 둘러싸야 합니다. 따라서 입을 다문 튤립을 그릴 때는 옆쪽을 먼저 그린 후 앞쪽 꽃잎, 그다음 살짝 고개만 내민 뒤쪽 꽃잎을 그립니다.

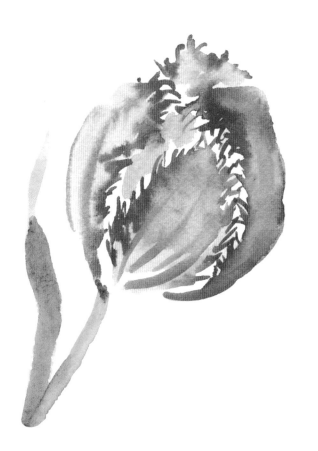

Step 3. 수술, 줄기, 잎

꽃잎이 모두 마르면 번트 엄버와 마스 블랙을 섞어 수술을 그릴 어두운 색을 만든 후 6호 붓 끝으로 수술대를 그리다가 끝에서 눌러 넓게 폅니다. 연두색을 사용해 붓을 기울여 잡고 역동적인 곡선 형태로 줄기를 그립니다. 패럿 튤립 잎은 우리가 '복합 곡선'을 연습할 때 경험했던 잎 모양과 비슷합니다(40쪽). 어떤 잎은 구부리고 다른 잎은 곧게 펴고 길이와 색상에도 변화를 주어 작품에 공간감을 부여하세요.

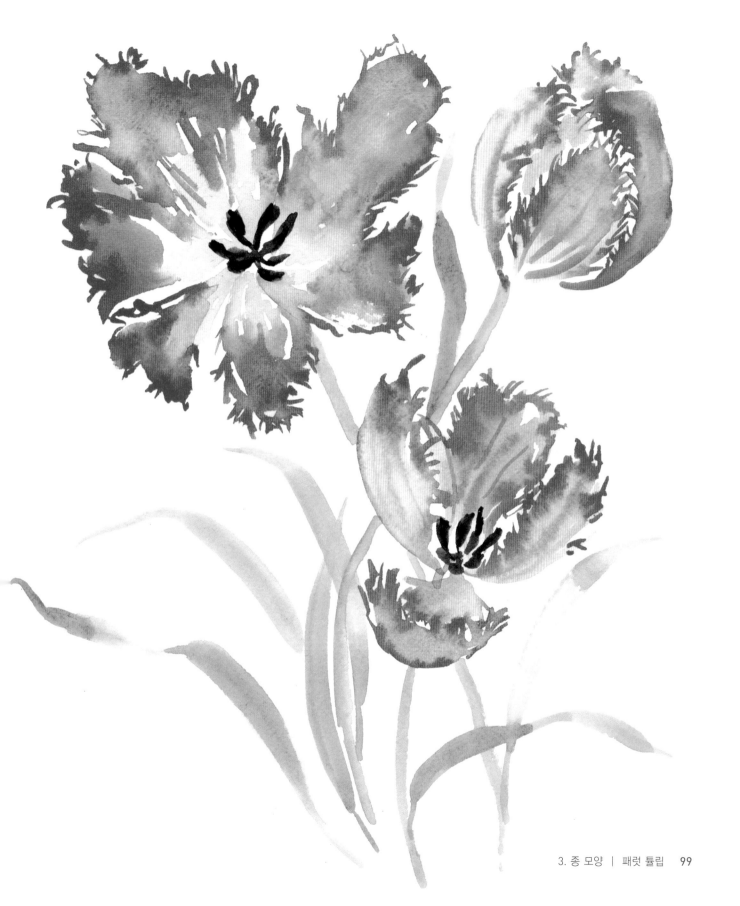

잉글리시 블루벨

느슨한 스타일

우아한 이 꽃송이들을 그릴 때는 붓놀림 한두 번으로 한
송이씩 모양을 만들어보겠습니다. 블루벨은 작고 앙증맞
은 모습이기 때문에 수채화로 표현할 때 전체적인 색감과
줄기의 곡선을 포착하는 것이 가장 중요합니다.

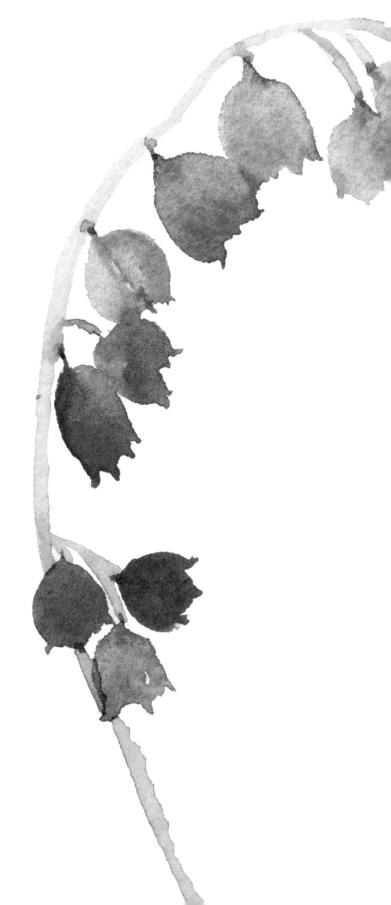

Step 1. 돌리고 말아 올리기

6호 붓에 코발트 블루를 듬뿍 묻힙니다. 붓을 기울여 잡고 불룩한 배 부분이 종이에 닿게 누르며 고리 모양으로 한 바퀴 돌립니다. 고리 모양이 만들어지면 아랫면에 붓끝을 가볍게 튕겨 둥글게 말아 올립니다. 이때 웨트 온 웨트 기법으로 더 진한 색이나 보라를 더 섞은 색을 추가해 색에 다양하게 변화를 줍니다.

Step 2. 동동 떠다니는 꽃

코발트 블루와 울트라마린 바이올렛의 색과 명도에 조금씩 변화를 주며 계속 꽃송이를 그려갑니다. 이때 줄기 모양을 계획해 가며 꽃을 추가해야 합니다. 보통 잉글리시 블루벨은 가느다란 줄기에 피며 줄기는 위쪽에서 구부러져 꽃송이가 작은 종처럼 고개를 숙이고 있습니다. 줄기에 맞게 꽃 각도와 간격을 살피며 그립니다.

Step 3. 줄기

마지막으로, 꽃 크기에 따라 6호나 2호 붓을 세워 잡고 붓끝으로 중심 줄기를 그립니다. 가장 아래에서 시작해 선을 위로 쭉 올리다가 지팡이처럼 꼭대기에서 구부립니다. 몇 송이는 줄기 앞쪽에 배치해도 좋습니다. 꽃 위치까지 선을 긋다가 멈추고 꽃 반대편에서 다시 이어가면 됩니다. 그다음 얇게 C형 곡선을 그려 꽃송이를 중심 줄기에 연결합니다.

이 꽃을 여러 줄기 반복해 그리며 연습해보세요. 저는 블루벨을 주로 대형 꽃 작품에 필러나 강조하는 소재로 많이 사용합니다.

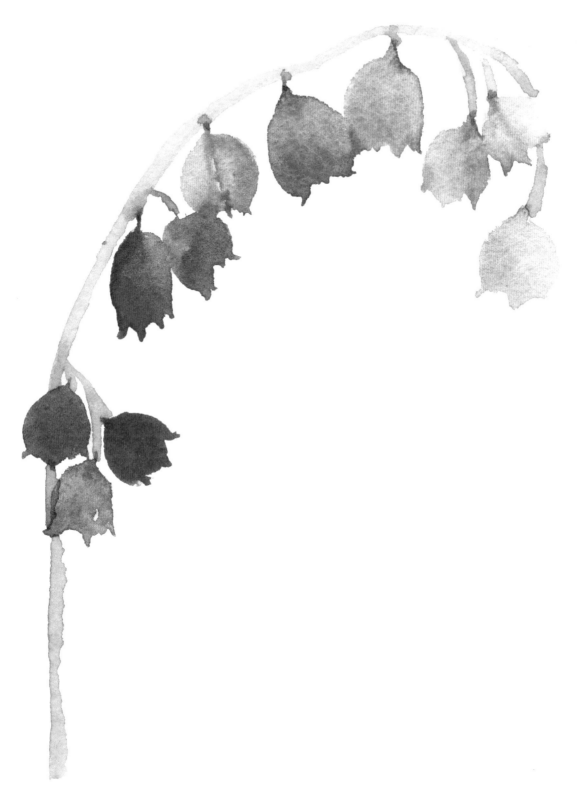

폭스글러브

사실적인 스타일

종 모양 꽃 중 사실적인 수채화의 첫 작품으로 폭스글러브를 진한 자주 계열로 그려보겠습니다. 이 꽃은 곡면과 세부 묘사가 중요하니 S자 형태를 강조하고 세부를 여유 있게 표현해주세요!

이 꽃은 그리는 과정이 정말 재미있어요! 저는 특히 섬세하고 개성 있는 주근깨 점 그리기를 좋아합니다. 웨트 온 웨트와 닦아내기, 마른붓질 등의 기법도 충분히 연습할 수 있습니다.

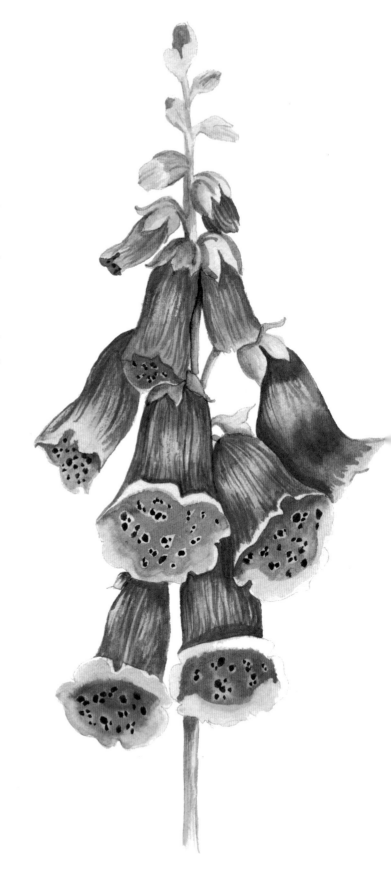

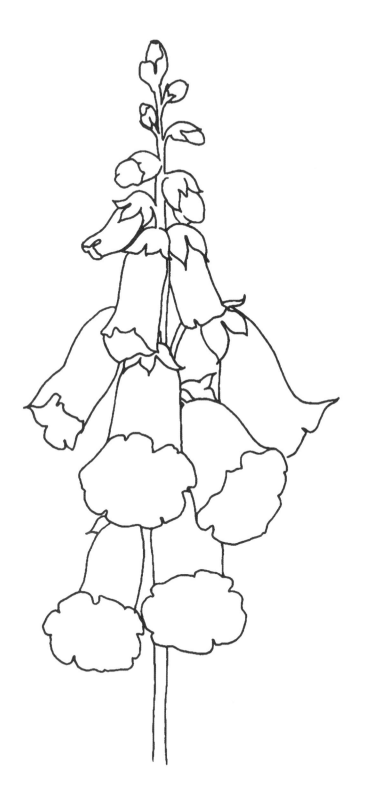

Step 1. 스케치

스케치 과정을 어렵게 느낀다면 연필로 흐리게 10~12cm 정도 수직선부터 그린 다음 선을 따라 좌우로 번갈아가며 종 모양을 배치합니다. 줄기 위쪽으로 갈수록 종 모양을 작게 줄이다가 가장 꼭대기에는 봉오리를 타원으로만 나타냅니다. 꽃송이마다 꽃잎과 꽃받침 윤곽을 그립니다. 줄기 아래쪽은 굵게 그리고 꽃 뒤에 가린 부분은 지워주세요.

Step 2. 하이라이트와 닦아내기

종 모양 꽃의 입체감을 나타낼 때는 어느 방향에서 볼지도 중요합니다. 측면에서 본다면 종 아랫부분에서 활짝 펼쳐 지기 직전의 옴폭 들어간 부분은 어두웠다가 끝에 말려 올 라가는 부분은 하이라이트로 가장 밝고, 종 안쪽은 가장 어두운 그늘이 됩니다. 종 모양에서 가장 돌출된 부분의 하이라이트는 곡면을 표현하는데 중요합니다. 따라서 하 이라이트 층을 칠할 때 이 부분은 마른 붓이나 키친타월로 물감을 닦아내 색을 더욱 가볍게 유지할 것입니다.

오페라 로즈와 울트라마린 바이올렛을 혼합하고 번트 엄 버를 조금만 추가해 하이라이트를 입힙니다. 이때 색이 번 지지 않도록 서로 이웃하지 않은 꽃부터 칠합니다. 물감이 마르면 줄기와 잎에도 하이라이트를 칠합니다. 칠하는 동 안 조금 더 진한 색을 곳곳에 찍어 부드럽게 번지는 중간 톤 효과를 냅니다. 하지만 이 단계에서는 모든 색을 연하 게 유지하고 꽃송이마다 밝은 부분의 색을 닦아냅니다.

꽃 안쪽은 윤곽 부분에 가느다란 선을 남기고 물을 고루 바른 후 진한 색을 찍어 번지게 둡니다. 물감이 아직 촉촉 할 때 마른 붓을 이용해 점 모양으로 물감을 닦아내세요. 마지막 단계에 물감이 닦여나간 부분에 작은 점을 찍어줄 것입니다.

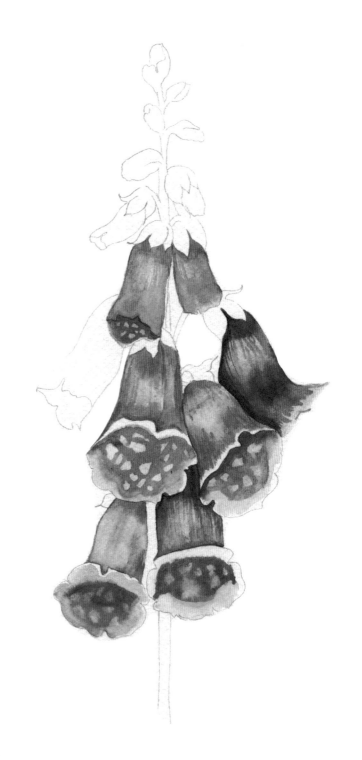

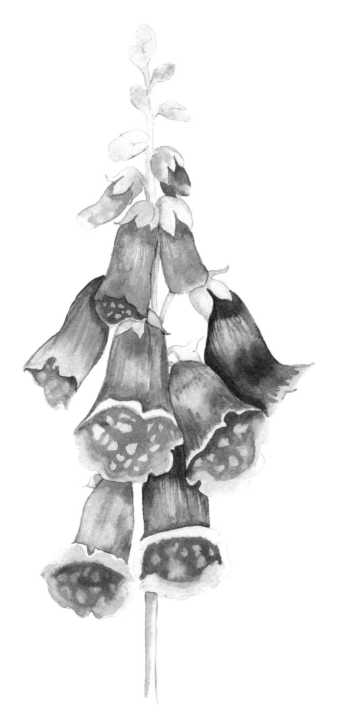

Step 3. 한 층씩 쌓기

꽃이 마르면 2호 붓으로 꽃 가장자리부터 시작해 하이라이트 쪽까지 얇게 맥을 덮어줍니다. 맥의 굴곡은 반드시 꽃의 곡면을 따라 움직여야 합니다. 붓을 누르지 않도록 조심하며 선 간격도 촘촘하게 그려 음영을 일정하게 유지합니다. 꽃이 서로 겹칠 때는 반드시 뒤쪽 꽃 맥과 그림자를 더 어둡게 넣어줍니다. 녹색 줄기와 꽃을 잡아주는 꽃받침에도 좀 더 어두운 녹색으로 그림자와 질감을 표현합니다.

Step 4. 주근깨!

마지막 단계로 울트라마린 바이올렛과 오페라 로즈,
마스 블랙을 진하게 섞어 2호 붓으로 꽃의 입속에 주
근깨 같은 작은 점을 그립니다.

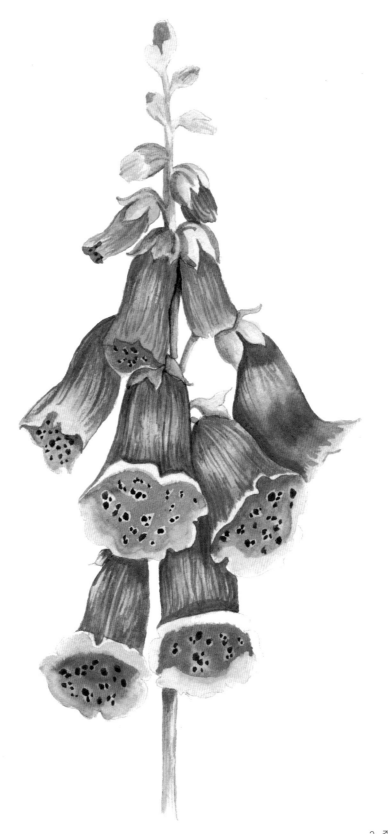

펜스테몬
사실적인 스타일

이 꽃은 별명이 걸작입니다. 턱수염혓바닥(Beardtongue)인데, 정말 재미
있지요? 폭스글러브를 그려봤으니 펜스테몬 구조도 금방 파악할 수
있습니다. 폭스글러브와 가장 큰 차이는 채색의 첫 단계로, 연한 색으
로 꽃 전체에 워시를 바르는 대신 꽃잎 끝 쪽에만 색을 칠합니다.

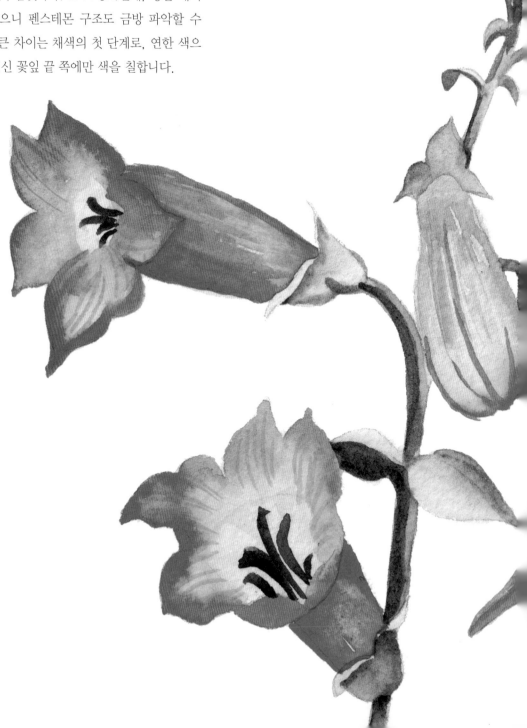

Step 1. 스케치

펜스테몬은 폭스글러브와 형태가 비슷합니다. 거기에서 줄기를 옆으로 뒤집어 각도를 바꿔주어 꽃에 운동감을 줍니다. 크기와 방향을 다르게 해 꽃 몇 송이를 그린 다음 긴 줄기로 꽃송이 사이를 이어줍니다. 필요하면 이 장 도입부에 종 모양 꽃 그리는 법을 다시 한 번 참고하세요(94쪽).

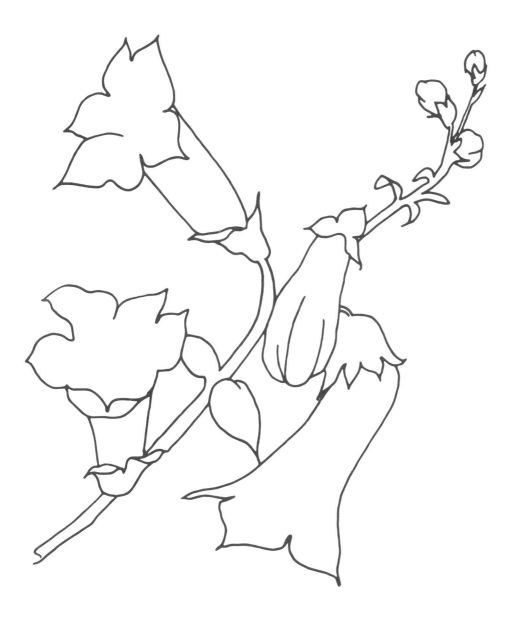

Step 2. 하이라이트

한 송이를 골라 벌어진 면을 제외한 나머지 부분에 물을 바릅니다. 오페라 로즈와 스칼렛 레이크를 섞어 2호 붓으로 꽃 아래쪽 가장자리를 따라 웨트 온 웨트 기법으로 칠해 색이 물에 번져 들어가며 진한 색에서 연한 색으로 서서히 변하게 둡니다. 꽃송이마다 같은 과정을 반복합니다. 봉오리는 아래쪽에 연두색을 매우 엷게 칠한 다음 위쪽에는 연분홍과 빨강을 조금씩 찍어줍니다. 꽃이 모두 마른 후 줄기와 잎 전체에 연한 연두색으로 워시를 입힙니다.

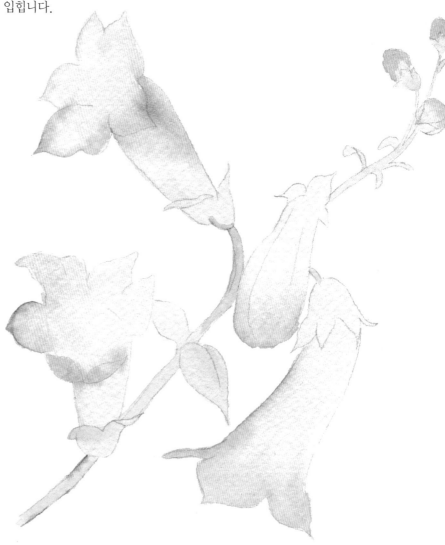

Step 3. 중간 톤

이 단계에서는 주로 윤곽을 정리하고 꽃에 맥과 질감을 엷게 표현합니다.

하이라이트 색을 더 어둡게 만들어 2호 붓으로 꽃의 곡면을 따라 얇은 선을 여러 개 그려 세부 묘사를 시작합니다. 이때도 선의 굴곡이 종 모양의 곡면을 따라 흘러야 합니다. 그늘 부분에는 진한 색을 더하고 줄기의 그림자 방향에 중간 톤의 녹색을 칠합니다.

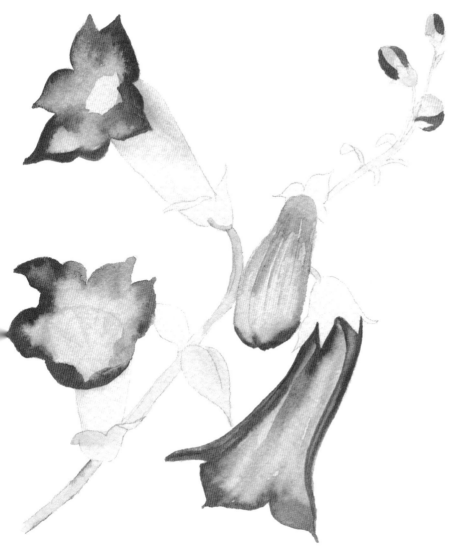

Step 4. 세부 묘사

마스 블랙과 번트 엄버를 섞어 어둡게 만든 후 정면을
향해 핀 꽃에 수술을 그립니다. 맥과 그림자를 더 진하
게 강조해 작품을 완성하세요.

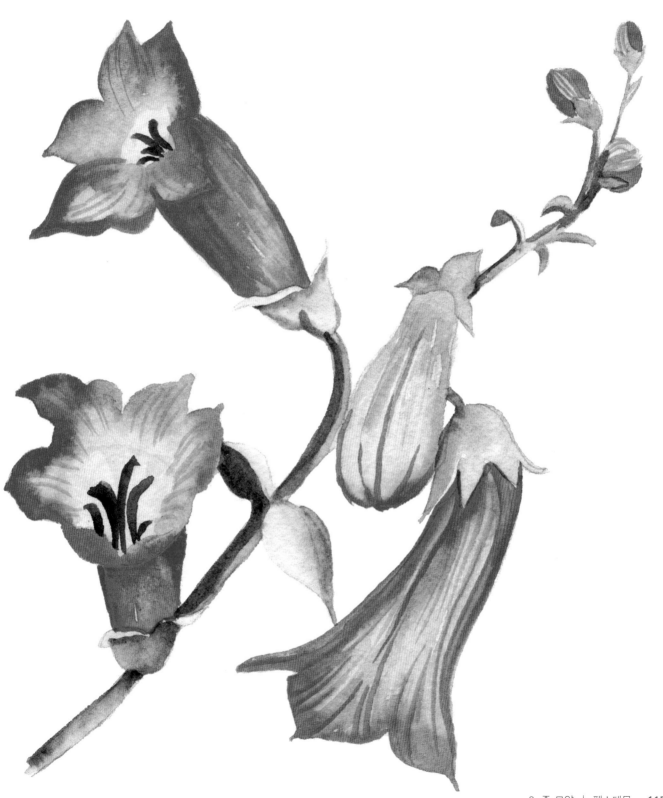

Chapter Four

사발 모양

꽃의 구조를 분석하다 보니 자연스럽게 종 모양과 비슷한 사발 또는 컵 모양으로 넘어가겠습니다. 사발 모양은 종 모양과 비슷하게 시작하지만 S형 곡선을 따라가지 않고 한번만 구부러지는 곡선으로 그립니다. 이런 꽃을 그릴 때는 그릇이나 컵을 연상하면 됩니다.

보다 사실적으로 그릴 때는 밑그림 단계에 흐리게 원을 그린 다음 원 아랫부분을 감싸는 사발 모양을 덧그립니다(마치 원이 사발 안에 들어있는 것처럼). 꽃잎 위치를 정해주는 안내선입니다. 사발 입구를 따라 꽃잎 앞줄을 그린 다음 가장 뒷줄에는 머리만 삐죽 내민 꽃잎들을 그립니다.

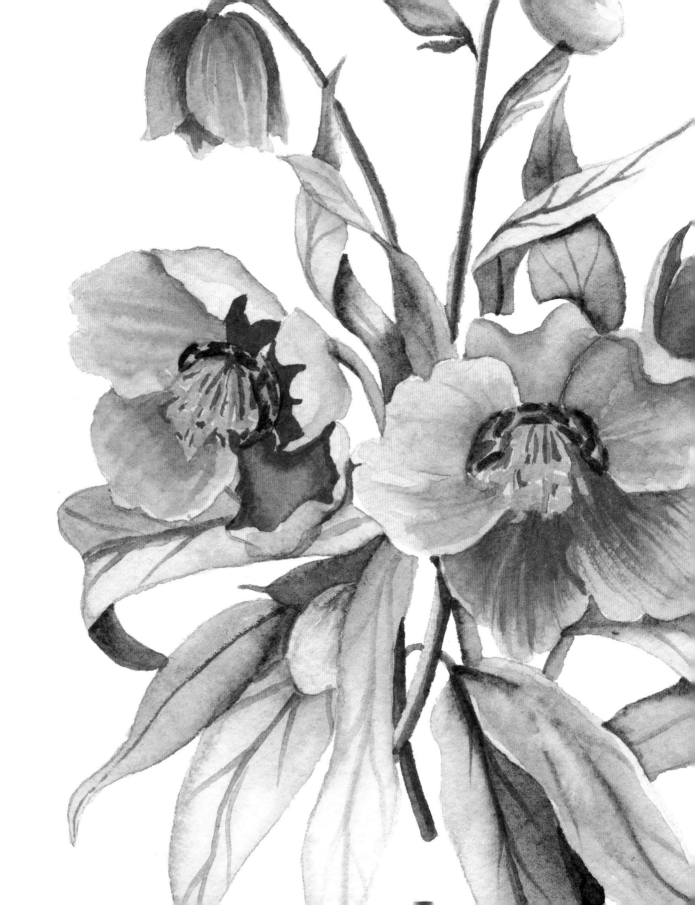

동백꽃
느슨한 스타일

동백꽃은 제가 수채화로 그리기 가장 좋아하는 꽃
입니다. 언뜻 보기에는 꽃 모양이 복잡하고 어려워
보일 수 있습니다. 하지만 걱정 마세요. 어떤 일이
든 손에 익기까지 시간이 걸리기 마련입니다. 일단
꽃잎을 사발 모양으로 배열하는 데 집중하면 전체
비례가 맞을 거예요. 한번 감을 잡고나면 특별히
의식하지 않고도 그릴 수 있어요!

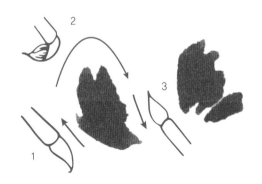

Step 1. 찍고 누르고 들어올리기

작약과 마찬가지로 동백꽃에는 수없이 많은 꽃잎이 한 점에서 자라납니다. 바로 줄기이지요. 꽃잎이 모두 한 지점에서 난 것처럼 그리지 않으면 따로 노는 듯이 보일 것입니다.

가장 먼저 카드뮴 오렌지와 스칼렛 레이크를 섞어 6호 붓을 세워 잡았다가 기울여 잡으며 복합 곡선을 그립니다. 꽃잎은 아래쪽이 얇았다가 위쪽은 넓고 둥근 모양을 띱니다. 여기에 크기와 모양이 조금씩 다른 꽃잎을 두세 개 추가해 V자나 U자 형태를 만듭니다.

Step 2. 뒷줄

방금 그린 V자와 U자 형태를 눈높이에서 본 사발 앞면이라고 상상해보세요. 그러면 위로 사발 뒤쪽이 살짝 보일 것입니다. 이제 물감을 조금 묽게 만들어 뒤쪽 꽃잎을 그려보세요.

Step 3. 테두리 꽃잎

동백꽃 앞줄과 뒷줄을 모두 칠한 다음에는 옆쪽에 사발 윤곽을 만들어줄 꽃잎을 몇 개 추가합니다. 이 꽃잎은 여러분 앞쪽으로 드리워야 합니다.

아직 허공에 떠있는 꽃들에 줄기와 잎을 그려 넣어 여백을 어느 정도 채웁니다. 마치 꽃다발처럼 누군가 줄기를 잡아 꽃을 들고 있다고 상상해보세요! 줄기를 그릴 때는 꽃 중심에서 시작해야 합니다. 직선에 가까운 C형 곡선을 그려 줄기를 나타냅니다. 줄기를 그려 놓은 다음에는 잎을 배열하세요. 잎 하나하나는 잎자루가 보이든 안보이든 줄기를 시작점으로 자라나는 느낌이 나야 합니다. 잎은 복합 곡선으로 그리며 꽃잎과 줄기가 만나는 꽃 중심을 향하게 배열해 꽃을 둘러쌉니다.

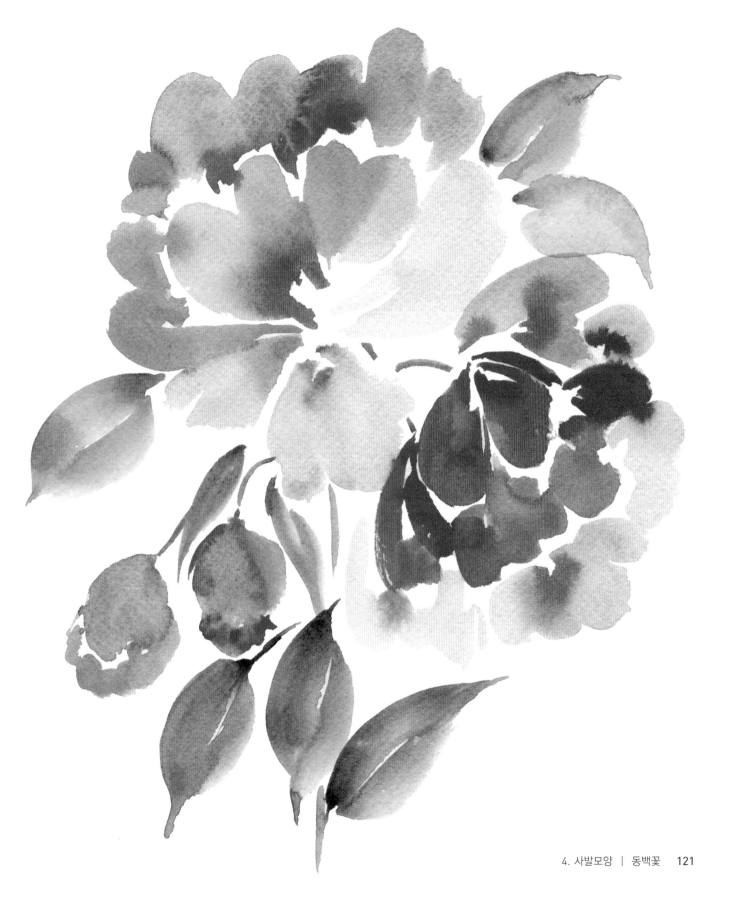

국화
느슨한 스타일

이 꽃은 여태까지 수채화로 그린 꽃들과는 확연히 다를 것입니다. 모양과 구조는 비슷하지만 각각의 꽃잎은 훨씬 길고 뾰족합니다. 이렇게 길고 가는 꽃잎이 풍성하기 때문에 꽃이 사발 모양 기본형을 갖춰가는 모습이 잘 드러납니다.

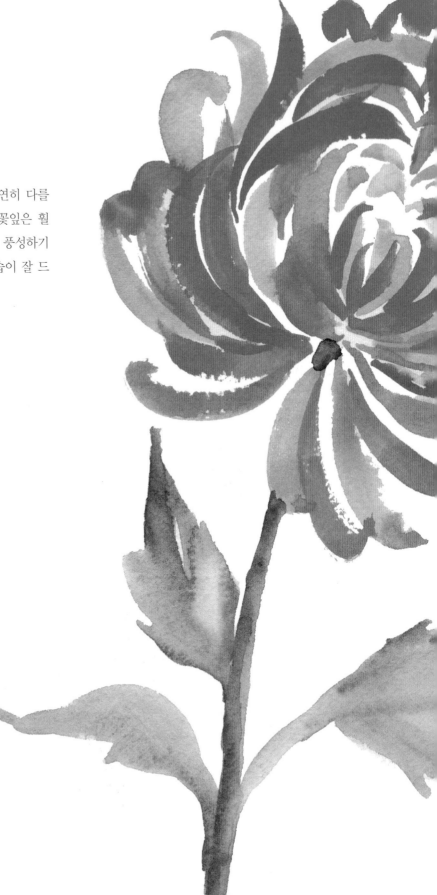

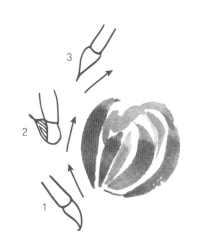

Step 1. 뾰족뾰족한 사발

전체 모양을 잡을 때는 동백꽃과 같은 방법을 사용하지만 꽃잎은 더 길쭉하게 그립니다. 6호 붓에 카드뮴 오렌지와 스칼렛 레이크 혼합색을 사용합니다. 앞줄 꽃잎을 그릴 때는 꽃잎을 형성하는 복합 곡선 아래쪽이 모두 한 점을 향하게 그려 U자형 사발 모양을 만듭니다. S형 곡선 몇 개와 C형 곡선 몇 개도 추가합니다. 밝거나 어두운 색 꽃 잎을 다양하게 추가해 입체감을 줍니다.

뒷줄 꽃잎도 아래쪽이 모두 한 점을 향하게 그립니다. 곡 선이 잘 보이고 전체 모양이 대칭으로 보이도록 꽃잎 사 이에 틈을 두며 그립니다.

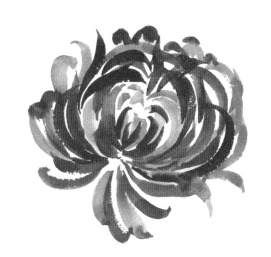

Step 2. 줄기와 잎

줄기와 잎을 그릴 때는 두 가지 색을 한꺼번에 사용할 거 예요! 6호 붓에 연두색을 고루 묻힌 후 붓끝만 진한 샙 그린 에 찍어주세요. 붓이 두 가지 색을 동시에 머금게 됩니다. 붓을 기울여 잡고 줄기를 그리며 한쪽에 자연스럽게 그림 자가 만들어지게 둡니다. 필요할 때는 붓에 물감을 추가 합니다. 잎을 그릴 때는 연두색 한 가지만 충분히 묻혀 복 합 곡선으로 그립니다. 그다음, 더 진한 녹색으로 붓끝을 이용해 중심 줄기를 잎 가운데로 연장해 가운데 잎맥을 만들면 됩니다!

Step 3. 세부 묘사

가장 어두운 주황 계열을 사용해 6호나 2호 붓 끝으로
꽃잎 위에 얇게 꽃잎을 추가해 입체감을 더 살려주세요.
잎 색도 어둡게 만들어 잎맥을 표현해 작품에 생기를
주세요!

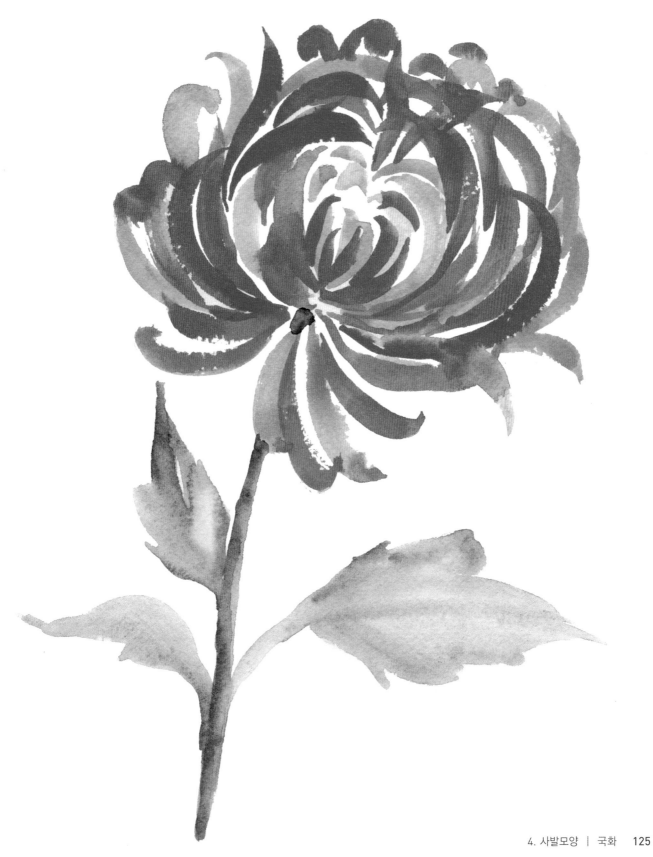

헬레보어
사실적인 스타일

꽃잎 다섯 개가 우아하게 달린 헬레보어도 제가 정말 좋아하는 꽃입니다. 앞에서 볼 때는 별 모양이지만 옆에서 보면 사발 모양이지요. 이 프로젝트에서는 꽃들이 주로 옆을 보는 모습을 그리겠습니다.

Step 1. 스케치

지금 그릴 헬레보어 다발에는 사발 모양을 다양하게 응용하겠습니다. 아래 밑그림을 정확히 따를 필요는 없고 마음 가는대로 재미있게 그리면 됩니다. 하지만 꽃모양을 그리기 전에 항상 기본 형태를 흐리게 잡고 줄기와 잎은 C형 곡선과 S형 곡선을 따라 그린 후 세부와 윤곽을 표현합니다.

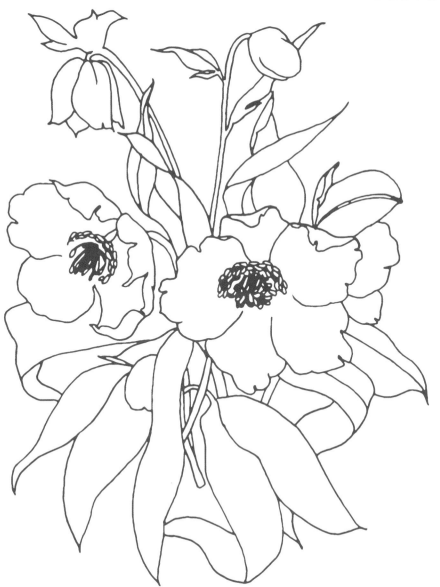

Step 2. 하이라이트

다른 꽃들처럼 헬레보어도 색이 매우 다양하며, 이 다발에
는 진한 빨강과 보라 계열을 사용하겠습니다. 연한 빨강과
보라로 꽃 전체에 엷게 워시를 입혀주세요. 중심에 수술이
들어갈 부분도 하이라이트 색을 고루 칠하고 나중에 색을
덧입힙니다. 모든 잎에 녹색과 연두색을 연하게 입히고 줄
기에 갈색을 엷게 칠합니다.

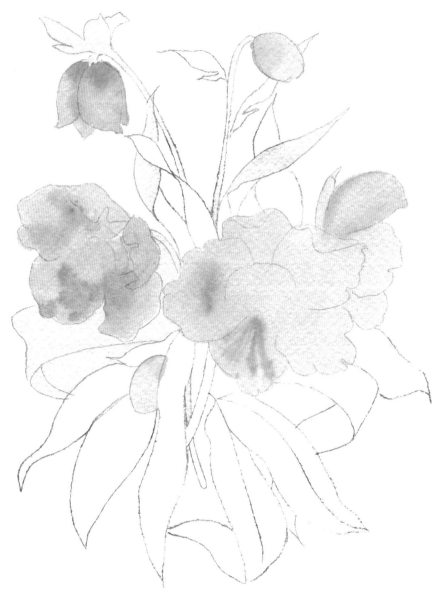

Step 3. 중간 톤

꽃이 마르면 꽃잎 안쪽 빛을 등지는 부분에 조금 더 어두운 색을 칠합니다. 같은 색을 사용해 2호 붓으로 밝은 면 꽃잎에 맥을 그려 넣고, 꽃잎의 주름진 부분에 웨트 온 웨트 기법으로 중간 톤을 입혀 부드럽게 섞습니다. 잎에는 처음 칠한 색을 조금 더 어둡게 만들어 웨트 온 웨트 기법으로 하이라이트와 부드럽게 섞이게 둡니다. 구부러진 잎이 있다면 빛을 받는 면은 그대로 두고 빛 반대쪽 면에만 중간 톤을 칠합니다. 잎이 서로 겹치는 부분에도 중간 톤을 칠해 잎이 구부러지고 꼬인 모습을 나타냅니다.

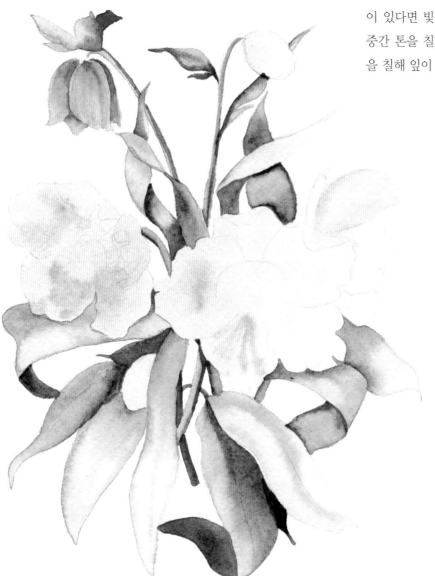

Step 4. 세부 묘사

샙 그린을 가장 진하게 만들어 2호 붓으로 잎마다 중심 곡선을 따라 가운데 잎맥을 그립니다. 잎맥이 반드시 잎의 곡면을 따라가야 합니다. 가운데 잎맥을 중심으로 잔 잎맥도 더합니다. 잎 색이 밝다면 세부를 표현할 때 지나치게 어두운 색은 사용하지 마세요. 색 대비가 심하지 않아야 합니다.

활짝 핀 두 송이는 녹색 수술대 영역이 보일 거예요. 이 부분에 연하게 연두색 워시를 입히고 마른 후에는 2호 붓을 기울여 잡아 좀 더 어두운 녹색으로 타원형을 쿡쿡 찍어줍니다. 타원이 마르는 동안 꽃에 음영을 넣습니다. 더 어두운 색으로 맥을 표현하고 줄기와 꽃에서 필요한 부분을 더 부각시켜 줍니다.

마지막으로 레몬 옐로 딥과 옐로 오커를 진하고 불투명하게 섞어 활짝 핀 꽃에 수술을 그려 작품을 완성해주세요.

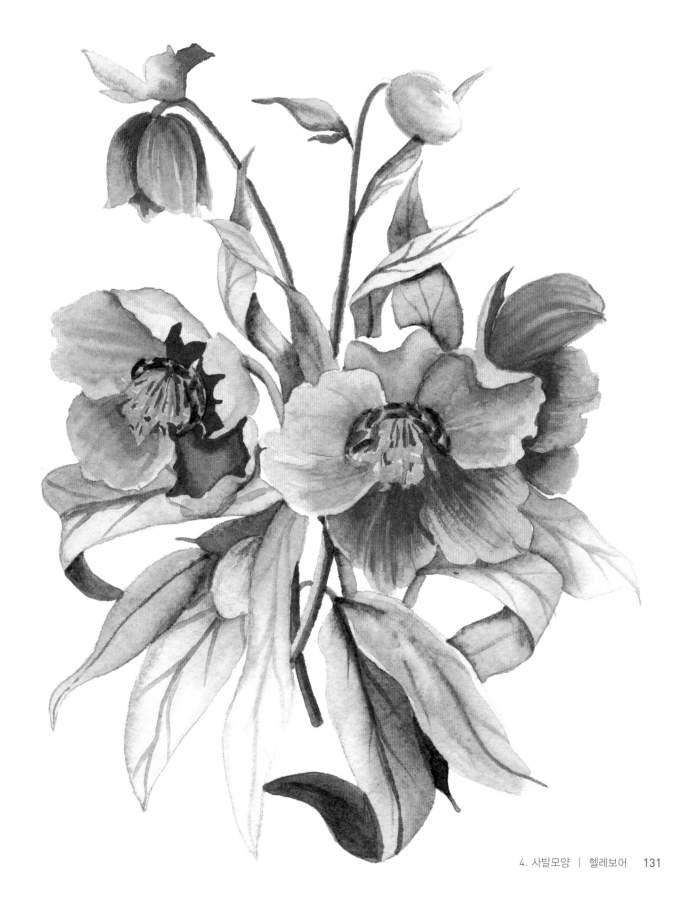

작약
사실적인 스타일

하늘하늘한 꽃잎을 여러 겹 풍성하게 걸친 우아한
작약은 많은 이에게 사랑받는 꽃입니다. 무척 화려
하고 색상도 다양하지요. 꽃잎이 하늘거리는 느낌
이나 섬세하게 갈라진 모습을 연필로 그리기에는
너무 복잡해 보이겠지만, 차근차근 기본 도형과 곡
선을 토대로 밑그림을 그린 다음 세세한 윤곽을 더
해 가면 됩니다.

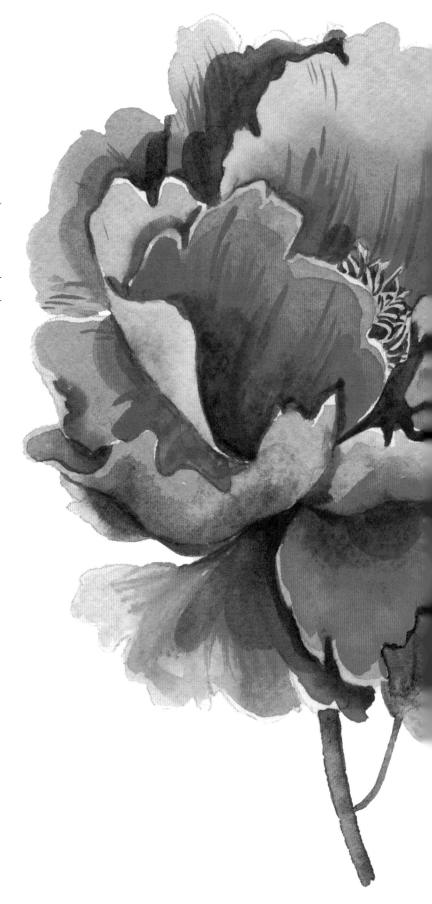

Step 1. 스케치

큼직한 사발 모양을 기본으로 중심에 수술이 빼꼼히 고개를 내민 모습입니다. 필요하다면 70쪽 타원을 이용한 스케치 방법을 참고해 꽃잎을 추가하세요. 다음엔 전체 윤곽과 수술을 그려 넣고 기본 안내선을 지웁니다.

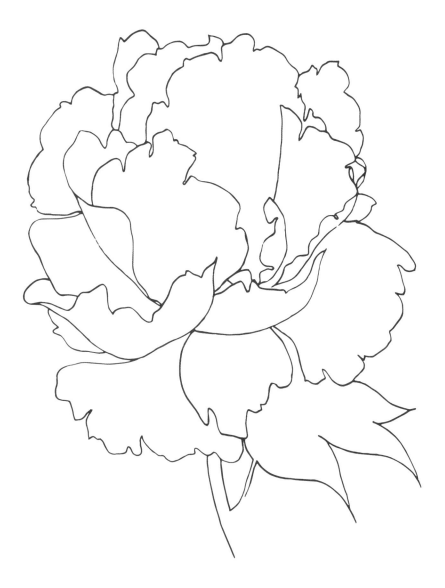

Step 2. 음영

네, 제목을 제대로 읽으신 것 맞아요! 이 꽃은 특별히 순서를 바꿔 음영부터 시작하겠습니다. 가장 어두운 색을 먼저 칠하면 너무 복잡해지기 전에 꽃잎의 구조와 그림자 방향을 파악할 수 있습니다. 음영 부분은 면적이 좁은데다 주름진 부분에서는 가느다란 선에 불과하지만, 섬세하고 복잡한 꽃을 그릴 때 저는 이 방법을 선호합니다. 이 작약은 질감과 입체감을 살리기 위해 웨트 온 드라이 기법 또한 충분히 활용하려 합니다. 웨트 온 드라이 기법은 수채화가들이 많이 사용하는 기법으로 음영을 분명하게 드러내는 데 유용합니다.

저는 이 작약에 진한 빨강과 보라 계열을 사용하고, 특히 스칼렛 레이크와 울트라마린 바이올렛, 오페라 로즈, 마스 블랙을 다양하게 혼합하고 군데군데 그림자에는 코발트 블루를 칠하겠습니다.

준비한 색 중에 가장 진한 빨강과 보라를 6호 붓에 고루 묻혀 빛이 직접 닿지 않는 부분에 칠합니다. 구 모양에 음영을 넣는다고 생각하면 됩니다. 보통 구의 아랫부분이 광원에서 가장 멀기 때문에 꽃잎의 가장 아랫부분과 안쪽 주름에 가장 진한 그림자 색을 입힙니다. 그림자 부분을 전부 포착하지 못하고 몇 개 놓쳐도 괜찮아요. 나중에 언제든 돌아가 그림자를 추가하면 됩니다. 다음에는 6호 붓에 레몬 옐로 딥을 적셔 수술 부분 전체를 칠합니다. 나중에 수술을 하나하나 표현하겠지만 지금 단계에는 바탕색을 고루 깔아줍니다.

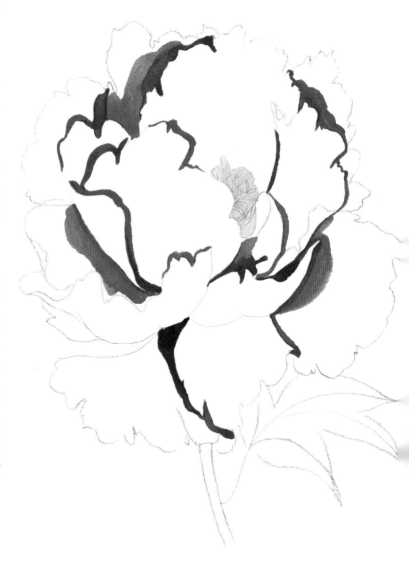

Step 3. 중간 톤은 풍성하게!

이 책을 따라 이만큼 왔다면 곡면을 만드는데 중간 톤이 얼마나 중요한 역할을 하는지 아마 간파했을 거예요. 우리가 하이라이트와 음영만 칠하고 둘을 부드럽게 연결하지 못한다면 곡면이 만들어지지 않을 것입니다. 웨트 온 웨트 기법으로 꽃잎마다 절반에서 ¾정도를 중간 톤으로 덮고 작은 부분은 하이라이트로 남겨둡니다.

어떤 꽃잎에는 웨트 온 드라이 기법을 사용해 그림자를 정밀하게 표현했습니다. 이런 깔끔한 선이 있으면 마치 꽃잎이 다른 그림자 위에 또 그림자를 드리우는 것처럼 모양이 두드러집니다.

Step 4. 추가 음영과 세부 묘사

마지막에 칠한 중간 톤이 마르는 동안 줄기와 잎을 그리겠습니다. 연한 녹색 계열을 줄기와 잎의 바탕색으로 칠한 후 물감이 아직 촉촉할 때 웨트 온 웨트 기법으로 그늘 부분에 같은 색을 더 어둡게 찍어줍니다. 이 부분이 마른 다음 필요하면 맥이나 더 짙은 그림자를 추가해도 괜찮습니다.

다음에는 꽃잎이 마르면 그 위에 맥을 그립니다. 이 꽃은 깔끔한 윤곽선을 활용해 그림자를 정확히 넣는 데 집중했기 때문에 꽃잎마다 빠짐없이 세부를 그려주지는 않았습니다. 또 꽃잎 위에 다른 꽃잎이 드리우는 그림자를 표현합니다.

마지막으로, 수술 영역에 수술대를 하나하나 그려 부각해줍니다. 이 작업에는 2호 붓을 사용하고, 색은 여태껏 사용한 음영 중 가장 어두운 명도에 수술대 바로 뒤의 꽃잎과 동일한 색상으로 맞춰야 자연스럽습니다. 2호 붓 끝으로 수술대 사이 사각형 모양의 얇은 틈을 그립니다. 꽃잎이 수술대 사이로 보이는 모습을 얇은 선으로 표현하되 과하게 그리지는 마세요. 수술이 너무 약하거나 작아 보일 수 있습니다.

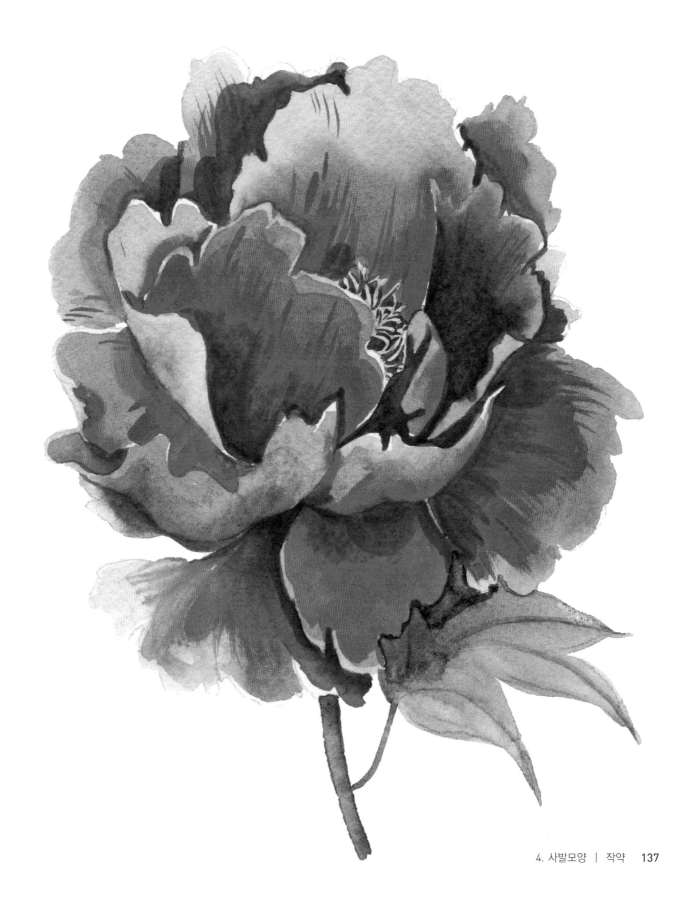

Chapter Five

나팔 모양

이번에는 나팔 모양 꽃을 익혀보겠습니다. 종 모양과 비슷하지만

목이 더 가늘고 긴 데다 입은 더 넓습니다. 몸체의 S형 곡선이 종

모양 꽃만큼 두드러지지는 않지만 입 또는 벌어진 부분을 제대로

표현해야 합니다. 감을 잡으려면 연습을 많이 해야겠지만 우리는

할 수 있어요!

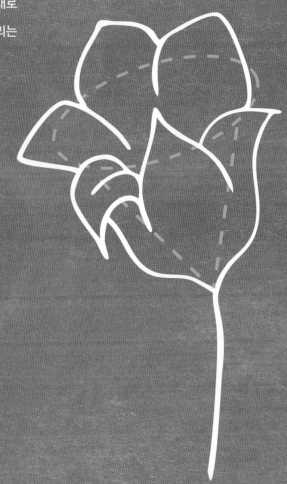

한련화
느슨한 스타일

트로페올름(Tropaeolum)이라고도 알려진 한련화는 키우기도 쉽고 식용으로도 쓰는 꽃입니다. 저희 부모님 댁 정원에는 한련화가 가득 피어있고, 가끔 식탁 위 샐러드나 음료 위 장식으로 이 개성 있는 잎사귀와 밝은 주황색 꽃이 등장하곤 했지요. 정말 아름다운 꽃인데다 옆에서 보면 점 하나에서 시작해 점점 넓게 입을 벌린 모습이 꼭 나팔 모양을 닮았습니다. 대부분의 꽃은 어느 각도에서 보느냐에 따라 다른 모양으로 보입니다. 예를 들어 한련화를 정면에서 보면 꽃잎 다섯 개가 팔을 뻗은 별 모양입니다. 꽃을 전체적으로 유심히 관찰하는 습관이 중요합니다. 단지 색 뿐이 아니라 구조와 여러 방향에서 본 각기 다른 모양까지 열심히 뜯어봐야 해요!

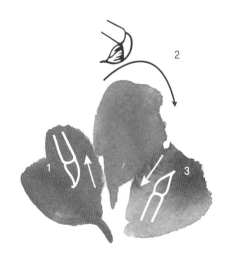

Step 1. 찍고 누르고 들어올리기

가장 먼저 카드뮴 오렌지와 6호 붓을 준비해 꽃잎을 만듭니다. 벚꽃(46쪽)이나 해바라기(72쪽) 등을 그릴 때와 마찬가지로 찍고 누르고 들어올리기 기법을 사용할 것입니다. 물론 이번에도 꽃잎이 모두 줄기와 만나는 지점을 가리켜야 합니다. 꽃잎을 연습할 때 V자나 나팔 모양을 만들어 보세요. 첫 번째 꽃잎은 붓을 기울여 잡고 붓끝으로 가느다란 선을 그려 하단을 만듭니다. 그다음에는 아래로 누르고 끌다가 들어 올리면 됩니다! 이 과정을 몇 번 반복해 첫 번째 꽃잎을 넓게 만들고 이와 같은 앞쪽 꽃잎 두 개를 더 그립니다. 꽃잎마다 색상과 명도를 바꿔 입체감을 줍니다.

Step 2. 뒤쪽 꽃잎

나팔을 측면 눈높이에서 본 모습을 떠올려본다면 나팔의 벌어진 부분은 뒤쪽만 보일 것입니다. 하지만 나팔을 살짝만 기울인다면 벌어진 부분의 안쪽 전체가 시야에 들어올 것입니다. 이 꽃을 느슨하게 그릴 때는 이 각도에서 보고 그리겠습니다.

뒷줄 꽃잎은 앞줄 꽃잎 사이 바로 위 공간에 그립니다. 이 꽃잎들은 더 진한 주황 계열로 칠해 음영과 입체감을 만듭니다. 여기에는 카드뮴 오렌지에 스칼렛 레이크를 혼합해 좀 더 어둡지만 선명한 색을 만들었습니다.

Step 3. 줄기와 잎

이제 개성을 발휘할 차례입니다. 한련화 잎사귀는 물에 뜬 수련 잎과도 비슷하게 생겼습니다. 우선 모양이 둥글고 줄기는 구불거리고 이리저리 흔들릴 뿐 아니라 정말 많아요! 줄기를 그리기 전 우선 샙 그린을 매우 묽게 만들어 작품 하단과 꽃 주위에 원형을 그립니다. 이때 잎이 꽃을 잘 둘러싸는지, 또 식물이 자라는 방향에 맞게 놓였는지 전체적인 잎 배치에 신경씁니다. 잎에 칠한 하이라이트가 마르기 전, 샙 그린을 어둡게 만들어 2호 붓으로 잎 중앙에 동그라미를 작게 만들고 가느다란 선을 방사형으로 뽑아내 잎맥을 부드럽게 표현합니다. 바탕색 물감이 아직 약간 촉촉하기 때문에 잎맥이 약간 번져 독특하고 재미있는 느낌이 됩니다. 잎 몇 개를 골라 윤곽선을 어둡게 덧그려 생동감을 준 다음 줄기를 그리기 시작합니다.

방금 사용한 어두운 샙 그린을 사용해 꽃과 잎에 줄기를 연결합니다. 한련화는 덩굴처럼 구불구불한 식물이니 이전 프로젝트에서보다 줄기에 굴곡을 심하게 줍니다.

한발 뒤로 물러서 작품 전체를 새로운 눈으로 보고 꽃이나 잎을 추가해야 할 여백이 있는지 판단합니다.

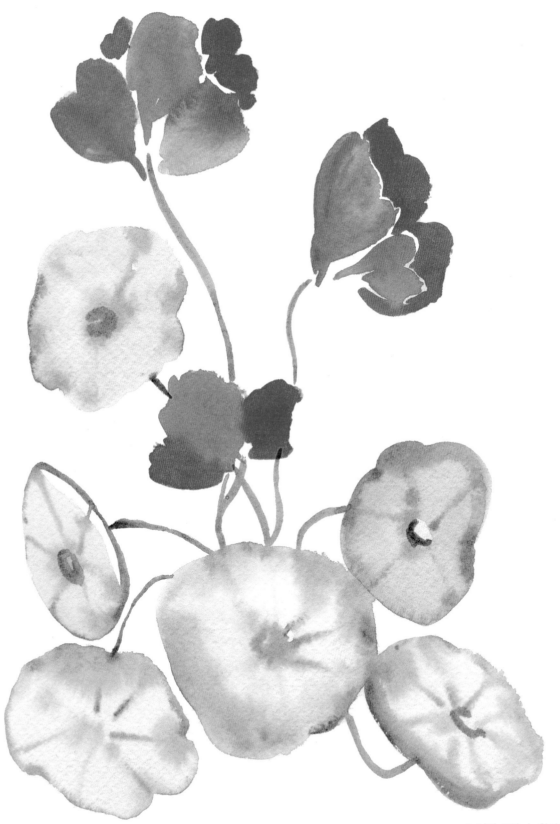

스타게이저 백합

느슨한 스타일

느슨한 스타일로 꽃을 그릴 때 가장 만족스러운 대상이 스타게이저 백합(나리)입니다. 처음 몇 차례 채색할 때는 웨트 온 웨트 기법으로 부드러운 번짐 효과와 주근깨 같은 점을 만들어내야 합니다. 이 꽃을 그릴 때는 독특한 모양을 충분히 살리고, 사랑스럽게 번지는 모습을 만들 수 있도록 물을 넉넉히 사용하세요!

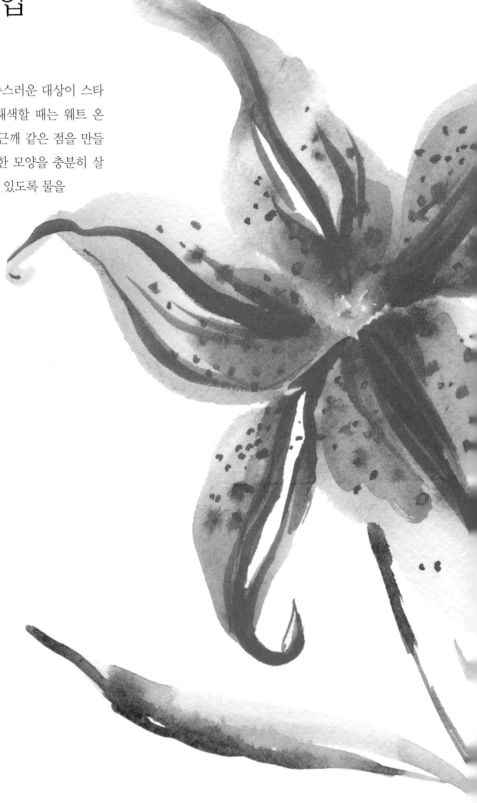

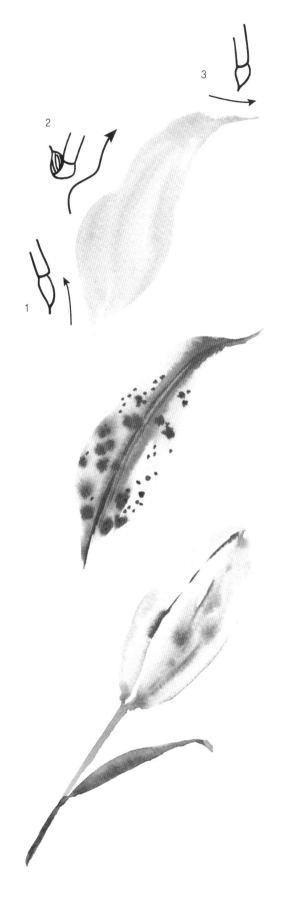

Step 1. 찍고 누르고 들어올리기

스타게이저 백합 꽃잎을 그릴 때는 평소 붓놀림에 물결무 늬를 덧붙입니다.

가장 연한 분홍색에 6호 붓으로 시작합니다. 붓을 기울여 잡아 한 점에 찍고 아래로 누른 다음, 종이 위에서 붓을 끌며 아래위로 가볍게 흔들어 꽃잎에 물결 모양을 만들고 붓을 들어 올려 한 점에서 마무리합니다. 두 번째 곡선은 처음 곡선과 시작점과 끝점에서 만나도록 대칭으로 그립 니다. 두 곡선 사이에 얇게 틈을 남긴 후 웨트 온 웨트 기 법으로 어두운 분홍을 사용해 붓끝으로 가운데에 선을 그 립니다. 같은 분홍색으로 꽃잎 위에 점을 여러 개 찍어 바 탕색에 번지게 둡니다. 위와 같은 순서로 꽃잎을 한두 개 더 그려 나팔 모양을 만듭니다. 바깥쪽 꽃잎은 아래쪽 끝 이 안으로 모여 줄기와 연결되고 꼭대기는 바깥으로 벌어 져 V자 모양을 형성해야 합니다. 모든 꽃잎이 아래쪽 한 점에 모여야 합니다.

Step 2. 꽃봉오리

스타게이저 백합 봉오리는 긴 타원 형태입니다. 가장 연한 분홍색을 다시 사용해 타원형을 만들고 물감이 마르기 전 에 진한 분홍을 만들어 붓끝으로 봉오리 꼭대기에서 아래 쪽 끝까지 얇게 곡선을 덧그립니다.

마지막으로 연두색을 조금씩 찍어 어린 봉오리의 파릇파 릇한 모습을 나타냅니다.

Step 3. 줄기

줄기를 채색할 때는 6호 붓을 기울여 잡고 연두색을 사용
합니다. 줄기가 어느 정도 곡선을 띠고 줄기 끝이 꽃 중심
을 가리켜야 합니다. 활짝 핀 꽃송이에서 꽃잎과 수술이
모인 점부터 아래로 내려오다가 꽃잎 하단과 교차하는 곳
에서부터 곡선을 끌어내립니다. 그래야 꽃잎이 줄기에서
자라 나오는 모양이 됩니다.

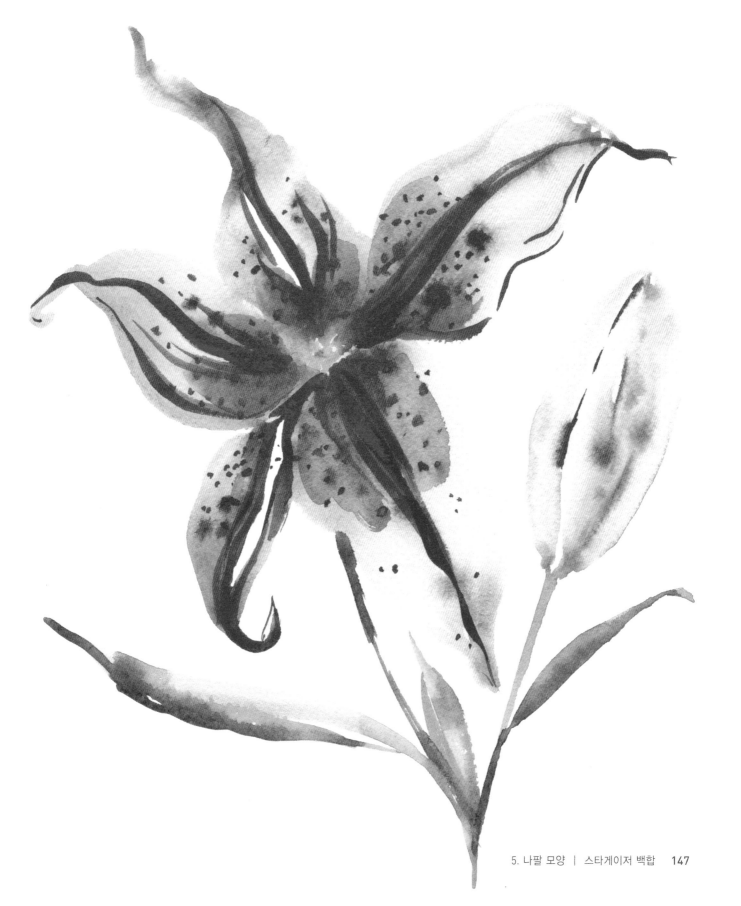

나팔꽃
사실적인 스타일

저희 엄마는 항상 애정 어린 목소리로 이 꽃 또는 덩굴을 잡초라고 부르셨습니다. 지금도 한 번 심었다 하면 걷잡을 수 없이 무성하게 구불구불 자라나 울타리의 작은 틈을 비집고 지나가고 벽을 타고 넘으며 트럼펫을 닮은 꽃송이로 마당을 뒤덮곤 합니다.

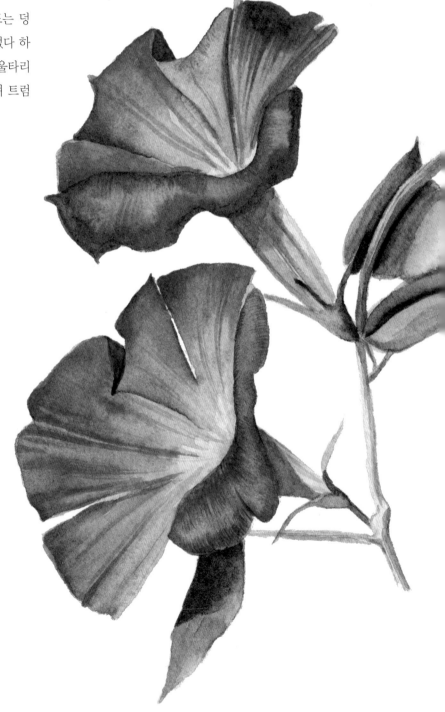

Step 1. 스케치

측면에서 본 꽃 두 송이와 줄기, 주변 잎을 그려보겠습니다.

우선 기본 나팔 모양을 연필로 흐리게 그립니다. 이 꽃은 나팔의 입 부분이 가장 중요하니 원형 입 부분을 원뿔 모양의 아랫부분보다 현저히 넓게 만들어 전체 모양을 잡은 다음 윤곽과 세부를 그립니다.

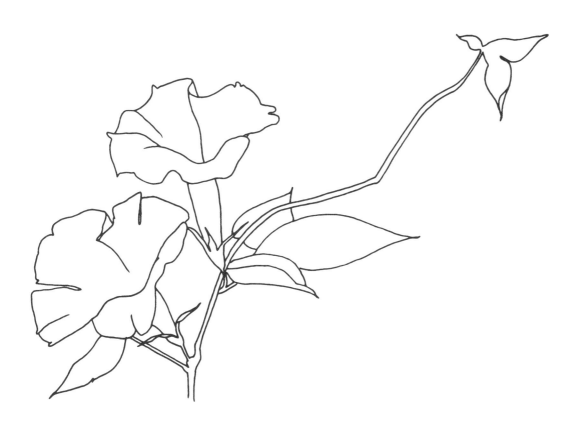

Step 2. 하이라이트

나팔꽃 바탕색은 트럼펫의 벨, 즉 나팔 모양의 벌어진 끝 부분부터 채색하겠습니다. 이 부분을 꽃잎 가장자리까지 진한 보라색으로 칠할 것입니다. 반면 벨과 꽃받침조각 사이 길쭉한 목 부분은 흰색으로 표현해야 하므로 여기에는 그림자만 칠합니다. 그림자 색은 코발트 블루와 마스 블랙 혼합 또는 울트라마린 바이올렛과 마스 블랙 혼합이며, 빛 방향인 오른쪽에는 노랑을 연하게 바릅니다. 하이라이트 채색에는 각 색을 가장 엷게 만들어 사용합니다.

가장 먼저 나팔꽃의 긴 목 부분에 그림자 색을 보라 계열로 칠한 다음 파랑 계열, 마지막으로 최소한의 면적에만 노랑을 칠합니다. 물감이 마르는 동안 줄기와 잎에도 하이라이트 색을 입힙니다. 줄기에는 번트 엄버를 엷게 사용하고 잎에는 연하게 샙 그린을 입힙니다.

목 부분이 마르면 벌어진 입 부분을 채색합니다. 오페라 로즈와 울트라마린 바이올렛을 매우 연하게 혼합해 입 부분 전체에 입힌 후, 아직 촉촉할 때 바깥쪽 가장자리에 더 진한 색을 추가합니다. 진한 색이 엷은 색에 번져 그러데이션 효과가 일어납니다. 꽃잎에서 가장자리는 색이 진한 반면 줄기 쪽으로 갈수록 흰색이 돼야 하므로, 마른 붓이나 키친타월을 미리 준비했다가 색이 너무 많이 번지면 빨아들이거나 물감이 번지는 정도를 조절해야 합니다.

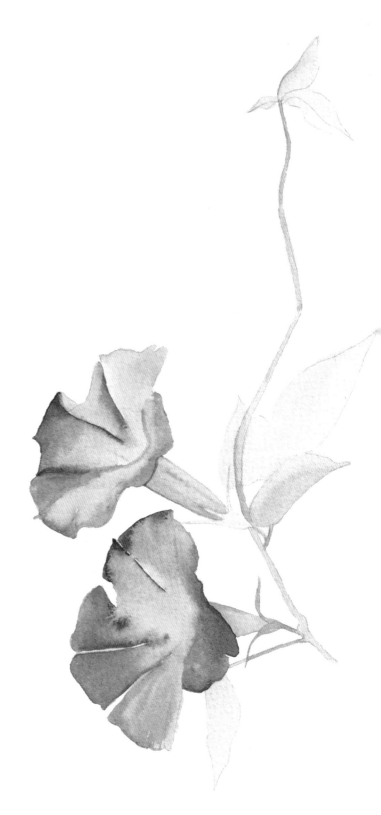

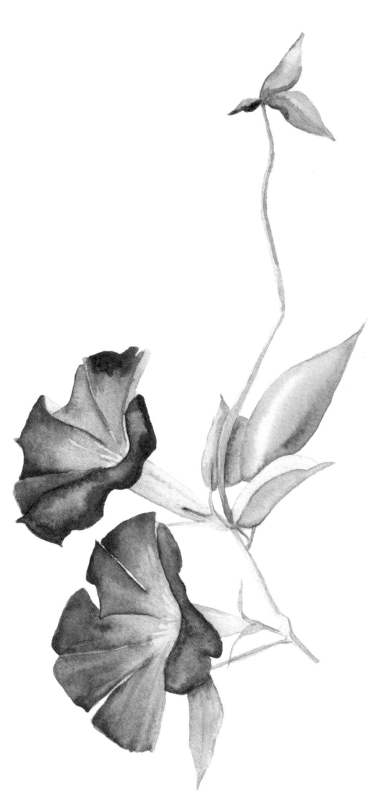

Step 3. 중간 톤

꽃의 상세한 부분을 나타낼 차례입니다. 하이라이트 색을 조금씩 어둡게 만들어 2호 붓으로 꽃잎 주름과 구김을 나타냅니다. 아직 중간 톤 단계이므로 하이라이트 채색과 명도차이가 심하지 않도록 주의합니다. 하이라이트에서 중간 톤으로 부드럽게 넘어가야 합니다. 꽃잎마다 중간 톤을 여러 군데 칠하고 꽃잎이 겹치는 부분처럼 입체감을 강조해야 하는 부분이 있다면 색을 좀 더 어둡게 만듭니다. 하지만 이때도 아직은 색 대비가 너무 심해지지 않게 명도를 조절합니다. 꽃잎의 가장자리를 따라 세부를 자세히 묘사해 바깥으로 말린 부분을 강조하고, 가운데 밝은 부분을 하이라이트로 남깁니다. 원기둥의 곡면과 명암 표현을 연상해보세요. 이 꽃에 명암을 표현하는 원리도 이와 같으니 빛과 가까운 볼록한 면은 밝게 표현하는 것이지요. 줄기와 잎도 그늘지는 부분을 어둡게 칠하고 나머지 부분은 하이라이트 채색이 드러나도록 그대로 남겨둡니다.

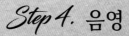

Step 4. 음영

이제 세부를 표현해 꽃에 생기를 불어넣을 차례예요!
코발트 블루와 울트라마린 바이올렛을 혼합해 그림자
색을 만들고 나팔꽃 목 부분 중에서 입 부분에 가려
그늘지는 부분을 칠합니다. 샙 그린과 번트 엄버를 가
장 어둡게 만들어 잎과 줄기에 세부 묘사를 더합니다.

아가판서스
사실적인 스타일

'나일 강의 백합(Lily of the Nile)'이라고도 불리는 아가판서스는 제가 자란 곳에서는 꽤 흔한 꽃입니다. 멀리서 보면 불꽃놀이같이 보이지만 가까이 다가서면 작은 나팔 여러 개가 꽃 머리를 이루는 모양입니다.

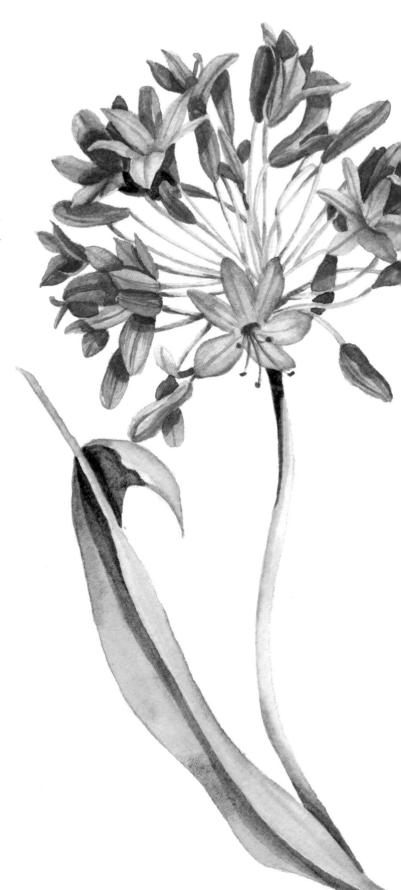

Step 1. 스케치

인내심을 가지고 찬찬히 그려야 할 꽃입니다. 작은 꽃송이가 너무 많이 있어 보자마자 한숨부터 나올 수 있습니다. 하지만 단순화하면 아주 작은 나팔이 가지에 달려있고, 이 가지들이 다시 중심 줄기에 모인 모습입니다. 필요하다면 이 기본 형태부터 스케치한 후 꽃 윤곽과 곁가지들을 더해 나가면 됩니다. 꽃봉오리는 스타게이저 백합 봉오리와 같은 타원형으로 나타내고, 나팔 모양 꽃 몇 송이는 오른쪽을 보고 몇 송이는 앞쪽을 보며 다양한 방향으로 배치해 원근감을 나타냅니다. 꽃송이들이 각각 다른 방향을 향해 있어야 실제처럼 입체적이고 자연스럽게 보입니다.

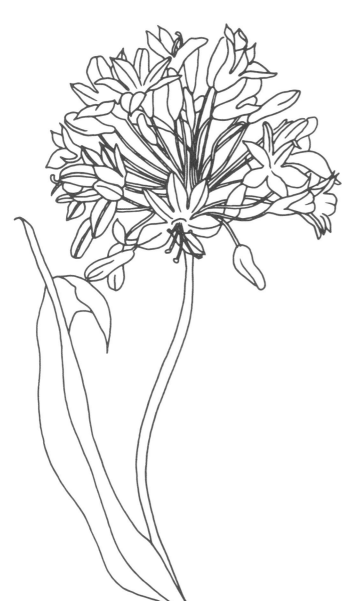

Step 2. 하이라이트

꽃송이가 평소 그리던 것보다 작기 때문에 이 꽃은 하이라이트 층을 2호 붓으로 채색합니다. 여기서는 울트라마린 바이올렛에 코발트 블루를 약간만 더했고 입체감을 나타내기 위해 꽃송이마다 코발트 블루의 함량을 조금씩 달리했습니다. 채색 영역이 작으니 물감을 원하는 대로 통제하려면 붓이 물을 너무 많이 머금지 않도록 조심해야 합니다. 꽃에 전부 하이라이트 색을 입힌 다음에는 잎에 연두색 워시를 바르고, 꽃에 물감이 전부 말랐는지 확인한 후 줄기에도 같은 워시를 칠합니다.

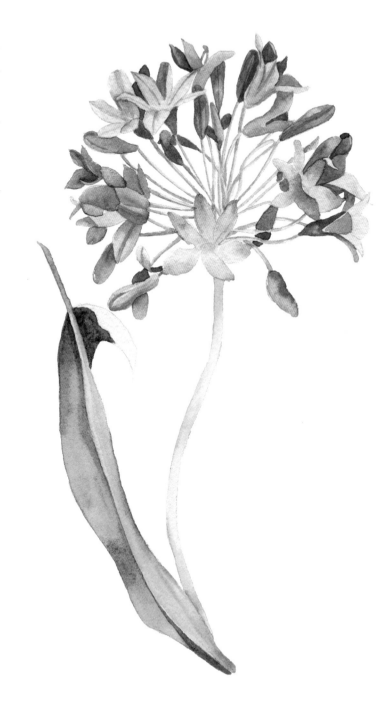

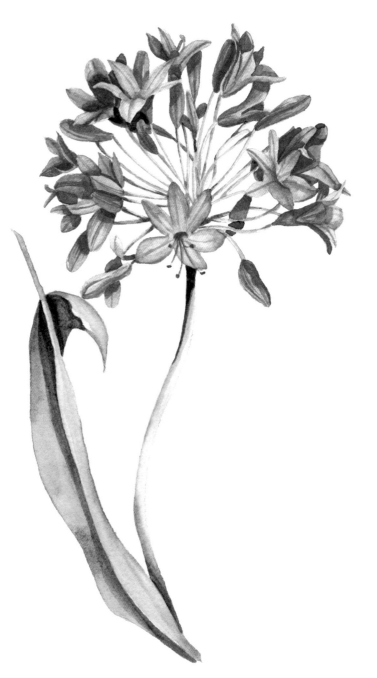

Step 3. 중간 톤

중간 톤 채색은 굴곡과 형태를 나타내는데 중요한 역할을 합니다. 중간 톤 색을 꽃잎 끄트머리마다 얇게 칠한 다음, 2호 붓에 물만 사용해 하이라이트 층과 부드럽게 연결합니다. 그러면 꽃잎 끝부분은 어두우면서 안쪽으로 갈수록 연해지는 모습이 됩니다. 정면을 보는 꽃에는 꽃잎 중앙을 따라 가느다란 세로선을 그려 가운데 맥을 부각합니다.

꽃잎 가운데와 아래쪽 그늘진 부분 몇 군데에 음영을 넣기 시작합니다. 이 과정을 거치면 다음 단계에서 밝게 유지해야 하는 부분과 더욱 어둡게 만들 부분을 보다 명확히 파악할 수 있습니다.

줄기와 잎에도 중간 톤을 칠하며 꽃이 줄기에 그림자를 드리우는 부분, 그리고 잎과 줄기가 서로 겹치는 부분은 어둡게 강조합니다.

Step 4. 음영과 세부 묘사

이번 단계에서는 가장 어두운 색을 활용해 입체감을 나타낼 것입니다. 꽃에는 가장 어두운 보라와 파랑을 칠하고 줄기와 잎에는 가장 진한 녹색을 사용하며, 음영 부분에는 코발트 블루로 옅게 워시를 입혀 더욱 어둡게 표현합니다. 코발트 블루를 더하면 음영색이 전체적으로 차가워집니다.

곰곰 생각해보면 그림자가 생기는 곳은 광원에서 먼 부분이고 광원은 보통 따뜻한 빛이니 차가운 색을 활용하면 그림자가 더욱 어둡게 느껴질 것입니다.

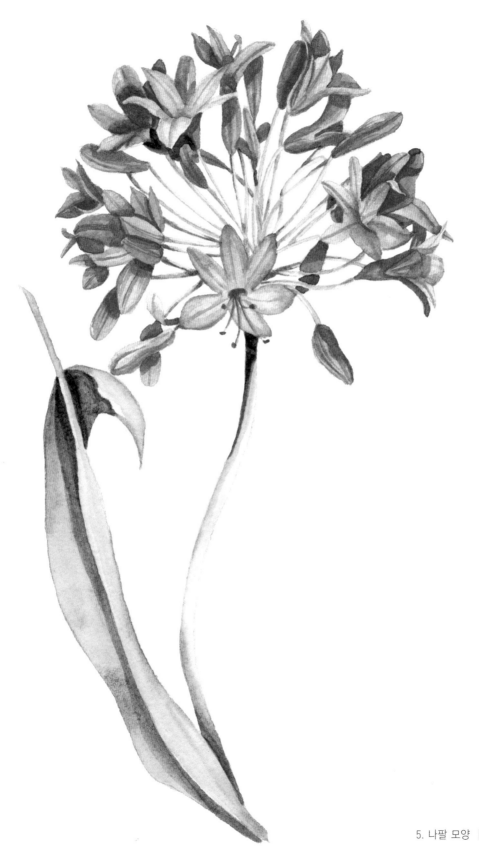

복합 모양

이제 공식적으로 기본 형태 중 마지막인 복합 모양을 소개하겠습니다. 우리가 이미 익힌 기본 형태를 조합한 꽃 모양이지요. 예를 들어 저먼 아이리스 (German Iris)는 위쪽이 사발 모양에 아래쪽은 별 모양이고 루드베키아는 구 모양 중심꽃에 꽃잎이 뒤집힌 사발 모양으로 붙어 있습니다. 각각의 꽃마다 지금까지 연습한 기법을 적용해볼 것입니다. 이제는 알던 내용을 응용해 새로운 도전을 해볼 때입니다!

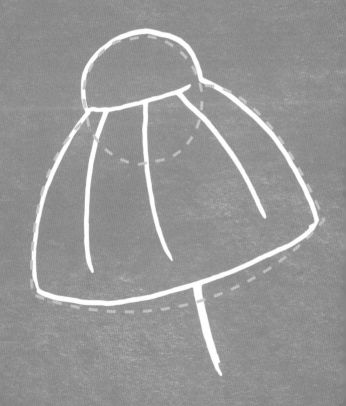

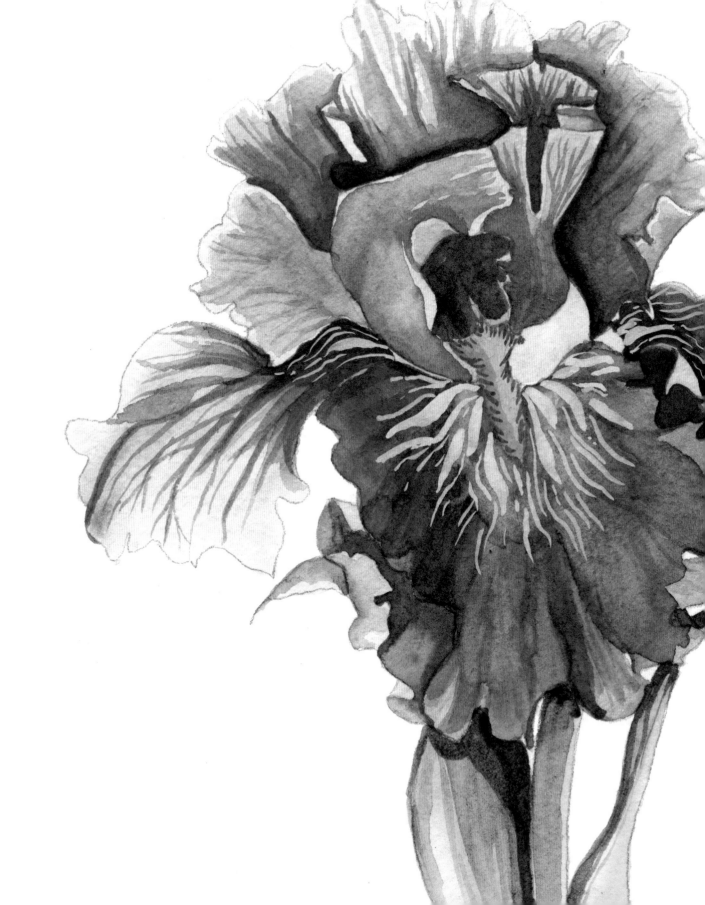

스위트피
느슨한 스타일

이 꽃을 볼 때마다 색색의 포장용 습자지가 생각납니다.
너무나 우아하지요. 꽃의 전체 구조는 비교적 단순하게 유
지하면서 사발과 나팔 모양의 조합에 집중해 꽃잎을 배열
해보겠습니다.

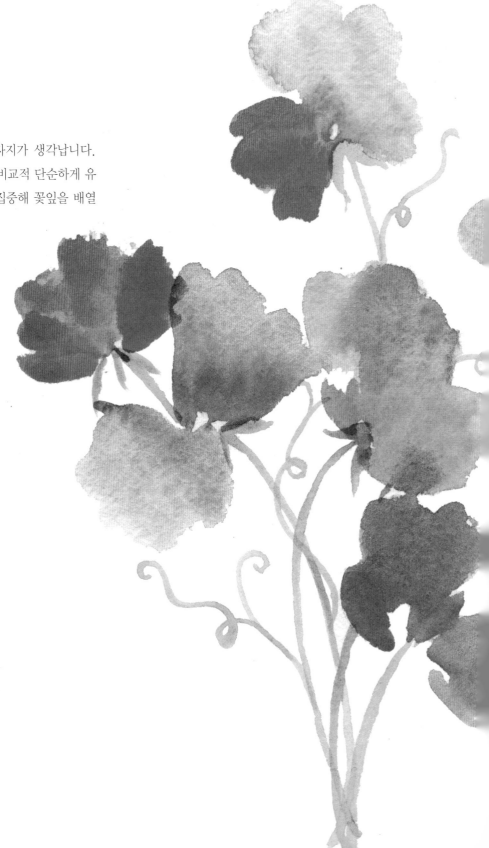

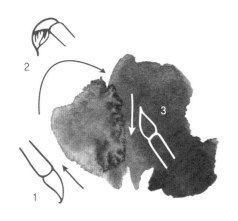

Step 1. 찍고 누르고 들어올리기

스위트피 꽃잎은 다른 느슨한 스타일 꽃잎과 비슷하면서도 조금 다르게 그립니다. 먼저 꽃을 주의 깊게 살펴보세요. 스위트피 꽃잎은 포장용 습자지를 손가락으로 잡거나 하늘거리는 플라멩코 춤 치마를 빙글빙글 돌렸을 때 모습 같아요. 꽃잎의 이런 성질을 제대로 포착하려면 붓놀림을 느슨하게 유지해야 합니다. 하지만 느슨하게 그리더라도 모든 꽃잎은 여전히 한 점으로 모여야 해요.

우선 연한 오페라 로즈에 레몬 옐로 딥을 조금만 혼합하거나 보라색 꽃을 그리려면 코발트 블루에 울트라마린 바이올렛을 조금만 더해 준비합니다. 색을 혼합한 후에는 6호 붓을 기울여 잡은 채 꽃잎 하단에 점을 찍어 누르고 위쪽으로 짧게 끌어가다가 종이에서 떼며 들어 올립니다. 물방울 또는 타원형이 나올 거예요. 비슷한 붓놀림을 두세 번 반복하되 길이를 다양하게 바꾸고 아래쪽 끝은 모두 같은 점에 연결합니다. 꽃잎 개수와 꽃 크기를 달리해 스위트피를 여러 송이 추가합니다. 어떤 송이는 꽃잎이 두 장 보이고 다른 꽃은 한 장만 보일 수 있습니다. 전체 다발에서 각각의 꽃송이는 매우 가벼운 느낌을 유지하면서도 저마다 다른 방향을 향하게 배치해 마치 줄기를 둘러싸고 춤을 추는 것처럼 연출합니다. 꽃송이마다 명도와 색상을 달리하면 실제 꽃이 빛을 받을 때처럼 자연스러울 뿐 아니라 작품이 지루해보이지 않습니다.

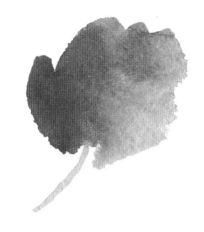

Step 2. 줄기

꽃잎이 아직 촉촉한 동안 연한 연두색에 2호 붓으로 줄기를 그립니다. 줄기를 꽃과 연결하고 아직 덜 마른 꽃에는 줄기의 연두색이 번지게 두어 재미있는 색 효과를 내보세요!

Step 3. 꼬불꼬불 말린 줄기

좀 전과 같은 연두색 혼합에 2호 붓으로 중심 줄기와 꽃을 둘러싸는 꼬불꼬불한 얇은 줄기를 그립니다. 스위트피는 꽃 주변에 잔줄기가 구부러지고 감기는 성질이 있습니다. 정말 멋지지요! 그러니 이 줄기를 그려 넣어 그림을 섬세하고 생동감 있게 만들어주세요!

스위트피는 색과 종류가 다양하니 마음에 드는 사진을 몇 개 찾아보고 연습해보세요.

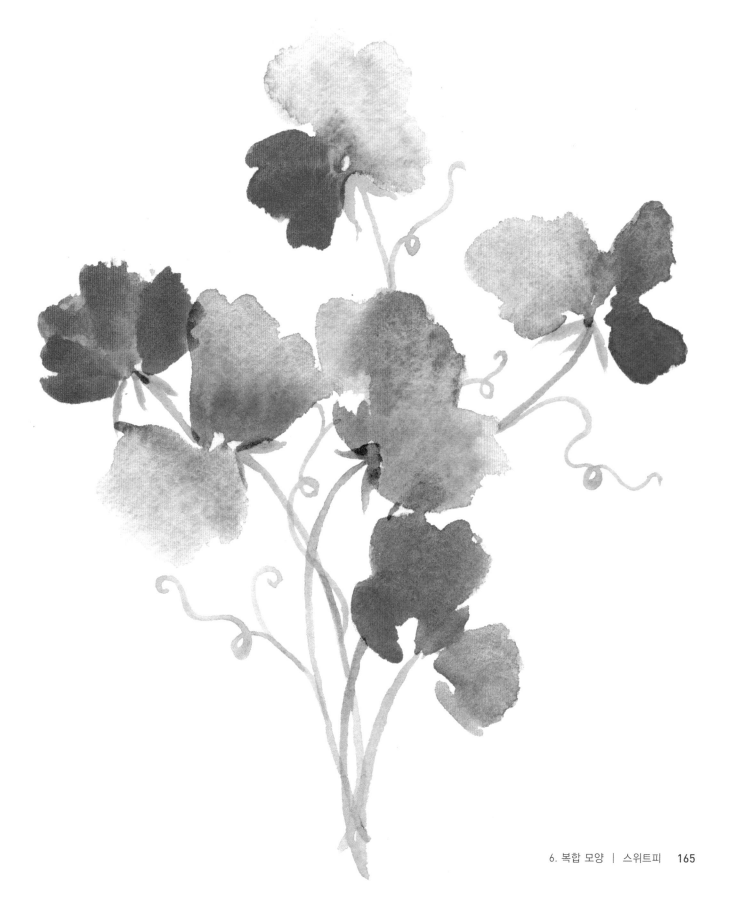

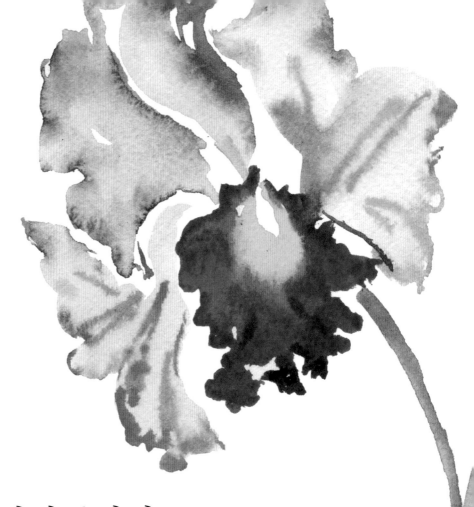

아룬디나 그라미니폴리아
느슨한 스타일

이 난은 자주색 주름치마 같은 입술꽃잎(입)을 분홍 또는 흰색 꽃잎과 꽃받침이 별 모양으로 둘러싸고 있습니다. 입술꽃잎은 나팔 모양으로 중앙이 진한 노랑입니다. 화려하고 아름다운 꽃이며 느슨한 수채화로 정말 재미있게 그릴 수 있는 소재입니다.

Step 1. 찍고 누르고 흔들기

가장 먼저 입을 그리겠습니다. 오페라 로즈와 울트라마린 바이올렛을 매우 진하고 선명하게 혼합합니다. 물감이 준비되면 6호 붓을 세워 잡고 붓끝을 찍어 약간 끌다가 아래로 눌러 붓털을 부채처럼 펼칩니다. 이제 붓을 흔들어 입 가장자리의 잔물결무늬를 만듭니다. 타원형으로 붓을 한 바퀴 돌려 정면을 보는 입 형태를 만들고 붓끝이 위쪽 시작점에 다다르면 들어 올립니다. 시작점에는 턱받이와 비슷한 모양으로 공간을 남기고 이 공간에 레몬 옐로 딥을 넉넉히 칠합니다.

Step 2. 꽃받침과 꽃잎

입을 그렸으니 재미있는 번짐 효과를 내기 위해 재빨리 꽃잎과 꽃받침조각을 그리기 시작합니다. 붓을 깨끗이 헹궈 색을 완전히 지우고 붓에 깨끗한 물을 충분히 묻힙니다. 붓을 기울여 잡고 붓끝으로 꽃 중심이나 입술꽃잎 꼭대기를 향해 찍고 붓을 눌러 흔들며 꽃잎 모양을 만듭니다. 입술꽃잎 위에 왕관 형상으로 꽃잎 세 개를 얹어줍니다. 양옆에 위치한 꽃잎은 아래쪽 끝이 꽃 중심을 향하도록 서로 대칭을 이루게 그리고, 가운데 꽃잎은 비교적 똑바로 세웁니다. 첫 꽃잎은 물만 입혀 형태를 잡은 후, 웨트 온 웨트 기법으로 분홍과 보라색 선을 얇게 그려 음영과 주름을 나타냅니다. 꽃잎을 섬세하고 부드럽게 나타내려면 너무 깊이 고민하지 말고 가장 단순하게 그립니다.

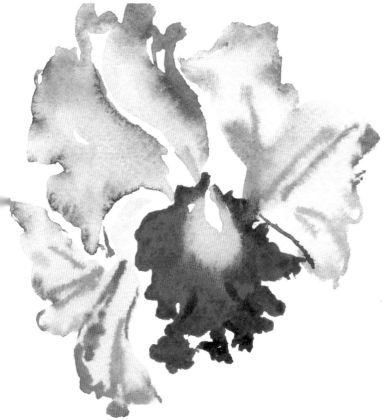

Step 3. 줄기와 잎

줄기 색으로는 연두색을 선명하게 만듭니다. 연두색에 포함된 노랑이 입술꽃잎에 칠한 보라색과 보색관계이므로 보라색을 더욱 돋보이게 하는 효과가 있습니다. 6호 붓을 기울여 잡아 줄기를 칠한 후, 다시 붓을 줄기방향과 수직으로 잡아 붓끝이 아닌 불룩한 배 쪽으로 잎을 그립니다. 잎은 처음 연습한 복합 곡선 모양 잎(40쪽)과 같은 순서를 따라 그리며 크기만 조금 늘립니다.

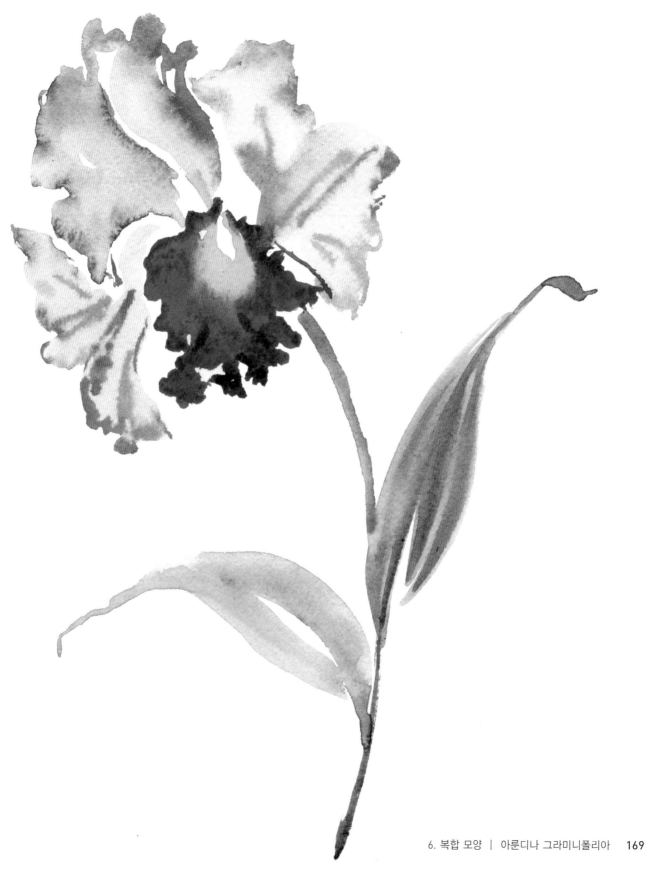

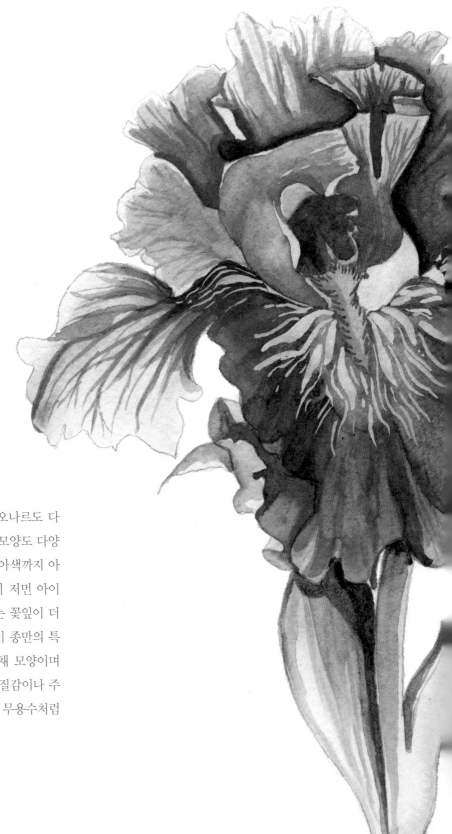

저먼 아이리스
사실적인 스타일

아이리스 꽃은 빈센트 반 고흐와 폴 세잔, 레오나르도 다 빈치와 같은 거장 화가들이 즐겨 그렸습니다. 모양도 다양하고 색도 진한 보라와 남색부터 회갈색, 복숭아색까지 아우르는 대단한 꽃입니다. 저는 이 중에서 특히 저먼 아이리스(German Iris)를 좋아합니다. 저먼 아이리스는 꽃잎이 더치 아이리스(Dutch Iris)에 비해 훨씬 큰 데다가 이 종만의 특징이 두 가지 더 있습니다. 아래쪽 꽃잎은 부채 모양이며 위쪽 꽃잎은 원뿔이나 사발 형상이지요. 표면 질감이나 주름 모양이 마치 화려하고 풍성한 치마를 입은 무용수처럼 환상적입니다.

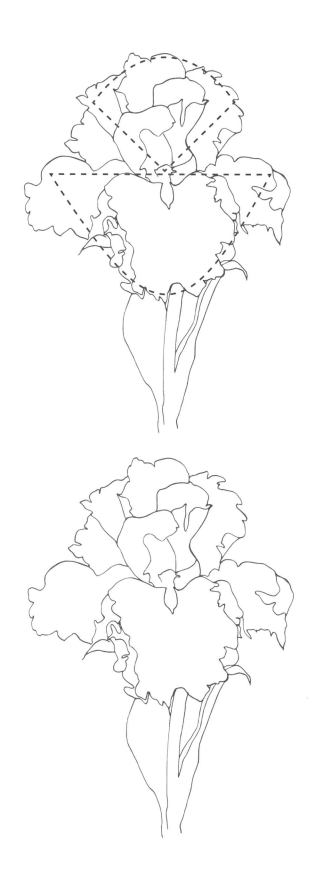

Step 1. 스케치

매우 흐린 연필 선으로 형태를 스케치합니다. 위쪽 꽃잎은 원뿔 모양, 아래쪽 꽃잎은 부채 모양으로 틀을 잡고 줄기와 잎 자리도 표시합니다. 그다음에는 전체 윤곽을 잡습니다.

저먼 아이리스는 윤곽이 구불구불하고 표면에 요철이 많습니다. 플라멩코 무용수가 입은 치마가 접히고 펄럭이는 모습을 떠올려보세요. 꽃잎을 그릴 때 바로 이런 느낌을 포착해야 합니다!

$\mathcal{S}tep\,2.$ 하이라이트

굴곡과 주름까지 상세하게 표현하며 윤곽을 잡았으니 다음엔 영역마다 하이라이트 색을 칠할 차례입니다. 꽃을 구성하는 모든 꽃잎과 줄기, 잎은 각자 색과 진한 정도가 다를 거예요. 예를 들어 꽃 윗부분 사발 모양이 더 가볍고 투명한 색을 띠는 반면 아랫부분은 더 선명하고 진한 색을 보입니다. 이런 사실을 염두에 두고 아래쪽 꽃잎에는 위쪽 꽃잎에 비해 더 선명한 색으로 하이라이트를 얹어줍니다. 저면 아이리스 대부분은 위와 같은 경향을 보이며 지금 이 꽃도 마찬가지입니다. 따라서 울트라마린 바이올렛을 묽게 만들고 코발트 블루를 약간 섞어 꽃 전체에 하이라이트를 입힙니다. 꽃의 '수염' 부분 중심의 작은 영역에 노랑을 칠해 웨트 온 웨트를 활용한 노랑과 보라 사이 번지는 효과를 냅니다. 꽃잎이 마르면 레몬 옐로 딥과 샙 그린을 다양한 비율로 혼합해 줄기와 잎에도 연두색과 녹색 하이라이트를 입힙니다.

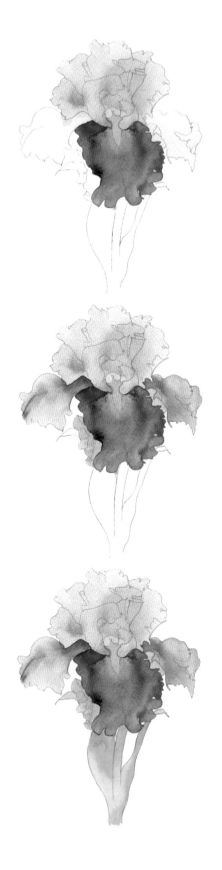

Step 3. 중간 톤

하이라이트 채색이 완전히 마르면 중간 톤과 세부를 칠하며, 아래쪽 가장 앞에 있는 꽃잎부터 시작합니다. 색도 풍성하고 모양도 정교하기 때문에, 저는 보통 이 꽃잎부터 그려 꽃잎 세부 묘사에 대한 감을 잡은 후 좀 더 단순한 위쪽 꽃잎으로 넘어갑니다. 2호 붓의 끝을 활용해 맥을 그린 다음 그 위에 물을 엷게 바르거나 찍는 기법으로 색을 닦아냅니다. 같은 기법으로 줄기와 잎을 칠하고 중간 톤의 바탕색을 좀 더 진하게 바르면서 가볍게 맥과 세부를 추가합니다.

Step 4. 음영과 세부 묘사

그림자를 칠할 때는 가장 어두운 색을 사용합니다. 뒤쪽 꽃
잎은 아랫부분을 어둡게 칠해 뒤로 후퇴하는 느낌을 줍니다.
앞쪽 꽃잎은 가장자리와 맥을 강조합니다. 줄기와 잎은 꽃
잎에 가려 그림자가 생긴 부분에 그림자용 녹색을 칠하고,
마른 붓으로 쓸어 표면질감을 표현하거나 물로 가장자리를
부드럽게 만듭니다.

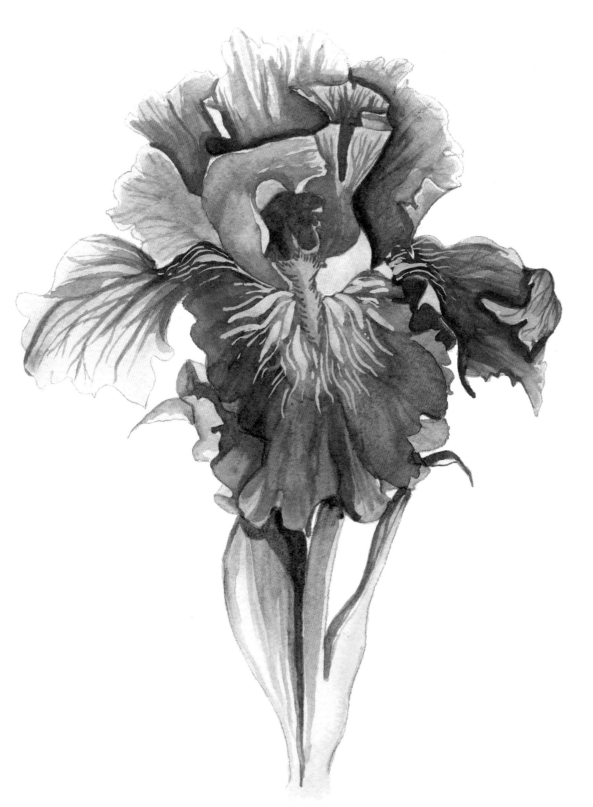

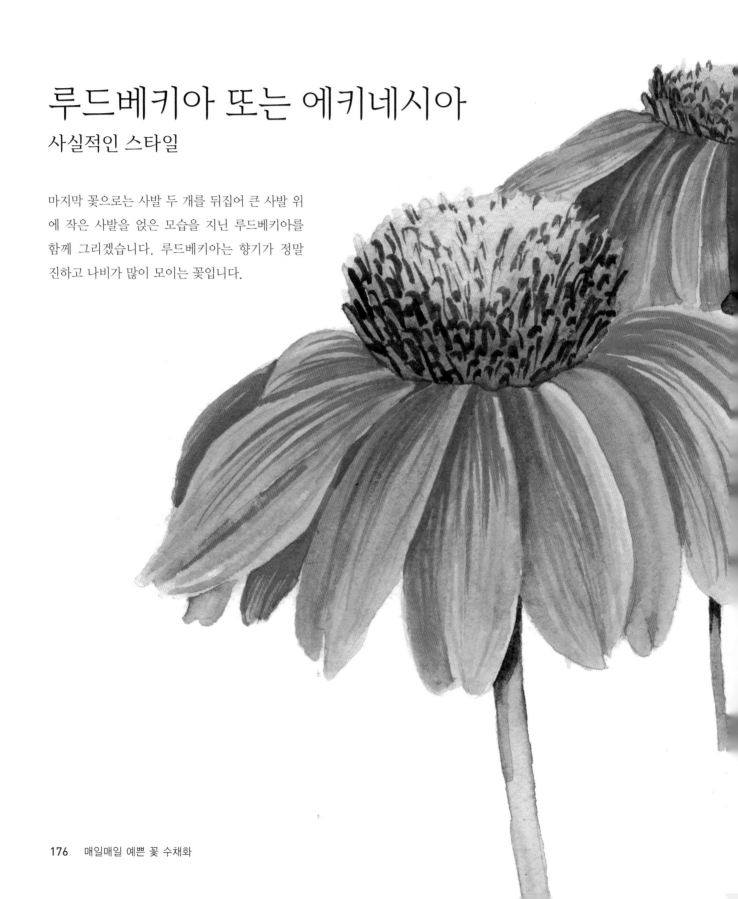

루드베키아 또는 에키네시아
사실적인 스타일

마지막 꽃으로는 사발 두 개를 뒤집어 큰 사발 위에 작은 사발을 얹은 모습을 지닌 루드베키아를 함께 그리겠습니다. 루드베키아는 향기가 정말 진하고 나비가 많이 모이는 꽃입니다.

Step 1. 스케치

루드베키아의 형태를 잡을 때는 먼저 꽃 윗부분의 구를 그린 다음, 아래쪽에 원뿔형을 그려 구의 중간 지점에 연결합니다. 이 조합은 꽃 전체 윤곽을 그릴 때 기본 틀로 사용하므로 연필 선을 매우 흐리게 그립니다. 그런 다음 이틀을 기준으로 꽃잎 하나하나와 수술 부분을 상세히 관찰하며 추가합니다. 꽃의 윤곽과 세부를 넣은 다음에는 형태를 잡았던 선은 전부 지우고 채색을 시작합니다.

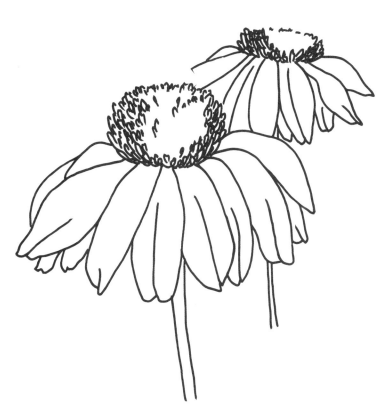

Step 2. 하이라이트

오페라 로즈와 옐로 오커를 아주 연하게 섞어 6호 붓으로
꽃잎 하나하나에 엷게 입힙니다. 꽃잎마다 색상을 조금씩
바꿔 중복을 줄이고 생동감을 줍니다. 앞쪽 꽃을 칠한 후
물감이 마르는 동안 뒤쪽 꽃으로 주의를 돌려 볼록한 윗부
분을 칠합니다. 2호 붓으로 연한 번트 엄버를 하단에 바르
고 위로 갈수록 서서히 엷은 옐로 오커와 레몬 옐로 딥으
로 전환하며 곡면을 표현합니다. 이런 방식으로 젖은 물감
이 서로 닿지 않도록 이웃하지 않은 부분을 하나씩 칠해가
며 꽃 전체에 바탕색을 입힙니다.

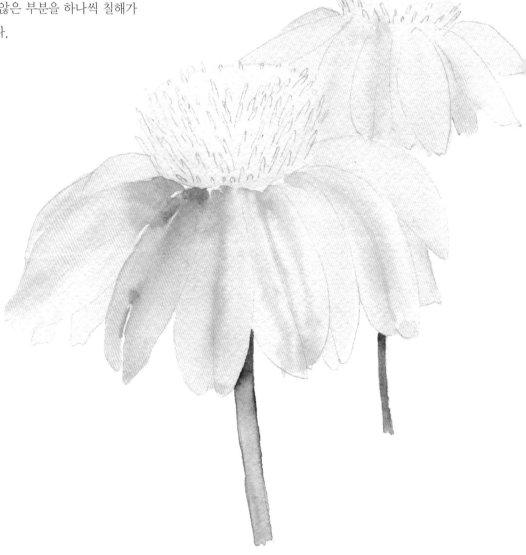

Step 3. 중간 톤

2호 붓에 물감을 조금씩 어둡게 만들어 찬찬히 중간 톤을 입힙니다. 꽃잎이 맞닿은 부분은 가장자리를 어둡게 표시해 겹치는 모습을 나타냅니다. 줄기에는 꽃잎 바로 아랫부분에 진한 샙 그린을 추가해 그림자를 표현합니다.

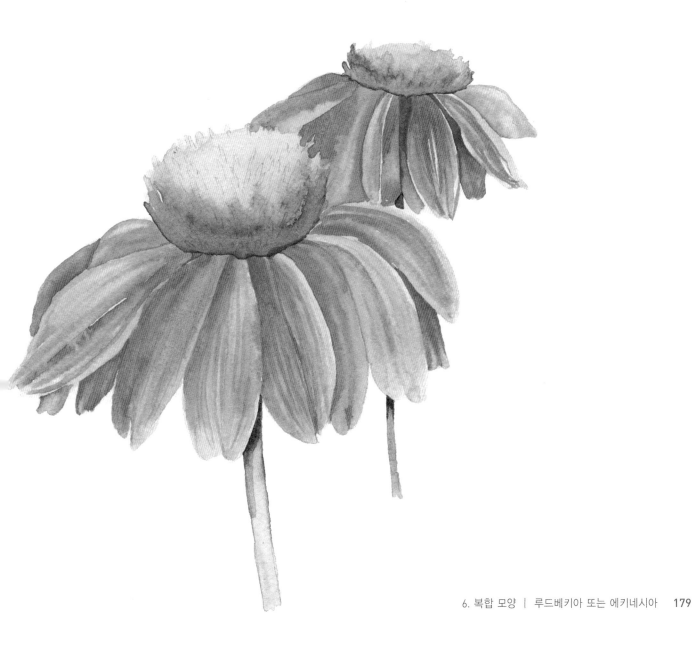

Step 4. 세부 묘사

각각의 색을 가장 어둡게 혼합해 2호 붓으로 세부를 표현
합니다. 볼록한 중심꽃 부분에는 번트 엄버와 옐로 오커
를 섞어 수술대 윤곽선을 표시합니다. 볼록한 면과 입체
감을 나타내기 위해 하단은 세부를 더 상세히 묘사하고,
색이 노랑 계열로 변할수록 점차 간략하게 표현합니다.
꽃잎에는 곡면의 흐름과 색상이 드러나도록 가늘게 맥을
넣어줍니다.

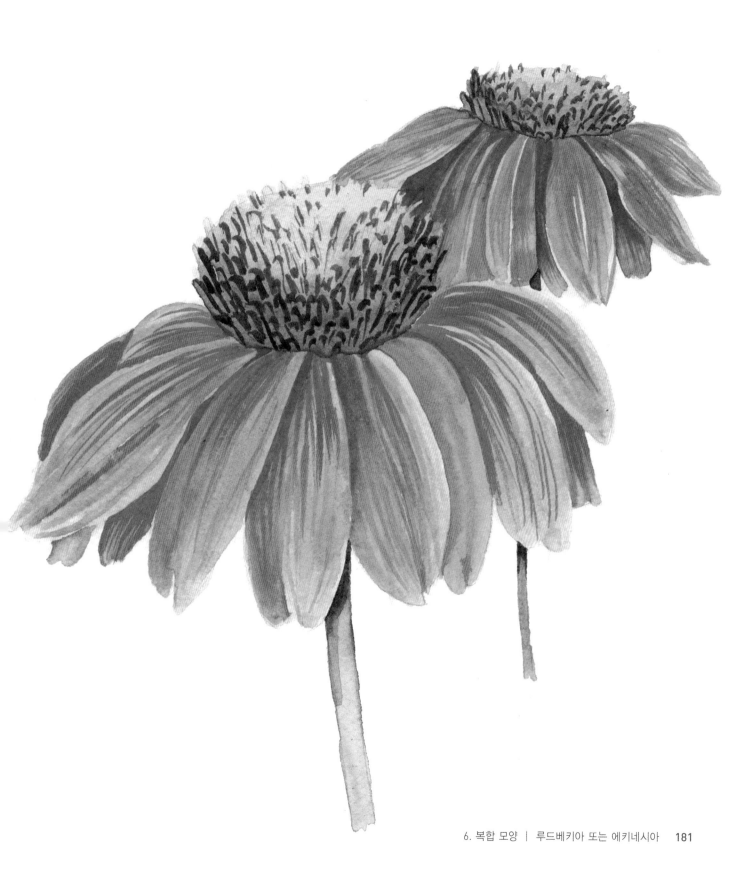

After Word

마치며 종합하기

지금까지 꽃의 기본 형태를 분석하는 방법을 익히고 두 가지 수채화 스타일을 손에 익혔으니 함께 마지막 프로젝트를 그릴 차례입니다. 어떤 사람에게는 느슨한 수채화가 어려울 수 있으니 프로젝트에서 리스나 테두리 장식, 정원 등을 그리기 전에 책 앞부분으로 돌아가 설명을 다시 봐도 괜찮습니다. 어떤 작품을 하던 '기본 형태'가 가장 중요합니다. 여러 가지 꽃을 구성한 작품을 만들 때는 어느 순간 헤매기 십상이니 느슨함을 잃지 않아야 합니다.

이 작품에서는 꽃들이 폭발하듯 풍성하게 놓인 모습을 그릴 것입니다. 광활한 빈 공간에 꽃과 식물을 채울 생각하면 주눅부터 들 수도 있지만, 꽃송이마다 기본 형태에 집중하고 전체 구성에 생동감을 준다는 원칙을 생각하며 차근차근 그려나가면 됩니다. 화면에 생동감을 주려면 마음속으로 꽃 한 다발을 공중에 휙 던져 꽃들이 종이에 떨어지는 모습을 상상해보세요. 그만큼 느슨하고 불규칙하고 폭발하는 느낌이겠지요. 복슬복슬한 작약은 모두 사발 모양으로 나타내고 열매는 블루벨과 비슷한 고리 모양, 아가판서스 꽃잎은 뒤집은 물방울 모양으로 그립니다. 잎은 각각 다른 방향으로 구부러지고 모든 잎과 꽃잎은 한 점, 즉 잎과 꽃잎이 돋아나는 줄기 끝을 가리켜야 합니다.

모든 작품에서 조화와 균형을 만들어낼 때는 색을 활용합니다. 보색은 시선을 끌기 유리하지만 작품 안에서는 둘 중 한 가지 색이 다른 색보다 강해야 합니다. 예를 들어 옆쪽에 있는 꽃 작품에서는 주황을 열매와 꽃봉오리에 강조하는 색으로 사용하지만 아가판서스와 다른 잎의 파랑 계열이 분위기를 주도합니다. 이처럼 형태와 색을 활용해 생동감을 만들고 시선을 이끄는 것이 가장 중요합니다.

185쪽 꽃 테두리 장식에서는 큼직한 꽃부터 그렸고, 큰 대상을 먼저 배치하니 조그만 소재

와 짧은 선을 어디에 삽입해야 전체 모양이 풍성해지는지 눈에 보이기 시작했습니다. 이 작품에서도 주황과 파랑, 빨강과 녹색처럼 보색을 활용하면서 한 색이 다른 색을 압도하게 배열해 경쟁은 줄이고 조화와 균형을 이뤘지요. 짧은 선이나 잔가지도 작품에서 생동감을 만들어내는 재미있는 소재입니다. 6호 붓으로 붓끝을 살짝 눌러 직선을 그어주세요.

이 마지막 프로젝트는 조금 더 정교하게 그릴 거예요! 꽃의 형태에 대해 배운 내용을 응용해 구와 원뿔 모양으로 기본 형태를 스케치하고 윤곽과 잎, 세부를 상세하게 그립니다. 이 작품에 선정한 컬러 팔레트는 현대적인 느낌으로, 꽃은 노을 색 계열을 고르고 잎은 회청색 계열로 프탈로 튀르쿠아즈와 마스 블랙에 물을 듬뿍 섞어 꽃 색과 대비시켰습니다. 은은한 파랑이 따뜻한 색, 특히 꽃에 사용한 주황이나 복숭아색과 대조를 이룹니다. 또 이 작품을 구성할 때 특히 지그재그 배열을 따르려 노력했습니다. 자세히 보면 시선을 끄는 요소들이 화면을 지그재그로 가로지릅니다. 예를 들어 열매는 오른쪽 위에서 시작해 약간 아래쪽 왼편에 나타났다가 오른쪽 아래에 보입니다. 이렇게 배치하면 관람자 시선이 작품 전체를 고루 보도록 유도할 수 있으며, 반대로 열매가 모두 한자리에 모여 있다면 이런 효과를 내기 어려울 것입니다. 또 대부분의 구성요소는 홀수로 배치하는 것이 유리합니다. 짝수로 배치한 요소가 있으면 관람자의 시선이 작품 위를 돌아다니기보다는 쌍을 이룬 것만 자연스레 찾게 됩니다. 작품에 시선이 오래 머물게 하려면 홀수를 활용합니다.

꾸준히 연습하세요! 정말 고루한 조언이지만 수채화도 다른 분야와 똑같습니다. 마라톤에 도전하려면 장비나 옷차림이 아무리 화려해도 훈련하지 않으면 성공하거나 결과를 내기 어렵지요. 연습하고 시간을 투자할수록 색과 형태를 깊이 이해하고 기법을 자연스럽게 손에 익힐 수 있답니다! 따라서 마지막 프로젝트들은 형태와 색에 대해 지금까지 배운 내용을 총동원하면서도 여러분 자신만의 스타일을 발전시킬 내용으로 구상했습니다. 배운 내용을 스스로 연습해볼 수 있도록 단계별 설명 대신 종합적인 조언을 드릴게요. 처음 몇 번 시도해본 결과가 마음에 들지 않는다 해도 지극히 정상입니다. 제가 처음 그린 꽃 수채화들도 형편없었답니다! 모든 일이 그렇지요. 그러니 낙담하지 말고 새로운 것을 시도해보고 다시 처음부터 시작해보세요!

결론

이 책에서 함께 익힌 수채화는 모두 끝났지만, 그렇다고 해서 여러분의 꽃 수채화 그리기 여정은 끝나지 않습니다. 이 책에서 기본 형태를 중심으로 꽃을 관찰한 경험이 여러분을 더욱 자극하고, 또 사물의 구조를 주의 깊게 관찰하는 계기가 되었으면 합니다. 수채화에서 이런 접근 방식을 익히면 대상의 비례를 정확히 보는 능력을 기를 뿐 아니라 모르는 사이 사물을 자세히 살펴보게 됩니다. 다음번 어느 정원이나 자연에 나갈 때는 잠시 멈춰 서서 꽃을 바라보세요. 어떤 모양인가요? 잎 형태는 S형 곡선인가요, 아니면 C형 곡선을 따라가나요? 지금 꽃을 어떤 각도에서 바라보고 있나요? 꽃잎의 세부 모습이나 수술의 보송보송한 질감도 찬찬히 뜯어보고 색이 어떻게 조화를 이뤘는지도 기억해두세요.

이런 관찰 활동으로 여러분이 한걸음 늦추고 주변을 둘러볼 여유를 발견하고, 연습 과정과 여러분 자신의 모습을 편안하게 받아들이며, 결국 더 나은 수채화가로 발전하기를 바랍니다. 실수를 한다면 의기소침해하지 말고 고마워하세요. 배울 점을 찾아낼 수만 있다면 실수를 할 때마다 실력이 느는 것입니다. 여러분께 숙제를 드릴 테니 이 책에 등장한 기본 형태마다 새로운 꽃 한 종류씩 찾아 여러분 힘으로 스케치해보세요! 여러분이 소셜미디어를 이용한다면 인스타그램에 #매일매일수채화, #EverydayWatercolor 해시태그를 달아 작품을 올려주세요. 수채화가들과 작품을 공유하고 서로 격려하는 동안 매일 새로운 영감을 얻고 창작 의지가 솟을 거예요!

감사의 글

책을 써보니 생각했던 것보다 훨씬 어렵지만 동시에 가장 보람 있는 일이기도 했습니다. 저를 격려해주고 밤늦게 함께해주고 참을성 있게 기다려준 사람들에게 감사드립니다. 여러분이 없었다면 이 원고 뭉치가 세상에 나오지 못했을 거예요.

저를 가장 깊이 이해하고, 늘 도전하도록 자극해주며, 항상 최선의 선택을 하도록 이끌어주는 남편 존에게 감사합니다.

제게 창의력과 상상력을 심어주시고 밖에 나가 놀도록 독려해주신 부모님, 저는 두 분께 예술과 사업, 그리고 삶에 대해 상상도 못하실 정도로 많이 배웠습니다!

책 원고 마감에 허덕일 때마다 제 업무를 잔뜩 떠맡아줌으로써 사업에서뿐 아니라 생활 전체에서 오른팔이 돼준 브룩 디이다, 고맙습니다.

에이전트 킴벌리 브라우어와 편집자 리사 웨스트모랜드, 텐 스피드 출판팀에게도 감사 인사를 드립니다. 여러분이 아니었다면 이 책은 철자와 문법이 엉망이었을 뿐 아니라 출간되지도 못했을 거예요!

저자 소개

제나 레이니(Jenna Rainey)는 화가이자 인플루언서로서 창작을 꿈꾸는 이들에게 비록 실망스러운 날이 있더라도 매일 그림을 그리도록 격려한다. 처음에는 화가인 어머니와 같은 길을 걸으리라고 생각하지 못했지만, 붓을 잡은 지 5년 만에 재능을 성공적인 사업으로 키워 제나 레이니 디자인 스튜디오(Jenna Rainey Design Studio)를 설립했고 이 스튜디오를 통해 생동감 넘치는 수채화 작품으로 가장 좋아하는 브랜드 다수와 라이선스 계약을 맺었다. 현재 레이니는 특유의 쾌활하고 편안한 그림 스타일과 매력적인 성격을 바탕으로 전 세계에서 열리는 워크숍을 비롯해 온라인 수업과 16만 명 이상이 팔로우하는 인스타그램에서 사람들을 수채화의 세계로 안내한다. 저서 『매일매일 수채화』로 베스트셀러 작가가 됐으며 주요 디자인 박람회 기조 연사로도 활동한다. 제나 레이니 계정(@jennarainey)을 팔로우하면 저자와 소통하며 긴밀한 여행 정보(싱가포르에서 환상적인 꽃시장에 꼭 가보기)와 패션 정보("다들 제가 톡톡 튄다고"), 최근 좋아하는 것들(메이드웰〈Madewell〉 최고!)을 공유 받을 수 있다. 현재 화창한 미국 캘리포니아 코스타 메사에서 대학시절 연인으로 만난 남편과 연갈색 고양이 두 마리를 키우며 살고 있다.

©Michael Radford

인덱스

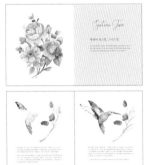

1일 1그림 30일 수채화 레슨
매일매일 수채화

하루에 한 그림씩 30일 동안 진행되는 프로젝트를 따라
수채화의 매력에 푹 빠져보세요

제나 레이니 지음 | 224쪽 | 210x240mm

다시 시작하는
수채화 기초 클래스

수채화를 그리고 싶고 처음부터 다시 배우고 싶은
초보자를 위한 수채화 기초 수업

이수경 지음 | 168쪽 | 215x280mm

식물이 있는
풍경 수채화 수업

인기 있는 풍경화 주제들과 다양한 수채화 테크닉

호시노 유우 지음 | 128쪽 | 205x277mm

숲과 산, 자연 풍경화 그리기
풍경 수채화 수업

완성도 있는 수채풍경화를 그려보세요

고바야시 케이코 지음 | 128쪽 | 205x277mm